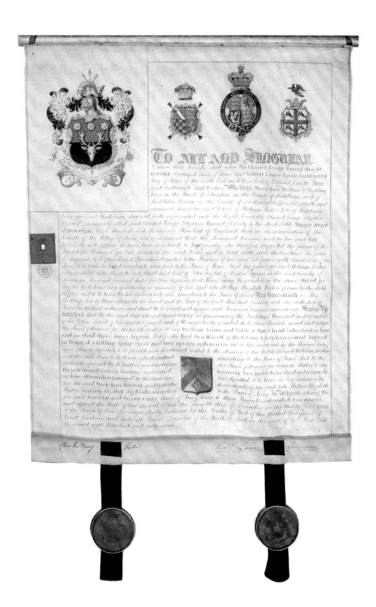

❶ 紋章許可證書（Grant of Arms）

在英格蘭與蘇格蘭等地，現在依然不允許擅自使用紋章，必須向紋章院申請使用許可並支付規定的許可費。以英格蘭為例，紋章院接到申請後，先由嘉德紋章官（Garter King of Arms）底下的紋章官調查申請者的家系、身分等資料，再繪製紋章、頒發紋章許可證書。圖為1867年頒發給瑪麗・安・霍頓（Mary Ann Horton）的許可證書（筆者的收藏）。

❷ 英格蘭首位嘉德紋章官（首席紋章官）
威廉·布魯居（William Bruges）
1415年由亨利五世任命。
引用自 *Science of Heraldry in England*, 1793

❸ 紋章圖鑑（Roll of Arms）的部分內容
德林紋章圖鑑（*The Dering Roll*）。據說是在1270～1280年編纂而成

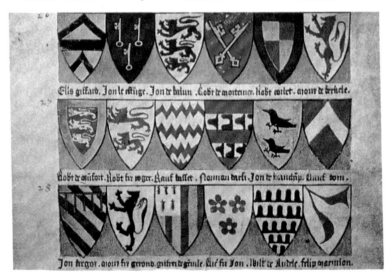

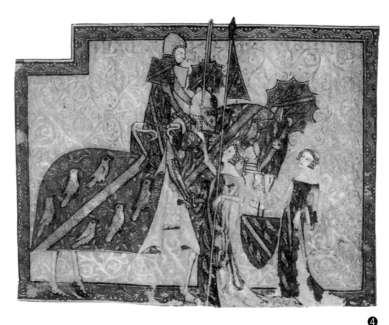

❹ 可在中世紀畫作中見到的騎士出場圖
騎馬的人物是傑佛瑞・羅特爾爵士（Sir Geoffrey Luttrell）（收藏於大英
博物館）

❺ 亨利八世時代的馬上長槍比武記分表（Jousting cheque）
（收藏於倫敦文物學會）

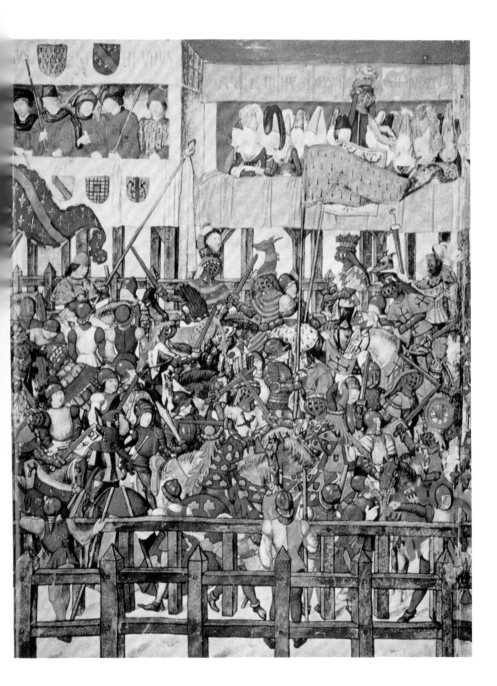

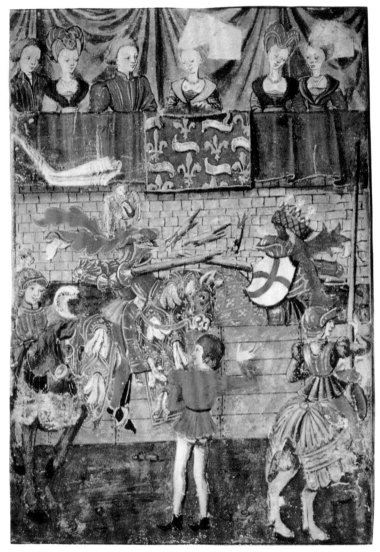

❼ 馬上長槍比武圖

　　為約翰‧艾斯里爵士（Sir John Astley）繪製的畫作，左邊騎馬的騎士即是約
翰‧艾斯里。15世紀的作品（收藏於摩根圖書館與博物館，Ms. 775, fo. 2v.）

**❻ 西西里國王安茹的勒內（René d'Anjou，約1460～1465年在位）主辦的
馬上長槍比武圖（繪於1460年左右的細密畫；收藏於法國巴黎國家圖書館）▶**

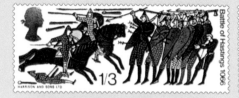
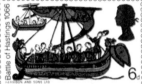
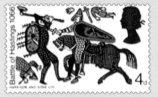

❽ 以巴約掛毯為圖案的英國紀念郵票
右下圖為收藏巴約掛毯的巴約聖母主教座堂
（Cathédrale de Bayeux）

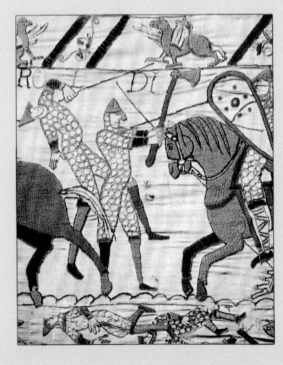

❾ 巴約掛毯
請參考正文第26、65頁

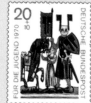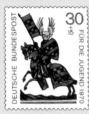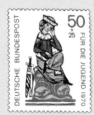

❿ 以古畫裡的宮廷詩人為圖案的郵票
　　上排為西德的郵票，下排為列支敦斯登的郵票

⓫ 以四位英國偉人為圖案的郵票
　　A）蘇格蘭國王羅伯特・布魯斯（Robert, the Bruce，1274～1329）
　　B）威爾斯的歐文・格倫道爾（Owen Glendower，1354 ?～1416）
　　　　郵票是以威爾斯語寫成「Owain Glyndŵr」
　　C）亨利五世（Henry V，1413～1422 年在位）
　　D）黑太子愛德華（Edward, the Black Prince，1330～1376）
　　　　注意看各偉人像的盾牌、鎧甲罩衫（surcoat）、馬衣（caparison）
　　　　上所畫的紋章。
　　　　關於羅伯特・布魯斯的畫像，請參考正文「斜十字」一節

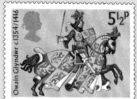

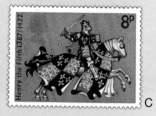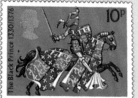

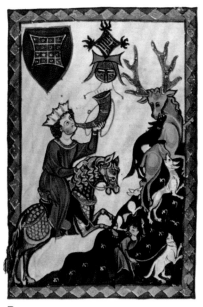

B

C

E

F

⓬ 宮廷詩人畫像（Minnesinger）

樸素的設計是早期紋章的特徵。圖片引用自1300年代初期的抄本《馬內塞古抄本（Manessischen Liederhandschrift）》之復刻本（Insel-Verlag, Leipzig）

A）唐懷瑟（Der Tannhäuser，1205～1267）

B）馮‧茲尼格（von Sunegge）

C）沃夫蘭‧馮‧艾森巴赫（Wolfram von Eschenbach，約1170～1220）

D）瓦爾特‧馮‧德‧弗格拜德（Walther von der Vogelweide，約1170～1230）。曾為利奧波德五世（Leopold V）的維也納宮廷服務

E）圖根堡的庫拉夫特伯爵（Graf Kraft von Toggenburg）

F）哈特曼‧馮‧奧埃（Herr Hartmann von Aue，約1160 - 5～1215）。出生於瑞士沙夫豪森

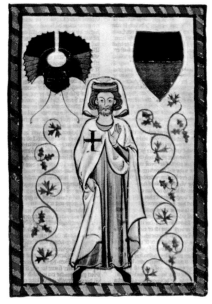

A

⓭ 北威爾斯的末代親王盧埃林（Llewelyn）雕像

豎立在北威爾斯的康維（Conwy）

D

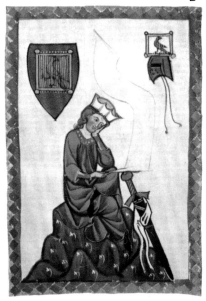

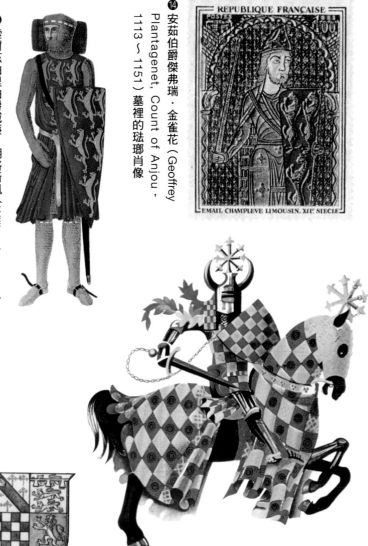

⓮ 安茹伯爵傑弗瑞・金雀花（Geoffrey Plantagenet, Count of Anjou，1113～1151）墓裡的琺瑯肖像

⓯ 索爾茲伯里伯爵威廉・朗格斯佩（William Longespée, Earl of Salisbury，亨利二世的私生子，1226年卒）的墓像（位在索爾茲伯里座堂）

⓰ 薩里伯爵華倫（John de Warenne，1286～1347）肖像
盾牌為薩里伯爵的紋章。華倫家是盎格魯－諾曼裔的名門望族，始祖為威廉（William de Warenne，1030？～1088），擁有薩里（Surrey）、薩塞克斯（Sussex）、諾福克（Norfolk）與約克郡（Yorkshire）等廣大領地。紋章不只畫在盾牌上，連馬衣與華倫的鎧甲罩衫上也看得到。
左下的黑白附圖為繼承此紋章的諾福克公爵家（The Dukes of Norfolk）紋章

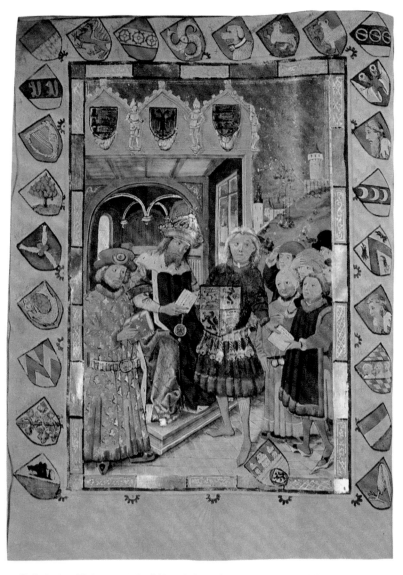

⓱ 收錄在德國最古老的法典《薩克森寶鑑（*Sachsenspiegel*）》裡的手繪插畫
據說該法典大約是在1215～1235年，由騎士艾克·馮·瑞普戈（Eike von Repgow）
編纂

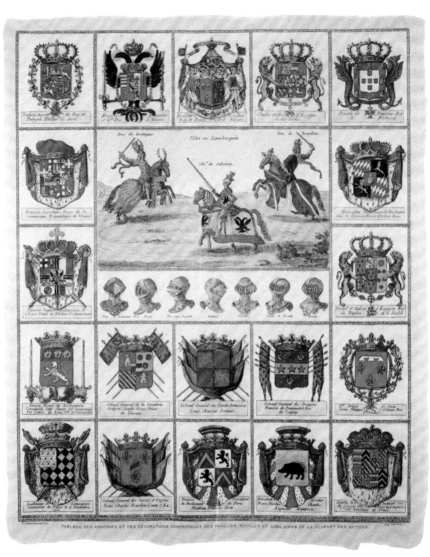

1751 年的手工上色版畫（筆者的收藏）

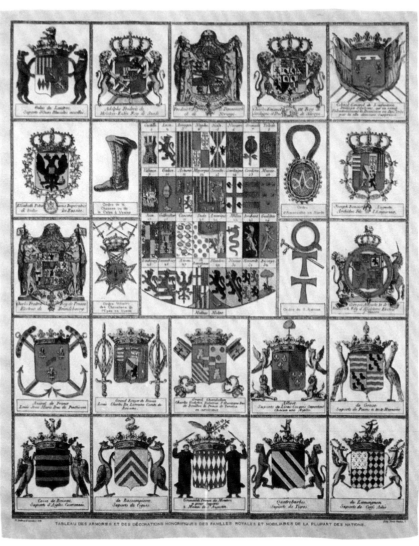

❽ 18世紀中葉各國王公貴族的紋章

TABLEAU DES PAVILLONS QUE LA PLUSPART DES NATIONS ARBORENT A LA MER

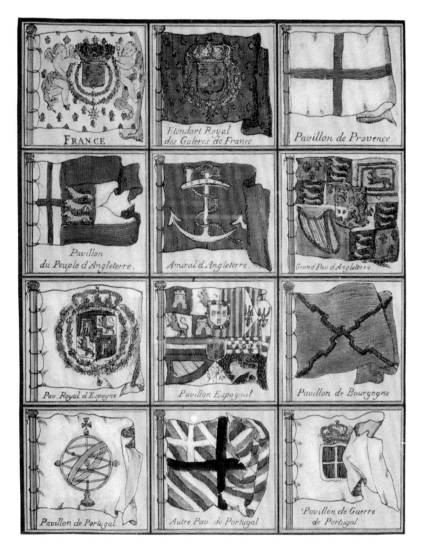

❶ 18世紀中葉的各國國旗 ▶
看得出來當時的國旗大多直接以紋章作為旗徽。上圖為局部圖。
1756年的手工上色版畫（筆者的收藏）

❷⓿ 宮廷卡牌（Hofämterspiel）

　　這是在馬克西米利安一世（Maximilian I）之孫──奧地利大公、波希米亞國
王、匈牙利國王暨神聖羅馬皇帝斐迪南一世（Ferdinand I，1503～1564）
的遺物中發現的珍貴物品，堪稱是撲克牌的前身。整副卡牌分成神聖羅馬
帝國、法蘭西、波希米亞、匈牙利四組花色。
　　圖片為維也納藝術史博物館收藏品的複製品

㉑ 至 ㉙ 引用自《慕尼黑月曆（Münchener Kalender）1895～1906》

㉒ 符騰堡伯爵家（Württemberg）的紋章（右）

㉓ 瓦爾德克伯爵家（Waldeck）的紋章（左）

㉑ 薩克森王國國徽（Das Königlich Sächsische Staats Wappen）

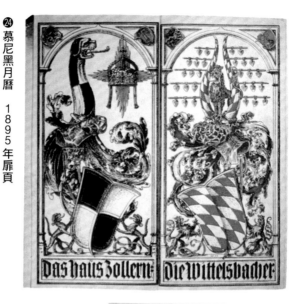

㉔ 慕尼黑月曆　1895 年扉頁
右頁為拜仁（Bayern）的紋章，
左頁為霍亨索倫家族（Hohenzollern）的紋章

㉕ 梅克倫堡家族（Mecklenburg）的紋章（右）

㉖ 施瓦茨堡家族（Schwarzburg）的紋章（左）

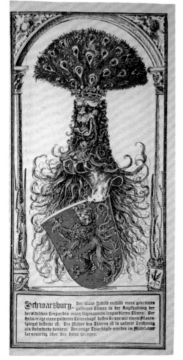

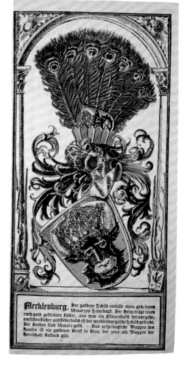

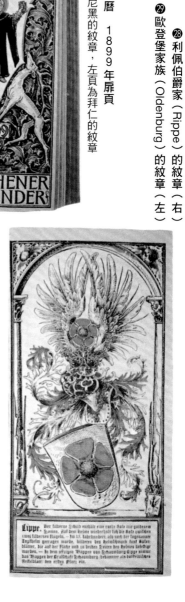

27 慕尼黑月曆　1899 年扉頁
右頁為慕尼黑的紋章，左頁為拜仁的紋章

28 利佩伯爵家（Rippe）的紋章（右）

29 歐登堡家族（Oldenburg）的紋章（左）

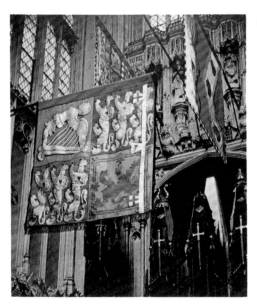

㉚ 西敏寺的亨利七世禮拜堂內部
左邊為格洛斯特公爵
（Duke of Gloucester）
的紋章旗

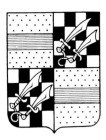

㉛ 穆瓦圖里耶（Le Moiturier）製作的
菲利普・波特之墓（Tomb of Philippe Pot）雕像
收藏於羅浮宮。上面的黑白附圖為菲利普・波特的紋章

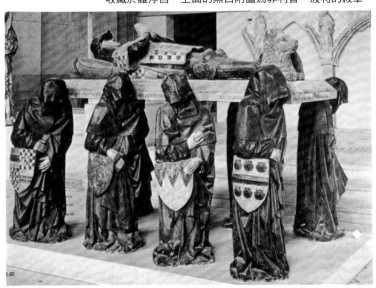

㉝ 彼得・道奇（Peter Dodge）的紋章
收藏於英國紋章院。請參考正文第191頁

㉜ 約翰・錢多斯爵士（Sir John Chandos，1369年卒）的紋章
圖片為保存在溫莎城堡聖喬治禮拜堂的嘉德騎士席位牌（Garter Stall Plate）摹本（引用自 *"The Stall Plates of the Knights of the Order of the Garter"* 1901）。錢多斯是嘉德騎士團的創始團員之一。聖喬治禮拜堂內廳的騎士席位（stall）後牆陳列著歷代嘉德騎士團成員的紋章。

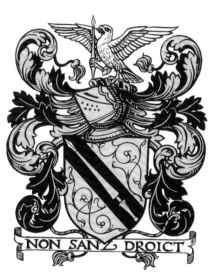

㉞ 莎士比亞家的紋章（收藏於英國紋章院）
右邊的黑白附圖為莎士比亞出生地，亞芬河畔史特拉福（Stratford-upon-Avon）的紋章

❸❺ 德瑞克船長（Sir Francis Drake，1540 ～ 1596）的紋章

❸❻ 蘇格蘭的阿蓋爾公爵坎貝爾家（The Dukes of Argyll）的紋章
蘇格蘭有不少著名紋章是以船作為寓意物

❸❼ 施瓦茨堡－松德斯豪森親王國（Schwarzburg-Sondershausen）的大紋章
引用自《Deutsche Wappenrolle》（1897）

❸ 西班牙國徽（使用至1930年）
圍繞盾牌的是金羊毛勳章

❹ 前西班牙國王胡安・卡洛斯一世（Juan Carlos I）的紋章

胡安・卡洛斯一世在前首相佛朗哥死後成為西班牙國王，其紋章是最新誕生的歐洲王室紋章。中央綴有「法蘭西」紋章，代表他出身於源自法國的波旁家族

❹ 路易十五的紋章

❹ 瑞典君主的大紋章

❷ 奧地利女大公瑪麗
亞‧特蕾莎（Maria
Theresia，1717 ～
1780）的紋章
請參考正文第258頁

❹ 丹麥君主的小紋章

❺ 丹麥君主的大紋章
使用至1972年

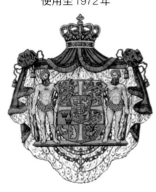

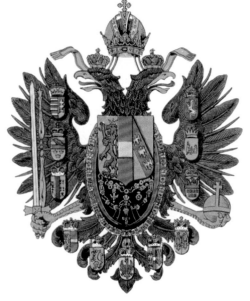

❸ 奧地利帝國國徽（最後的版本）

❹❻ 俄羅斯帝國時代的國徽
現在變成俄羅斯聯邦的國徽

❹❽ 荷蘭王室的紋章

❹❾ 美利堅合眾國 43 州時代的國徽　　❹❼ 德意志帝國時代的國徽

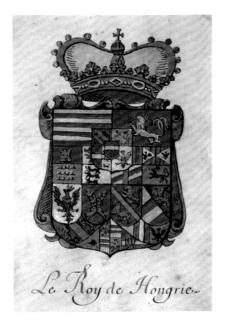

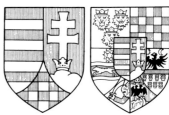

Le Roy de Hongrie

⑩ 法國貴族於1697年請人繪製
的、當時的匈牙利君主紋章
（筆者的收藏）

上面的附圖為
使用至1915年的匈牙利王國國
徽（右）
1916年當時的小紋章（左）

⑬ 英國女王伊莉莎白二世的紋章 ▶

⑫ 澳大利亞國徽

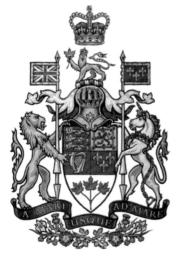

⑪ 加拿大國徽

❺❹ 蘇格蘭君主的紋章

❺❺ 英國君主在蘇格
蘭使用的紋章
右邊（dexter）的
旗為蘇格蘭的聖
安德魯旗，左邊
（sinister）則是英
格蘭的聖喬治旗

❺❻ 威爾斯親王查爾斯
的紋章

❺❼ 溫斯頓‧邱吉爾百年誕辰紀念郵票▼
看得到五港同盟（Cinque-Ports）的紋章，以
及五港總督的紋章旗（左）、溫斯頓‧邱吉爾
（Sir Winston Churchill）的紋章（右）

❺❽ 巴黎市（Paris）的紋章

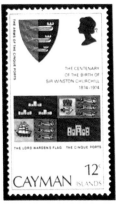

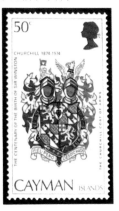

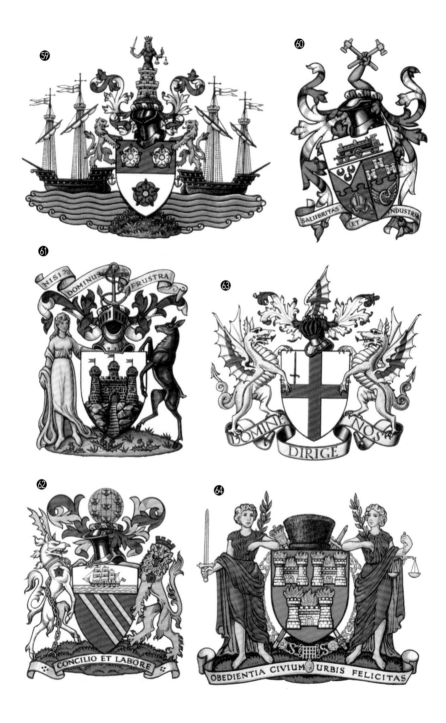

❻ 荷蘭知名的波士酒廠
　（Bols）紋章▲

❻ 伊莉莎白王太后的紋章▶
　倫敦女服飾店所掛的紋章，代表
　「王太后的御用店家」。請參考
　正文第277頁

❻ 義大利奇揚地紅酒（Chianti）的標籤，看得到以小同心圓
　（請參考正文〈圓形〉一節）為寓意物的稀奇紋章

❻ 摩賽爾白酒（Mosel wine）的標籤，以酒廠的紋章作為註冊商標 ▲

❽ 以法國舊行省及都市的紋章為圖案的一套法國郵票

第一排由左到右分別是富瓦（Foix）、魯西永（Roussillon）、
洛林（Lorraine）、阿爾薩斯（Alsace）

第二排分別是香檳（Champagne）、特華（Troyes）、馬爾什（Marche）、
波旁（Bourbonnais）

第三排分別是薩瓦（Savoie）、馬賽（Marseille）、朗格多克（Languedoc）、
安茹（Anjou）

第四排分別是利穆贊（Limousin）、曼恩（Maine）、貝里（Berry）、
涅夫勒（Nièvre）

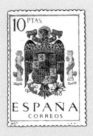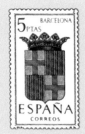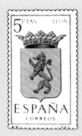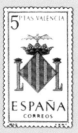

❼ 西班牙的紋章郵票
由左到右分別是佛朗哥時期的國徽，以及巴塞隆納、雷昂、瓦倫西亞各省的紋章

❼ 捷克斯洛伐克的紋章郵票
上排2張大郵票中的獅子，是可在布拉格城堡保存的古文化財產上見到的「波希米亞獅」，中間則為布拉格市的紋章。捷克斯洛伐克的獅子都有著「叉尾」這項特徵（請參考正文〈獅〉一節）。左邊的捷克特熱博瓦（Česká Třebová）紋章採用人頭雞這種奇異的寓意物，據說原本的寓意物是普通的雞，直到十六世紀雞頭才被統治該城市的領主換成了自己的頭。
捷克斯洛伐克有不少源自各種傳說的有趣都市紋章

❼ 比利時的紋章郵票
由左到右分別是哈瑟爾特（Hasselt）、布魯塞爾（Brussel）、安特衛普（Antwerpen）、列日（Liège）這四座都市的紋章

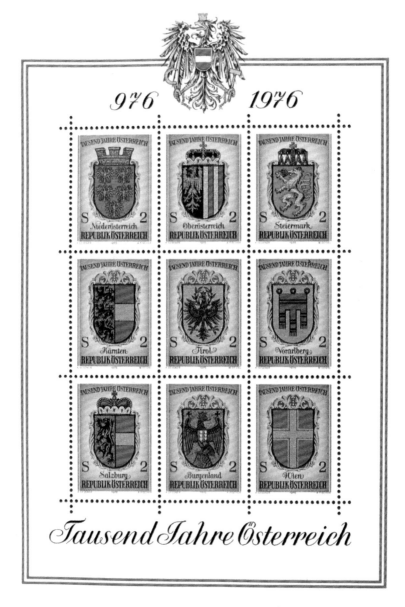

🅰 奧地利各邦的紋章（最上面為現在的奧地利國徽）
第一排由左到右分別是下奧地利（Niederösterreich）、
上奧地利（Oberösterreich）、史泰爾馬克（Steiermark）
第二排分別是卡林西亞（Carinthia）、提洛（Tirol）、福拉爾貝格（Vorarlberg）
第三排分別是薩爾斯堡（Salzburg）、布根蘭（Burgenland）、維也納

歐 *European* 洲
Heraldry
紋章學解密

構造、圖形寓意、分辨技巧⋯⋯
從紋章探索有趣的歐洲歷史文化演進

森 護─著　王美娟─譯

前言

在某個機緣巧合下對「西洋紋章」產生疑問，因渴望瞭解這門複雜難解的學問而一頭栽進紋章的世界無法自拔，迄今已將近36個年頭。

有些紋章可見獅子、老鷹、人類或怪物扶著盾牌兩側，有些紋章卻只有一面盾牌，這項差異具有什麼含意呢？

英國君主的紋章不僅隨時代而變，就連出現在印刷品上的紋章也各不相同，為什麼不像日本那樣使用同一種紋章呢？

紋章上的老鷹絕大多數都是面向觀察者的左手邊，只有極少數的老鷹面向右手邊，其中有什麼原因嗎？

——明明是同一個人的紋章，畫在盾牌上的獅子臉部或外形卻不盡相同，這又是為什麼呢？

疑問一個接著一個冒出來，自己卻完全得不到解答。雖然翻遍國內外的百科辭典等資料，但找到的只有關於紋章的模糊線索，毫無能理解及接受的明確解說。結果看瞭解說之後反倒使自己產生新的疑問，這個神祕的領域著實令筆者驚訝不已。

還有一點也很令筆者訝異。日本這個國家有著舉凡西方事物都想模仿與吸收的「貪婪」民族性，西洋紋章也不例外，坊間充斥著模仿西洋紋章的標誌或商標，例如威士忌酒標、咖啡店與酒吧的招牌、高爾夫俱樂部的標誌，還有人壽保險公司的徽章等，要找日本的紋章反而困難，然而書店裡卻完全看不到由瞭解「西洋紋章」的日本人撰寫的著作。

由於是在得不到西洋紋章正確知識的情況下一窩蜂地模仿，才會發生擅自將不可使用的西洋紋章用在商業廣告上的狀況，更離譜的還有領帶公司直接將荷蘭王室的紋章當成商標使用而引發國際爭議。著名美術史家對西洋畫作的解說也是如此，當事人對畫作裡的小小紋章缺乏正確的知識，因此不僅完全搞錯紋章的緣由，錯誤的解說還廣為流傳，由此看來「西洋紋章學」在日本可謂尚未開拓的領域。

為了了解開個人的疑問，再加上「無人觸及的領域」這一魅力的吸引，筆者獨自摸索並蒐羅查閱數本文獻，但坦白說其難懂的程度、對象的廣泛以及深奧的程度實在超乎想像，讓筆者深刻瞭解到時至今日無人研究這個領域的原因。

雖然統稱為西洋紋章，不過光是英格蘭的紋章就有 9 萬種左右，全歐洲的數量更是超過 150 萬種。各國、各地區的系統或規則也各有不同十分複雜，例如有些做法在英國被視為禁忌，但在德國卻無此限制。另外，大多數的文獻都是珍本不易取得，而出現在文獻中的紋章使用者亦使人產生種種疑問。更要命的是，自己還欠缺解讀難懂的紋章學術語與各國古語的能力。簡直就是一起步便進入叢林，筆者不只一、兩次想放棄研究這門學問。

不過，即便「如墮五里霧中」也總會有豁然開朗的時候，一旦找到前進的道路，對紋章學的瞭解也會隨之加深，「看懂紋章」的樂趣或者該說是意外的效用，逐漸成為令自己對這門學問加倍感興趣的魅力。

——畫家克拉納赫的版畫上必定看得到代替簽名的個人紋章，而這個紋章極其簡單明瞭地陳述了他在薩克森的地位與境遇。

——在莎士比亞一系列歷史劇中登場的角色原型大多是實際存在的人物，這些人物的

歷史劇，多為紋章教科書會引用的著名實例，而且得知紋章的由來後再重讀一次這些——紋章多為紋章教科書會引用的著名實例，而且得知紋章的由來後再重讀一次這些感覺就好似讀了一部全然不同的新作品，讓人印象深刻。

若要一一舉例會沒完沒了，總之這些都是瞭解紋章後帶來的意想不到的效用。常有人問筆者：「紋章學哪裡有趣了？」紋章學本身的確很有意思，不過更讓人感到有趣的是瞭解紋章後得到的這種小發現。此外，紋章學也有著「解謎」的一面，多年來一直很好奇使用者是誰的紋章在某天突然得到解答，感覺就好似解開一道難題令人暢快無比，筆者也常有這種經驗。據說創造出名偵探夏洛克・福爾摩斯（Sherlock Holmes）的作家亞瑟・柯南・道爾（Arthur Conan Doyle），自幼便接受母親徹底的紋章教育，因而擁有不輸給紋章學專家的知識，他的小說結構之所以縝密完整，其中一項很大的因素或許就是從小接受的紋章教育使他對「解謎」產生興趣吧。

本書著重於瞭解紋章的「樂趣」而非學問，盡可能將「西洋紋章的基礎」整理得淺顯易懂。話雖如此，畢竟其背後的制度是在歐洲各國長達千年的歷史當中發展而成，不可否認有許多部分未能在本書充分說明。筆者打算日後再寫一本「西洋紋章學入門」來進行補充，至於本書的內容則如開頭所言，為了避免讀者排斥非常難懂的紋章規則與系統，故也兼作「紋章學的入門指引」。基於這個原因，本書是依據以下方針撰寫而成。

●西方各國的紋章構造有許多相異之處，要一口氣介紹全歐洲的紋章幾乎是不可能的，況且就算真的介紹所有的紋章，也可能害讀者搞混而增加理解難度，因此本書的內容以英格蘭（不是英國）的紋章學及紋章制度為主。這是因為在歐洲各國當中，英格蘭的紋章制度最是明確，而且英格蘭還是目前唯一仍存在「紋章院」這個機構，並保留紋章制度之傳統的國家。紋章的制度與規則不只因國家而異，即便同屬英國，英格蘭與蘇格蘭的差異也大到彷彿分屬不同的國家。

此外，法國因拿破崙一世徹底改革紋章制度，導致新舊制度的混亂一直延續到現在，至於德國雖被認為是紋章學最進步的國家，但從歷史來看，德國的統一時期非常短暫，極端而言各地區的制度與規則並不相同，筆者認為兩者都不適合作為初學者的入門指引，因此才決定以英格蘭的紋章制度為主進行解說。不過大致而言，極端的差異並不多，共通的部分也不少，因此雖說內容以英格蘭的紋章為主，本書應該也能充分幫助讀者瞭解全歐洲的紋章。另外，關於各國差異極大的制度或特徵則會視需要一併說明。

●筆者很想盡量避免使用紋章術語，然而絕大多數的術語不是無法翻譯，就是翻譯之後反而會妨礙理解，再者根據經驗，若完全不使用這些專業術語，要瞭解紋章應該會更加困難，因此本書使用了最低限度的必要術語。術語會盡量翻譯得淺顯易懂，而且一定會附上原文並加以解說，

此外編輯人員也很貼心地將這些術語整理成書末的索引。紋章學術語涉及範圍很廣，數量多到能編成一本超過600頁的辭典，不過光是學會本書使用的幾個基本術語，應該就足以在各位查閱英文的紋章文獻時發揮一定程度的幫助，因此希望各位能多加利用。

● 紋章與該使用者的姓氏、地位、年代等有極為密切的關係，故解說時會於括號內附上原文與其他資訊。一般書籍附上原文只是供讀者「參考」，但本書有不少紋章使用者的原名或地位與紋章圖形有關，可說是必不可缺的元素，因此希望各位閱讀時多加留意。另外，絕大多數的紋章文獻在說明引用的人物時都非常隨便。以「邊疆伯爵愛德蒙的紋章」為例，歷史上有好幾位邊疆伯爵愛德蒙，只讀一遍的話完全無法判斷他是哪個時期的邊疆伯爵，而且紋章圖形也因年代而異，這同樣會嚴重妨礙我們瞭解紋章。為了盡量消除這類障礙，除了原文之外也會一併附上年代，視情況還會補充簡歷等資訊，不過當中仍有一些人物只判斷得出是「幾世紀的人」，其他資訊全都不詳，還請各位見諒。

● 人名、地名等專有名詞基本上是按照原始發音來翻譯，例如Bavaria與Bayern中文都稱為巴伐利亞，在本書則按發音分別譯為巴伐利亞與拜仁，這麼做同樣是因為發音與紋章圖形大多有密切關係。不過真要完全按照發音翻譯是有難度的，而且過於忠實地音譯也可能讓人搞糊塗，因此若該名詞有約定俗成的譯名則不另行音譯，例如Jeanne d'Arc就譯為貞德而不是讓

娜‧達爾克。補充在括號內的原文，應該也有助於彌補原始發音與中文音譯之間的落差。本書（日文版）的英文專有名詞之標音，主要參考三省堂發行的《專有名詞英語發音辭典》，不過十二～十四世紀的歷史人物姓名未必採用該辭典的標音。

※譯註：本書最早寫於1979年，故正文的部分敘述已與現在（2023年）有些出入，敬請見諒。

第 *1* 章　所謂的紋章

什麼是紋章呢？先不談學術上的定義，相信大多數的讀者對「紋章」都有某種印象。最普遍的印象應該是兩隻獅子從左右兩側扶著盾牌的圖案，不過也有讀者想到的是沒有獅子只有一面盾牌的紋章吧。那麼，有獅子扶著盾牌的紋章與只有一面盾牌的紋章，兩者究竟有何不同呢？另外眾所周知，日本有家紋，但是並無東京都與大阪市的紋章。（譯註：作者曾於 1980 年參與設計大阪港的紋章，該紋章因符合西洋紋章的規則且具獨創性而獲得極高評價。）反觀倫敦市與巴黎市都有自己的紋章，想必不少讀者聽到這件事時會覺得很奇怪吧。不光是都市，西方也有大學的紋章、教會或主教職位的紋章，此外還有企業的紋章，對於只知道個人紋章的我們而言，或多或少都會對西洋紋章產生各式各樣的疑問。

雖然我們對不同於日本的西洋紋章只有模糊的印象，不過兩者的起源與使用目的其實非常相

似，而且很巧的是兩者皆從十一世紀流傳至今，這點頗為耐人尋味。之所以說很巧，是因為全世界只有歐洲與日本擁有歷史長達千年的紋章，而且兩者完全不曾互相影響，各自獨力發展到今日。此外，日本的紋章稱為家紋，一直以來都是以家為中心，西洋紋章則是以個人為基礎，現在也依循著這項原則。不過西洋紋章亦加入家紋元素，而且除了個人之外，後來還發展出國家、都市、教會等機構或法人的紋章，這點是很大的相異之處，也因此讓人產生前言提到的各種疑問。再加上無論是有獅子等生物扶著盾牌的類型，或是只有一面盾牌的類型，通常全都一律稱為「紋章」，才會讓人越來越搞不懂「什麼才是真正的紋章」。

因此我們先把現代的複雜紋章擺到一旁，回溯到發祥時代的紋章，想一想「什麼是紋章」吧！西方有句笑話是這麼說的：「世上有幾位紋章學家，就有幾種紋章定義。」這句話其實說得沒錯，各文獻對於紋章的定義並不盡相同。此外，西方甚至會用「他就像個個紋章學家」來比喻一個人固執己見，可見要提出確定版的定義並不容易，不過若將各種學說綜合起來，最普遍的定義應該就是「一種在盾牌上添加可識別個人身分之象徵符號的世襲制度，始於受基督宗教支配的中世紀歐洲貴族社會」。

．．．

添加在盾牌上的原因在於，本來的目的是以戰爭為前提，希望能有個在戰場上最便於識別敵我的工具，故選擇平常攜帶的盾牌作為這個手段也是很自然的結果吧。因此在紋章時代早期，盾牌

本身就是紋章，不久之後鎧甲罩衫（Surcoat——圖❹）與馬衣（Caparison——圖❹、⓫、⓰）等物品也紛紛加上紋章圖。至於有獅子等生物扶著盾牌的圖案型紋章則是更久之後才出現，故英語的 **Coat of arms** ＊、法語的 **Armes**、德語的 **Wappen** 這些術語，正確來說都是指不含外部飾件、只有一面盾牌的紋章圖形。

‧‧‧

識別個人身分這點是非常嚴格的規定，即便是父子也不得使用同一種紋章。因此長子等子嗣是在父親的紋章上添加代表長子或次子等身分的記號（英格蘭的做法，術語稱為 **Cadency mark**——圖⑯、⑰），或者在父親的紋章上添加各種邊框（蘇格蘭的做法——圖⑱、⑲、⑳），以這類方法來作區分，倘若他人使用的圖形跟自己的紋章一樣，那可是相當嚴重的大事，歷史上甚至發生過為了爭奪紋章而請國王仲裁的事件，關於這起事件之後會再說明。

父親死亡後只有長子可去除記號或邊框繼承父親的紋章，若父親死亡後只有長子可去除記號或邊框繼承父親的紋章。

‧‧‧

所以為了避免出現同樣的紋章，在紋章制度誕生約100年後，歐洲建立了編纂紋章圖鑑

（Roll of arms——圖❸） 登記紋章的制度，以英格蘭為例，現存的早期紋章圖鑑有葛洛佛紋章圖鑑（*Glover's Roll*——約在1255年編纂），以及德林紋章圖鑑（*Dering Roll*——約在1270年編纂）等。此外，這種紋章登記制度並非只是坐著等人提出申請，還會派遣傳令官兼紋章官（**Herald**）前往各地，調查及登記遠離中央割據地方的豪族等人士的紋章。傳令官兼紋章官

官的身分不一，有的直屬於君主，有的則是受僱於各地領主的自由工作者。雖然當時一般人要旅行是極為危險且困難的事，不過傳令官即便身處在敵對地區，其生命安全依然受到保障，所以才利用可自由往來各地的他們從事紋章調查工作。圖①是為英王查理二世（1660～1685年在位）服務的荷蘭畫家萊利（Peter Lely，1618～1680）所畫的紋章官素描，如圖所示，他們會穿繡有雇主（例如國王或領主等）紋章的獨特服裝，好讓人一看就知道他們是「紋章官」。

後來在英格蘭，「Herald」不再具備傳令官的功能，而是專門負責調查紋章，於是這個名詞就變成專指「紋章官」，到了理查三世時代（1483～1485年在位）則創設紋章院（College of Arms），負責處理紋章的調查、許可、登記、訴訟等所有紋章事務，其最高負責人紋章院院長（Earl Marshal）由歷代諾福克公爵（The Dukes of Norfolk）世襲擔任，直到今日。順帶一提，紋章院院長不只是統轄紋章事務的最高負責人，同時還兼任相當於日本式部長官的職位，負責籌備英國君主的加冕典禮等儀式。另外，紋章不得重複這一嚴格規定，只針對同一個國家或同一主權之領地內的紋章，從諸多實例可知，存在於英格蘭的紋章即使同樣存在於法國或德國某某伯爵領地內也不會有任何問題。

另一項重要條件：紋章必須世襲，是指必須要有繼承情形，若是只用一代就消失，或是隔了兩、三代重新使用後又停用的情況都不被視為紋章。紋章時代以前（十一～十二世紀）有許多這樣

① 紋章官（Herald）
荷蘭畫家萊利（Peter Lely）所繪。畫在紋章官那身獨特服裝上的紋章，是1603年至1688年，詹姆士一世至詹姆士二世這四代英國君主所用的紋章。至於萊利則是查理二世的御用畫家（收藏於維多利亞和艾伯特博物館）。

的例子，就算給盾牌加上象徵符號，也只能稱為標誌（**Emblem**）區分開來。不過關於有無繼承情形的判定，或是繼承的標準為何，每個紋章學家都堅持自己的學說互不相讓，因此就連紋章起源於哪一年也同樣眾說紛紜。這也就是為什麼下一章提到的紋章起源時間並非明確的年份，而是「十一世紀中期至十二世紀中期」這段期間，不少早期的紋章以某一派學說來看是「紋章」，但以另一派學說來看卻是「標誌」。

*——鎧甲罩衫（Surcoat或Tabard）是指「帶有紋章的無袖外套（a coat without sleeve, whereon the armorial ensigns were depicted）」，之後便從這個意思引申出來，將紋章稱為Coat of arms。

為了讓各位更加明白什麼是紋章，這裡就舉西洋紋章與日本紋章的相異點及相似點來進行比較吧！如同前述，日本的紋章又稱為家紋，除了同一個家庭外，同一家系者使用同一種紋章的情況也相當常見，而且只有在獲賜「拜領紋」（後述）這類例外的情況下，孩子才會變更父母傳承下來的紋章。反觀西方則是同一種紋章不得同時給兩人以上使用，這是兩者的一大差異，不過代代相傳這點兩者倒是十分相似。由於日本的紋章並非畫在盾牌上，而同一種紋章可供數個家系使用，許多西洋紋章學家認為日本紋章「跟西洋紋章是截然不同的東西」，不因兩者有著「繼承」這一相似性，認為日本紋章是「唯一接近西洋紋章的制度」的學者仍占多數。儘管兩者有許多相異之處，但全世界確實只有歐洲與日本早在千年以前就有具繼承性的紋章[*1]，故在「紋章比較論」中繼承可說是重要的主題。

話雖如此，西洋紋章的繼承有著日本紋章完全看不到的獨特系統。其中特別不同的就是經由聯姻產生的紋章。如同前述，父親死後長子便會直接繼承父親的紋章，但如果跟女繼承人（Heiress）結婚，則會將妻子娘家的紋章加進自己的紋章，使用將兩家紋章合併在一面盾牌的紋章，而且日後這個紋章也能代代傳承下去。女繼承人是指沒有兄弟的女兒，不只可繼承父親的財產與爵位，還可繼承紋章，結婚後也有權利在丈夫的紋章裡加入自己的紋章[*2]。因此如果某家系的長子直系後代都是與女繼承人結婚，添加進去的紋章就會隨之增加。盾牌分成六區、八區

020

或十六區的複雜紋章有各種形成原因，其中之一便是聯姻。反觀日本的制度則是結婚後改用夫家的紋章，這是兩者最大的差異。

不過歐洲的紋章未必都看得到上述的相異點，有些視情況而略有不同，筆者會在其他章節解說主要的改變，這裡只先介紹預備知識，讓各位讀者明白西方的紋章會隨著時代產生各種變化。

說到變化，起初紋章只是一面盾牌，後來加上頭盔、冠冕或獅子這類扶盾物等各種飾件而變得華麗。不僅如此，紋章本來只供個人使用，後來也陸續出現國家、都市、大學、教會甚至企業本身的紋章。這是因為有些國家直接拿君主的紋章當作國家本身的紋章，或是直接以某某伯爵家的紋章當作伯爵領地的紋章，有些大學則是採用了創辦人的紋章。不過，之後又出現各種與個人紋章無關的紋章，例如有些都市是以源自其他傳說的動物繪製自己的紋章，或是以跟都市名稱有關的動物作為象徵符號（例如柏林的紋章是一隻小熊——圖㊆，這是因為柏林〔Berlin〕發音近似小熊〔Bärlein〕），幾乎可以說不存在沒有紋章的都市。雖然也有學者主張，以紋章學家的定義來看法人與機構的紋章「並非紋章」，不過大部分的學者都把這些視為「紋章」。

＊1 —— 如今在美國、加拿大、澳洲以及南美洲、非洲等世界各地都看得到紋章，不過這些都是移居當地的歐洲人帶過去的，極端來說算是仿製的紋章。

＊2 —— Heiress 當中，也有只具備紋章繼承權的情況，這種女繼承人特別稱為 Heraldic heiress。

第2章　紋章的起源

不管在何種領域，一論起世上最早或最古老的實例總是會出現對立的學說，而像紋章這種原先在某地區實施，後來其他地區也一同實施，最後演變成制度的東西，關於它的起源當然也會出現各種說法吧。此外如何定義紋章也會使起源時間出現很大的落差，即便採取上一章談到的最普遍的定義，起源時間也是落在十一世紀至十二世紀這段約莫150年的期間。

雖然本書沒有多餘篇幅可談及一寫就長達數百頁的起源論戰，不過當中有個學說認為全歐洲最古老的紋章，是記錄於1010年刻在德國貴族墓上的紋章。姑且不論這是不是最古老的紋章，目前學說一致認為西方的紋章始於德國。能夠證明這點的有力線索就是紋章術語「blazon」。這個詞源自於德語blasen，意思是「吹號角」，傳入法國後變成blason，意思是「紋章學或紋章」，接著又傳入英格蘭變成blazon，意思是「紋章描述」。為什麼原意是「吹號角」

的blasen，最後會變成意指紋章學或紋章描述的詞彙呢？原因要從中世紀的「馬上長槍比武

（Joust──圖❻、❼）」說起。當時德國的馬上長槍比武，參賽的騎士進場時都會派見習騎士

舉著畫上美麗紋章的盾牌，而擔任裁判的紋章官（Herald）則配合號角聲向觀眾介紹各騎士的姓

名、階級與其紋章，所以「吹響號角」才會被解釋成「紋章的說明」。此處的重點不光是詞彙的

意思出現轉變，還有這段變化過程。法國與英格蘭都沒有的特殊用語起源於德國，之後才流傳到

英格蘭的這一事實，可說是證明最早使用紋章的是德國，接著傳入法國，之後才傳到英格蘭的明

確證據。

馬上長槍比武是中世紀最受歡迎的一項活動，古畫裡也很常見，與紋章的關係更是密不可

分。比武大會的所有節目都是在紋章官的主持下進行，無論是舉著騎士的紋章進場遊行，還是介

紹騎士的紋章，在比武大會上絕對看得到紋章的存在。這是因為騎士全身都被盔甲遮蓋，只有盾

牌的紋章或鎧甲罩衫、馬衣上的紋章圖是唯一能分辨「他是某某人」的線索。

圖❺為亨利八世時代1520年舉辦英法對抗賽時的記分表（Jousting cheque），就連這種

表單都會畫上紋章圖形，法蘭西隊與英格蘭隊分別以法蘭索瓦一世及亨利八世的紋章作為代

表，底下則畫著參賽騎士的紋章。這場比賽似乎是一場「大戰」，記分表上看得到當時英法兩國

傑出人士的紋章，例如薩福克公爵（Duke of Suffolk──中排左二）、多賽特侯爵（Marquess of

Dorset——中排右一）、蒙莫朗西公爵（Duc Anne de Montmorency——下排左一）等。

中世紀的騎槍比武傳統如今仍能在各種場合上見到，其中一個例子就是當國賓抵達美國白宮時，儀隊兵會吹響掛著旗幟的小號，而儀隊兵就稱為「Herald trumpeter」。

即便紋章起源於十一世紀至十二世紀的某個時候，紋章也不是在十一世紀的某天突然出現，制度也不是在某天突然開始。這是日後的紋章學家自行找出說得過去的解釋所提出的見解，即使紋章學家斷定紋章起源於 1150 年左右，當時紋章與其前身標誌並存的時代應該也持續了約半個世紀。紋章之前的標誌時代可追溯至希臘、羅馬或者更早以前，不過現在先不談這段時期，我們來針對英格蘭考察一下，以十一～十二世紀為界線從標誌轉變成紋章時代的過渡期吧。

圖②的 A 盾牌據說是撒克遜王朝君主宣信者愛德華（Edward the Confessor，1042～1066 年在位）的標誌，於亨利三世（1216～1272 年在位）的時代刻在石頭上，並且保存在西敏寺裡，後來理查二世（Richard II，1377～1399 年在位）將此標誌加進自己的紋章裡才為人知（圖②的 B）。雖然並無任何史料顯示宣信者愛德華使用過這個標誌，不過該時代發行的銀幣成了推測他應該使用過的根據。如圖③所示，銀幣上看得到十字與四隻據說是鴿子的鳥，而前述的盾牌上有五隻鳥，可能是因為盾牌並非圓形而是直長形，為了保持均衡才多一隻鳥。

不過推測終究是推測，下一任的哈羅德二世（Harold II，1066年1月～10月在位），以及擊敗哈羅德二世成為英格蘭國王的征服者威廉（William I, the Conqueror，1066～1087年在位）同樣完全沒留下使用過類似紋章之物的跡證，反而有證據可證明他們並未使用。那項證據就是，因保存於法國巴約而得名的巴約掛毯（Bayeux Tapestry——圖④與❽、❾）。諾曼第公爵紀堯姆二世（Guillaume II, Duke of Normandy）在1066年的黑斯廷斯（Hastings）戰役中擊敗哈羅德二世的軍隊，成為英格蘭國王威廉一世，而巴約掛毯就是一幅以黑斯廷斯戰役為主題的連環畫，該掛毯織入58個場景描述威廉一世的英勇事蹟，相傳提出這個構想的人是瑪蒂爾達王后（Matilda）。宣信者愛德華與哈羅德二世也出現在這58個場景當中，但無論哪個場景，兩軍的盾牌上都看不到任何紋章，或是紋章的前身標誌。紀堯姆在爆發黑斯廷斯戰役的1066年成為英格蘭國王威廉一世，據傳其標誌是兩隻獅子，但在這塊掛毯上卻連片鱗半爪都看不到。其後三代的諾曼王朝各君主，以及接下來的金雀花王朝亨利二世（1154～1189年在位）也都沒有使用紋章。

一般認為，英格蘭的首位紋章使用者，是亨利二世的私生子威廉・朗格斯佩（William Longespée，1226年卒），其紋章是從祖父安茹伯爵傑弗瑞（Geoffrey Plantagenet, Count of

②—A）據說是宣信者愛德華所用
　　的標誌，保存於西敏寺
　　B）理查二世的紋章

A　　　　　　　　　　B

③宣信者愛德華時代發行
　的硬幣

④巴約掛毯的摹本

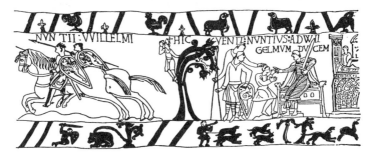

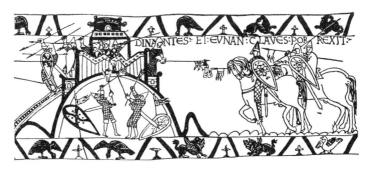

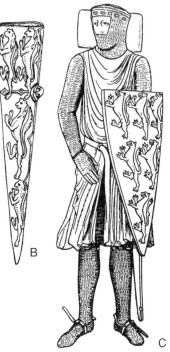

⑤—A）安茹伯爵傑弗瑞・金雀花墓裡的
　　琺瑯肖像（請參考⓮）
　B）A的盾牌放大圖
　C）傑弗瑞之孫威廉・朗格斯佩的墓
　　像（請參考⓯）

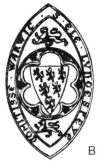

⑥—A）威廉・朗格斯佩之妻愛菈（Ela, Countess of Salisbury）的封蠟章
　　B）朗格斯佩之女愛菈（Ela, Countess of Warwick）的封蠟章

Anjou，1113～1151）那兒繼承的六獅盾牌（圖⑤—C）。朗格斯佩的祖父，亦即亨利二

世的父親傑弗瑞娶了亨利一世的女兒瑪蒂爾達，據說岳父亨利一世送給他一面「藍底綴上六隻

金獅」的盾牌，而這面盾牌可在傑弗瑞墓裡的肖像上看到（圖⑤—A與⑭），該肖像亦是美術

史上著名的利摩日（Limoges）琺瑯工藝品。朗格斯佩死後，祖父傳給他的盾牌由妻子愛拉（Ela,

Countess of Salisbury）、女兒愛拉（Ela, Countess of Warwick）繼承，刻著此盾牌的封蠟章，朗格斯佩的盾牌保存到

了現在（圖⑥）。雖然隔了一代由祖父傳承給孫子，但因為留下傳承三代的紀錄，朗格斯佩的盾牌

才能得到「英格蘭最早的紋章」這一榮譽。

話說回來，亨利二世的父親傑弗瑞並未將盾牌送給他，而兒子朗格斯佩雖是私生子卻擁有紋

章，反觀亨利二世本身並無使用紋章的紀錄。第一位使用紋章的英格蘭君主是下一任的理查一

世（Richard I，1189～1199年在位），目前英國君主的紋章所繼承的三隻獅子便是起源於

此。這三隻獅子來自於理查一世在1194年左右修改的第二版封蠟章（圖⑦—B、D），第一

版的封蠟章則是一隻獅子（圖⑦—A、C）。

紋章以獅子為象徵符號的國家，有西班牙的古雷昂王國（圖❼——現為雷昂省的紋章）、

丹麥（圖㊺）、荷蘭（圖㊽）、蘇格蘭（圖㊾）、挪威（圖⑬④）、芬蘭（圖⑬②）、波希米亞（日後

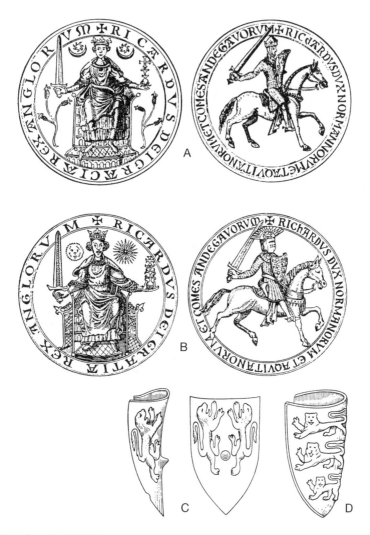

⑦理查一世的封蠟章
　A）第一版封蠟章
　B）修改於 1194 ～ 1195 年的第二版封蠟章
　C）A 的盾牌放大圖。盾牌的正面圖為想像圖，看不到的另一邊可能也有獅
　　　子，換言之這面盾牌上的獅子可能有兩隻
　D）B 的盾牌放大圖

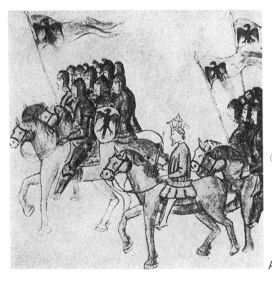

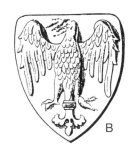

⑧—A）描繪腓特烈二世（神
　　聖羅馬皇帝，1220～
　　1250年在位）行軍
　　情形的古畫
　　B）刻在石頭上的紋章之
　　摹本，據說使用者是
　　腓特烈二世

A

⑨查理大帝半身像

⑩阿亨市於1571年發行的硬幣
　盾牌上的單頭鷹是阿亨的紋章。雙頭鷹
　則代表這裡是神聖羅馬帝國都市

的捷克斯洛伐克——圖**71**）等，獅子穩坐歐洲各國君主紋章的象徵符號之寶座，這些紋章也跟英格蘭君主的紋章一樣歷史悠久，關於這個部分之後會在其他章節介紹，現在先跟各位稍微談談與獅子並列「動物象徵號雙雄」的老鷹，追溯這種紋章的起源吧。

雖然老鷹因作為神聖羅馬皇帝的紋章而廣為人知，但目前並不清楚第一個以此為紋章的人是誰。如果是制式軍旗，最早以鷹作為象徵符號的人是腓特烈一世（Friedrich I，1152～1190年在位）；若是保存在古文獻或石頭上的鷹，最早的使用者則是腓特烈二世（1220～1250年在位——圖⑧）。雖然封蠟章與硬幣留下了可推測在此之前，老鷹就被當作神聖羅馬皇帝的紋章或象徵符號使用的史實，卻找不到確切的證據斷定最早使用紋章的是腓特烈一世之前的哪位皇帝。如果是紋章的前身標誌，相傳查理大帝（Charlemagne，800～814年擔任西羅馬皇帝——圖⑨）在教宗利奧三世（Leo III）為他加冕的西元800年，曾於阿亨宮殿設置飛鷹裝飾物，而阿亨市（Aachen，又譯為亞琛，現德國城市）的紋章上有老鷹，就是因為當地與皇帝有淵源才會採用皇帝的鷹（圖⑩）。此外，神聖羅馬皇帝的鷹是從西吉斯蒙德皇帝（Sigismund，1411～1437年在位）的時代變成雙頭鷹，目前較有力的說法認為此鷹是來自於拜占庭的雙頭鷹（後述）。

紋章的三大象徵符號除了前述的獅與鷹，還有一個則是法蘭西君主的象徵符號「鳶尾花（Fleur-de-lis）」，又譯為百合花，是具代表性的植物象徵符號，然而直到現在都還是弄不清楚此象徵符號的起源，以及它究竟是什麼東西，光是彙整有關鳶尾花由來的爭論就能寫成一本數百頁的書。

認為它不是花的說法主要有幾種，例如由槍尖轉化而來、由象徵王權的權杖（Scepter）轉化而來、是建築物的尖頂裝飾、是以神聖文字組合而成的象徵符號，甚至還有由青蛙或蜜蜂轉化而來等說法，從圖⑪的鳶尾花形狀來看，這些說法未必都是牽強附會。其中認為這是「蜜蜂」的說法就對拿破崙一世的紋章改革造成不小的影響，甚至促使他斷然實施近乎暴舉的改革──將法國的都市等紋章裡原有的鳶尾花變成蜜蜂（圖⑫）。

因此探究鳶尾花從誕生到發達的過程，也能得知法國紋章史中的一段流變，只可惜目前同樣尚不清楚鳶尾花成為法王紋章的經過。鳶尾花早在紋章誕生之前的西元五世紀就已出現，例如在描繪西羅馬帝國普拉西迪亞皇后（Empress Galla Placidia，450年卒。狄奧多西大帝〔Theodosius〕之女）的古畫中就看得到以鳶尾花裝飾的皇冠，直到十世紀為止法蘭西君主的肖像亦陸續出現同樣的王冠。由於Fleur-de-lis又名fleur de Louis（路易之花），據說進入十二世紀後，路易六世（Louis VI，1108～1137年在位）與路易七世等法蘭西國王都很喜歡以此作

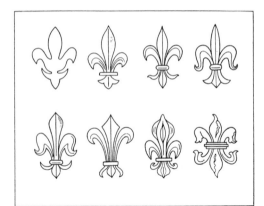

⑪ 各種鳶尾花
有各式各樣的形狀，變體
更是超過一百種

⑫—A）波拿巴家（拿破崙的原生家族）的紋章
B）拿破崙皇帝的紋章（禮袍的花紋變成蜜蜂）

⑬—A）路易八世王儲時期的封蠟
章（1216年）
B）於路易九世時代1270年
發行的金幣

為象徵符號。

最早將鳶尾花畫在盾牌上，並且留下繼承紀錄的人則是腓力二世（Philippe II，1180～1223年在位）。這個鳶尾花出現在腓力二世的反面封蠟章*1上，而下一任的路易八世（1223～1226年在位）繼承後（圖⑬的A）就變成法蘭西君主的紋章了。

法蘭西君主的紋章原本如圖⑬那樣，是布滿小朵鳶尾花的圖形，到了1376年查理五世（Charles V，1364～1380年在位）將鳶尾花縮減成三朵，從此以後法蘭西君主的紋章就變成這個版本（圖⑭）。一般稱前者為「舊法蘭西（France ancient）」，後者則稱為「新法蘭西（France modern）」*2。

*1──反面封蠟章（Counter-seal）──封蠟章是用來檢驗公告、重要文書等文件可信度的印記，用法是先在文書或文書所附的緞帶等物品上滴蠟，再蓋上金屬印章以表示這是「某某人的文書」或「某某君主的公告」。封蠟章有只蓋一個與蓋兩個的做法，此外還有蓋成雙面的做法，如果是蓋成雙面，正面稱為封蠟章（Seal），背面則稱為反面封蠟章（Counter-seal）。圖⑮的封蠟章都是成對的封蠟章與反面封蠟章。古老的紋章鮮少會畫在紙之類的記錄媒體上，因此保存下來的封蠟章就成了寶貴的紋章史料。

*2──圖⑭的A是佛羅倫斯的紋章，因鳶尾花的形狀特殊而聞名。仔細觀察這朵鳶尾花會發現，有兩朵花從它的花瓣之間伸出來。如果Fleur-de-lis真是鳶尾花，此紋章裡的兩朵花即是「從花裡長出來的花」，如此一來就不合理了。這個例子亦是認為Fleur-de-lis並非鳶尾花的反對

⑭因採用獨特的鳶尾花而聞名的佛羅倫斯紋章（Ａ），以及1252年發行、刻著該紋章的弗羅林金幣（Ｂ）

派所採用的依據之一。另外，中世紀的貨幣單位「弗羅林（Florin）」源自於弗羅林金幣，當時佛羅倫斯以鑄幣聞名，當地鑄造的弗羅林金幣之單位因而在歐洲各地通用（圖⑭的Ｂ）。

前面以紋章的三大象徵符號為例帶各位探究了一下其起源，而在經歷古埃及、希臘、羅馬等以標誌象徵王權或主權的漫長時代，終於邁入「紋章時代」後，紋章便有如潰堤的洪水一般迅速普及全歐洲，而且還產生出堪稱自然形成的系統，各國的制度也逐漸確立起來。雖然本書沒有餘力介紹各國的歷史，不過這裡必須先說明為什麼紋章會在短時間內爆發性地普及全歐洲。

關於這個問題有各式各樣的原因，其中值得一提的就是十字軍東征與前述的馬上長槍比武，這兩者應該是最大的驅動力吧。雖然1099年至1270年的前七次十字軍東征評價不怎麼好，不過流傳下來的中世紀騎士冒險故事

A）薩里伯爵華倫
（John de Warenne, Earl of Surrey，1347年卒）

B）赫里福德伯爵博恩
（Humphrey de Bohun, Earl of Hereford，1274年卒）

C）珀西男爵
（Henry de Percy, 7th Baron Percy，1272年卒）

D）維登男爵
（Baron Theobald de Verdon，1309年卒）

⑮封蠟章與反面封蠟章

與當時剛開始普及的紋章有著密切關係。對參加遠征的各國王侯騎士們而言，為了配合軍事行動的需要，或是為了誇示騎士的英姿，當然得要擁有某種標誌吧。在軍事行動中標誌可用來分辨敵我，而且也非常有助於得知己方指揮官或戰士的動向，此外還可作為誇示騎士們的奮戰英姿及識別「個人身分」的有效手段。而透過標誌宣傳出去的功名是家族的榮耀，為了將這份榮耀傳承下去，他們才強烈意識到紋章的必要性。部分騎士們所用的類似紋章的東西，很快就被其他結束遠征的騎士們帶回各自的國家，最後便如開頭所述在各地爆發性地普及。

至於在和平時期，紋章的必要性則因當時盛行馬上長槍比武而加倍上升。原本騎槍比武的目的是給騎士做訓練及提升騎士精神，後來變得像騎士文學描述的那樣帶了浪漫的氛圍，騎士們比。如同前述，紋章可用來分辨全身被盔甲遮蓋的騎士身分，據說騎士們會將敬愛的女性所送的披巾繫在頭盔上參加比賽，還會舉起盾牌回應聲援自己的每一位女性，因此馬上長槍比武才會被視為西洋紋章一年比一年華麗的原因之一。圖❹是出現在中世紀畫作中的「騎士出場」場景，騎馬者是十四世紀的騎士傑佛瑞·羅特爾爵士（Sir Geoffrey Luttrell）。羅特爾家的紋章也記錄在亨利三世（1216～1272年在位）時代的紋章圖鑑裡，關於該家族的紋章變化會在之後的章節介紹，至於這張圖值得注意的是有兩位貴婦為傑佛瑞送行。想來這應該是激勵騎士贏得比賽

是為了「敬愛（不是戀愛）」的女性而戰，這項活動受歡迎的程度跟今日的相撲或職業棒球有得

的場景，充分展現出當時馬上長槍比武浪漫的一面。

第3章 ⚜ 紋章的構造

早期只有一面盾牌的紋章是戰鬥或馬上長槍比武的必需品，後來隨著時代演變而具備了表示紋章使用者地位與身分的「誇示性質」或「裝飾性質」，開始陸續添加各種飾件，紋章的構造因而變得複雜。不過盾牌上的頭盔或冠冕、扶著盾牌兩側的動物等飾件並非單純的裝飾，而是可根據其形狀、顏色或者有無此飾件等資訊，一眼分辨出這個人是君王、公爵、伯爵或教宗的方法。

為了區分這類添加各種飾件的紋章與只有一面盾牌的紋章，前者的英語稱為 **Heraldic achievement**，法語稱為 Armories，德語則稱為 Gross Wappen。英語有時也會以 Great arms（**大紋章**）稱之，不過這並非紋章術語而是俗稱。由於這是個方便說明的名稱，接下來本書就將 Heraldic achievement 稱為大紋章。各位可以把大紋章與只有一面盾牌的紋章，想成類似勳章的正章與略章的關係。

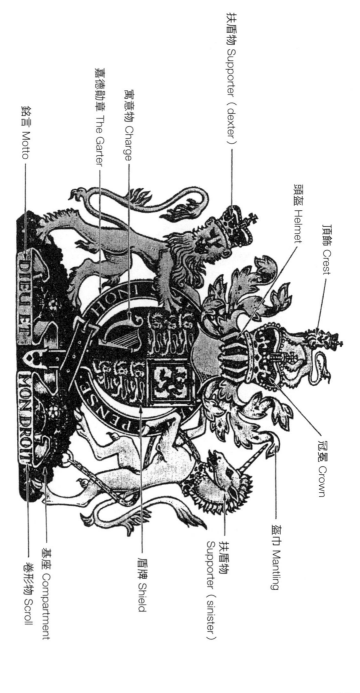

扶盾物 Supporter（dexter）

頭盔 Helmet

頂飾 Crest

嘉德勳章 The Garter

寓意物 Charge

銘言 Motto

冠冕 Crown

盔巾 Mantling

扶盾物 Supporter（sinister）

盾牌 Shield

基座 Compartment

卷形物 Scroll

⑯ 大紋章（Heraldic achievement）的構造

042

大紋章的構造因國家與階級而異，這裡就以具代表性的英王大紋章為例說明其構造。圖⑯

是前任英國女王伊莉莎白二世的大紋章，正確來說這是「大英聯合王國」君主的大紋章（請參考

圖❸），女王在蘇格蘭使用的大紋章則如圖❺所示，與前者不同。

放在大紋章最上層的飾件稱為**頂飾**（Crest），不過這並非單純的裝飾，其用法類似日本的家

紋。至於女性的大紋章則不使用頂飾。

位在頂飾下方的是**冠冕**（Crown），不消說此例使用的是王冠。冠冕的形狀因階級而異，貴

族大紋章的擺放位置也跟君王不同，這點之後會再說明。此外也有階級不能使用冠冕。冠冕的下

方是**頭盔**（Helmet），跟冠冕一樣形狀與擺放位置因階級而異。此外不同的時代或國家也會出現

差異，由於是以實際使用的頭盔轉化而成，故又稱為Heraldic helmet（紋章盔）。頭盔後方像樹

葉一樣展開的飾件稱為**盔巾**（Mantling），是由用來防止金屬盔甲被太陽晒燙的盔巾轉化而來。

形狀之所以如緞帶一般細長，是為了表現出單挑時盔巾被敵人的劍劃破而裂開的樣子。

支撐盾牌的動物稱為**扶盾物**（Supporter），除了獸類之外還有鳥類、人類、怪物或是柱子之

類的無生物。扶盾物未必都放在兩側，也有只放在單邊，或是放在盾牌的背後等各個位置，此外

也有大紋章並無扶盾物。

中央的盾牌稱為**Shield**或**Escutcheon**，不過兩者的意思不同，關於這部分之後會再說明。

盾牌的表面，亦即畫上紋章圖形的地方稱為**盾面**或**底**（Field），而畫在盾面上的圖形稱為**寓意物**（Charge）。前面是以象徵符號來稱呼獅子與老鷹等圖形，不過寓意物才是正確的紋章術語。這個名稱不僅還正確還非常方便說明，因此接下來本書就使用寓意物來稱呼紋章圖形。

環繞在盾牌周圍的是嘉德勳章（The Garter）。通常勳章持有者會在盾牌的周圍，綴上自己持有的勳章當中最高級別的勳章綬帶或頸飾（Collar）。

盾牌與上述飾件就擺在最下層的**基座**（Compartment）上，基座的形狀同樣千差萬別，此外也有紋章不使用基座。

基座前面的文字稱為**銘言**（Motto），一般寫在**卷形物**（Scroll）上，但銘言未必都擺在下面，也有擺在上面或不擺放銘言的情況。銘言的內容為家訓或信條，不過也有使用戰吼的例子。

以上介紹的是具代表性的大紋章構造與各飾件的名稱，至於歐洲大陸的紋章還有擺在盾牌後面表示位階的**禮袍**（Robe of Estate），或是同樣擺在盾牌後面的高位階者野營用的**帳篷**（Pavilion）等。接下來就針對上述各個飾件進行詳細一點的說明吧！

1 頂飾 （*Crest*）

前面提到西方的紋章也添加了家紋元素，具體來說這個元素就是頂飾。頂飾原本是頭盔的裝

044

飾，類似日本古代頭盔前面的「半月」或「鍬形」等裝飾物，有一說認為最早使用頂飾的英格蘭君主是理查一世，不過有留下確切證據的是愛德華三世（Edward III，1327～1377在位）。

愛德華三世的長子、著名的黑太子（Edward, the Black Prince，1330～1376）也使用跟父王十分相似的頂飾（圖⑱、⑲與圖❶）。不消說，當時的頂飾是指裝飾在實戰用頭盔上的東西，至於當成飾件添加在紋章上則是更久以後的事了。

之所以說頂飾具備家紋元素，是因為其他家系無法使用，但同一個家庭的成員，以及某些情況下同一家系者都可使用同樣的頂飾，反觀畫在盾牌上的紋章即便是父子也不能相同，兩者在這點有很大的不同。貴族招待客人時所用的餐具、家具等日用器具會加上頂飾作為裝飾，是為了表示這是「某某家・某某家」的招待，而「○○兄弟公司」以頂飾作為商標，也是因為這是兄弟共同的家紋（圖⑰）。

婦女與神職人員的紋章不使用頂飾。這是因為頂飾源自於實戰用頭盔的裝飾物，而不參與戰鬥的婦女及神職人員並不會使用頭盔。

2 冠冕（*Crown*）

會給大紋章加上冠冕的只有君王、王族及貴族，不過標準因國家而異。此外使用的冠冕也因

階級或國家而千差萬別。圖⑱是英、法、德、義四國的各種冠冕，不過紋章所用的冠冕並非依照這些圖形繪製，例圖只是展示大致的樣式。在某些情況下也會使用如圖⑲那種特定的王冠或皇冠。

至於非貴族的紋章，則有神職人員所用的冠冕與帽子。例如教宗的紋章使用的是三重冕（Triple Papal crown ── 圖⑳的A，現任教宗不使用），大主教、主教、修道院長等使用的是主教冠（Mitre ── 圖⑳的B～D）。如圖所示主教冠有各種樣式，但並沒有特別規定大主教或其他神職人員必須使用哪一種。至於帽子則稱為主教帽（Cardinal hat），如圖⑳的E所示帽子帶有裝飾繩（Cord）與穗子（Tassel ── 箭頭處），可從繩子的顏色與穗子的數量得知神職人員的位階。

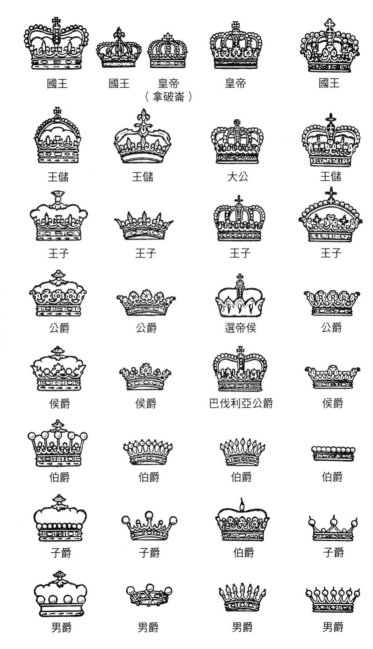

⑱各種冠冕。從左到右分別是英國、法國、德國、義大利的樣式

國王　國王　皇帝（拿破崙）　皇帝　國王

王儲　王儲　大公　王儲

王子　王子　王子　王子

公爵　公爵　選帝侯　公爵

侯爵　侯爵　巴伐利亞公爵　侯爵

伯爵　伯爵　伯爵　伯爵

子爵　子爵　伯爵　子爵

男爵　男爵　男爵　男爵

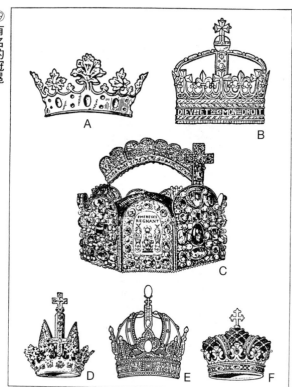

A）愛德華二世（Edward II，1307～1327年在位）

B）亨利七世（Henry VII，1485～1509年在位）

C）查理大帝（Charlemagne，800～814年在位）

D）神聖羅馬皇帝腓特烈三世（Friedrich III，1493年卒）的皇冠

E）奧地利皇帝

F）外西凡尼亞的大公冠，1765年的版本

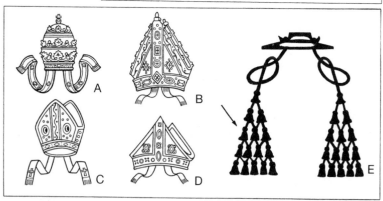

⑳神職冠與神職帽

A）三重冕，又稱為Tiara

B～D）主教冠

E）主教帽，箭頭所指的穗子稱為Tassel

冠冕也用在非個人的紋章上，例如用於都市紋章的壁形冠（Mural crown——圖㉑的A、B、D～F），以及用於港都紋章的海戰冠（Naval crown——圖㉑的G）都是有名的冠冕。壁形冠原本是古羅馬時代的獎勵品，頒授給首位登上敵方城牆的勇者，後來因為外形仿照城牆很適合用於被城牆包圍的各都市的紋章，壁形冠才會變成飾件受到愛用。不過都市的紋章未必都會加上壁形冠，也有都市使用一般的冠冕（圖㉑的C）。

3 頭盔 (Helmet)

實戰用頭盔的歷史可追溯到西元600年代外形如帽子的鋼籃盔（Spangenhelm），至於紋章所用的頭盔，則是從種類眾多的實物中挑選一小部分設計成紋章用的飾件。

早期的紋章盔是仿照從十二世紀使用到十五、十六世紀的桶盔（Barrel helmet），如圖㉒所示，這種桶形頭盔完全罩住頭部，面部無法打開，只能從小孔或狹窄的隙縫往外看。圖㉘的A、B就是採用這種頭盔的十四世紀紋章圖，而從頭盔的隙縫往外看這一設計亦對紋章的發展史造成視線很大的影響。如同後述，紋章的用色之所以有嚴格限制就是這個緣故，為了讓人即使戴著這種視線很不佳的頭盔也能立刻判別那是誰的紋章，才會給紋章的顏色加上限制。

雖然並非每個國家都一樣，不過大約從十七世紀開始紋章所用的頭盔就以柵欄盔（Barred

B）葡屬莫三比克
（Portuguese Mozambique）

A）葡屬幾內亞
（Portuguese Guinea）

C）阿姆斯特丹市

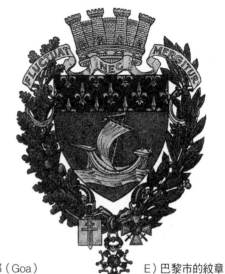

D）果亞邦（Goa）

E）巴黎市的紋章

F）葡萄牙貝雅市（Beja）

G）聖皮埃與密克隆群島
（St. Pierre et Miquelon）

㉑壁形冠（A、B、D～F）與海戰冠（G）

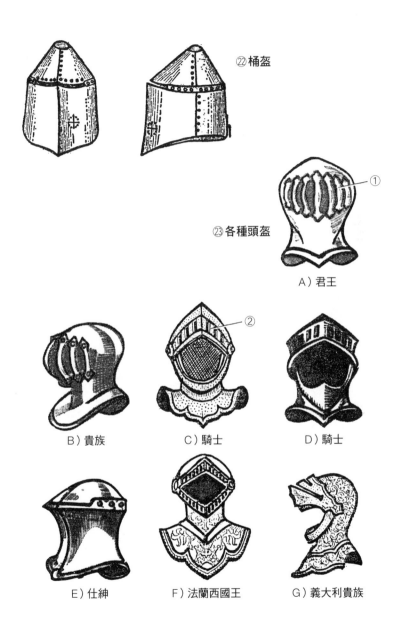

㉒桶盔

㉓各種頭盔

A）君王

B）貴族　　　　　C）騎士　　　　　D）騎士

E）仕紳　　　　F）法蘭西國王　　　G）義大利貴族

helmet）和掀面盔（Visor helmet）這兩種為主，並且會藉由頭盔的顏色或方向等差異來表示紋章使用者的位階。柵欄盔這個名稱來自於裝在頭盔正面開口部的鐵條（Bar──箭頭①）（圖㉓的

A、B）。至於掀面盔則是可在「騎士電影」裡看到的那種、開口部為可掀式面甲（圖㉓的箭頭②）的頭盔。

英格蘭的紋章，可使用這兩種頭盔來區分君主以下各階級的紋章。首先君主與王儲使用的是柵欄盔，頭盔與柵欄全為為金色，而且朝向正面（圖㉓的A與⑯）。公爵至男爵這些貴族同樣使用柵欄盔，但頭盔為銀色，只有柵欄是金色，並且朝向觀察者的左手邊（圖㉔的A～D）。從男爵（Baronet）與騎士使用朝向正面的鋼製掀面盔，而且面甲上掀打開開口部（圖㉔的E）。仕紳（Esquire與Gentleman）＊同樣使用掀面盔但朝向左手邊，而且面甲下蓋關閉開口部（圖㉔的F）。以上是利用頭盔區分階級的方式，無法單靠頭盔來區分的公、伯、子、男等貴族的紋章則是利用頭盔與冠冕的組合來辨別。

此外紋章所用的頭盔未必只有一個，也有紋章使用兩個（圖㉕的A與❺❼──邱吉爾的紋章），歐洲大陸的紋章甚至還有使用七、八個的例子（圖㉖的B）。會有這種情況是因為，透過聯姻等途徑一併繼承妻子家系的紋章時，連同該紋章的頭盔或頂飾一起加進自己的紋章裡。不過，這種時候不見得一定要加上頭盔，而是看使用者的喜好，添加時排列順序也有規定（圖㉗）。

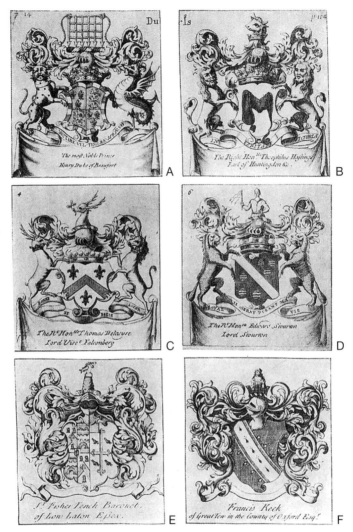

㉔英格蘭各階級的大紋章，引用自1677年出版的《*Analogia Honorum*》
　　A）博福特公爵亨利（Henry, Duke of Beaufort）
　　B）亨廷頓伯爵黑斯廷斯（Hastings, Earl of Huntingdon）
　　C）福康博格子爵貝拉塞斯（Belasyse, Viscount Falconberg）
　　D）史托頓男爵愛德華（Edward, Lord Stourton）
　　E）從男爵費雪·坦奇（Fisher Tench, Baronet of Low Laton）
　　F）仕紳法蘭西斯·凱克（Francis Keck）

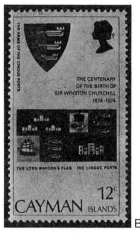

㉕──Ａ）溫斯頓・邱吉爾的紋章
Ｂ）五港同盟的紋章
邱吉爾百年誕辰紀念郵票上有五港同盟的紋章，這是因為邱吉爾曾任五港總督（現在為榮譽職）（請參考㊐）

＊──Esquire 與 Gentleman 都是英格蘭特有的階級，相當於中文的仕紳。在英格蘭，紋章只有貴族、準貴族、騎士才能使用，不過仕紳是僅次於騎士的階層，所以特別准許他們使用紋章。

4 盔巾 (Mantling)

英語 mantle 意為披風，不過紋章用語 Mantling 是指大紋章的飾件「盔巾」，亦可稱為 Lambrequin。現實中盔巾的第一目的是防止金屬盔甲被太陽晒燙，而盔巾與盔甲互相摩擦亦可防止生鏽，此外還可纏住敵人揮下的劍避免直接受到攻擊。原本盔巾就跟披風一樣是一塊布，紋章所用的飾件則是從經過激烈戰鬥變成破裂布條的盔巾轉化而來。不過古老紋章的盔巾並非呈破裂狀，長度也很短（圖㉘的 Ａ、Ｂ）。此外也有長得像披風的盔巾（圖㉘的 Ｆ），不過這種例子很少見。另外，盔巾一定有正反面，原則上使用兩種顏

㉖─A）看得到3個頭盔的紋章（1618年發行的霍爾斯坦〔Holstein〕硬幣）

B）看得到7個頭盔的紋章（奧地利克芬胡勒－梅奇家〔Khevenhüller-Metsch〕
於1761年發行的塔勒銀幣〔Taler〕，硬幣上為該家族的紋章）

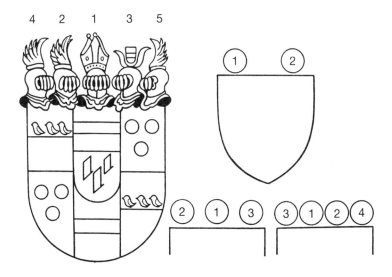

㉗─加入數個頭盔時的排序──①是地位最高的家系頭盔

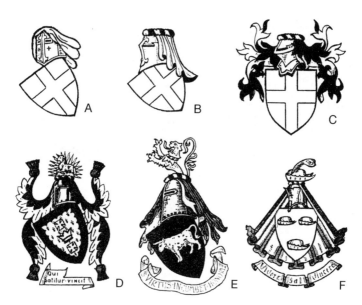

㉘A與B是14世紀的盔巾，C是15世紀的盔巾，D～F是形狀罕見的盔巾

5 飾環 (*Wreath*)

雖然前面的解說圖並未使用，不過直接將頂飾放在頭盔上的貴族階級以下之紋章一定有飾環（*Wreath*）。如圖㉘的E所示，頂飾與頭盔之間形狀如扭繩的雙色環狀物就是飾環，這是用來將盔巾繫在頭盔上的工具，此外也可讓頂飾安穩地擺放在頭盔上。

君王與王儲的紋章是按照頂飾、冠冕、頭盔的順序擺放飾件，故沒有飾環，女性與神職人員的紋章也不使用。另外，有些都市的大紋章並無盔巾或頭盔，這時

色上色，君王等地位較高者的盔巾背面則採用「毛皮花紋」（後述）。

頂飾下方通常只擺放飾環。

6 禮袍與帳篷 (*Robe of estate & Pavilion*)

在英格蘭與蘇格蘭的紋章當中，只有特殊的例子才看得到禮袍（Robe of estate）與帳篷（Pavilion）這兩種飾件。禮袍是外形如披風的禮服，用來代表國王、皇帝、公爵等位階，擺放在後面罩住帶有各種飾件的紋章（圖⑫與㊲、㊵、㊶、㊺）。這同樣可藉由正反面的顏色來判別紋章使用者的位階。

至於帳篷則是君王或貴族野戰時所用的帳篷，跟前述的禮袍一樣擺放在紋章的後面（圖㉙），不過使用實例比禮袍還少，只能在荷蘭王室的紋章等一小部分的紋章上看到。雖然形狀與禮袍十分相似，不過帳篷有頂篷，因此可從這點來區分。

7 扶盾物 (*Supporter*)

支撐盾牌的扶盾物最早出現在1400年代的紋章上，關於其起源有兩種說法。第一種說法是起源於封蠟章的設計，將盾牌放進圓形封蠟章時，盾牌的兩側一定會出現空隙，為了讓圖案看起來協調或是想填滿空隙，封蠟章設計師便加上動物或其他東西，後來就應用在紋章上變成一種

A

B

㉙─A）1658年的法國製遊戲卡牌上可以看到綴有帳篷的法王紋章，左右兩邊的人物則是紋章官
　　B）把帳篷擺在後面的荷蘭君主紋章（請參考㊽）

飾件（圖⑮的A、D）。另一種說法則是起源於馬上長槍比武，如同前述比賽開始前參賽騎士會派見習騎士舉著盾牌在賽場內遊行，因此後來就演變成紋章的飾件。

扶盾物有各種類型，例如人物、動物、幻想生物以及柱子（常見於西班牙的紋章）等非生物（圖⑳），擺放的位置也不只一種，例如擺在兩側（全歐洲）、擺在後面（僅歐洲大陸的紋章）、只擺單邊（瑞士）等，其中以擺在兩側的例子最多。

雖然有些國家可隨意在紋章裡添加扶盾物，不過一般都設有某種程度的限制。在英格蘭則有嚴格規定，個人紋章只有貴族以上的階層才能使用扶盾物，此外也曾有一段時期僅君主與王族才能使用金獅。

有些家系代代使用跟祖先一樣的扶盾物，也有家系則是依照喜好一再更換扶盾物。以英國王室為例，根據紀錄顯示最早使用扶盾物的人是亨利六世（1422～1471年在位），而亨利六世使用的扶盾物就變更了三次，此外亨利八世也變更了四次（參考第12章）。至於前任英國女王所用的扶盾物，位在觀察者左手邊的是獅子，位在右手邊的是獨角獸（Unicorn），這是從斯圖亞特王朝始祖詹姆士一世（1603～1625年在位）開始一直使用到現在的扶盾物。

A）諾丁漢市（Nottingham City）

B）皇家外科醫學院
（Royal College of Surgeons）

E）基爾馬諾克自治市（Burgh of Kilmarnock）

C）伊普斯威治市
（County Borough of Ipswich）

D）唐郡議會
（Down County Council）

㉚各種扶盾物與基座

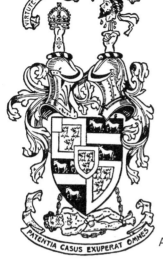

㉛—A）阿斯奇－羅伯森家（Askew-Robertson）的紋章
　　B）阿巴布雷頓（à Ababrelton）的紋章

8 銘言（*Motto*）

大紋章不見得一定有銘言＊，但有銘言的占多數。銘言大多寫在宛如緞帶的卷形物（Scroll）圖形上，此外也有寫在金屬板圖形上的例子，只是十分少見。一般擺在紋章下層，不過也有如圖㉛的A、B那樣擺在上下兩處的情況。

銘言顧名思義，就是主義、主張、座右銘、至理名言，大多採用該家系始祖喜歡的一句話，或是中興之祖的座右銘等。英國君主的大紋章上所寫的「Dieu et mon droit.（我權天授）」一般認為是理查一世在戰場上的吶喊，最早採用的英王是亨利六世，不過也有人提出反駁（後述）。

銘言絕大多數是以拉丁語寫成，古法語的銘言也很常見。

＊──若想知道銘言的意思，查閱《艾爾文的銘言辭典（Elvin's Handbook of Mottoes）》是很便利的方法，此外研究社出版的《英日大辭典》書末的「Foreign words and phrases in English literary and legal use.」，以及岩波書店出版的《希臘・拉丁引用語辭典》等也可參考。

9 基座（Compartment）

基座也是不見得一定要使用的飾件，例如在英格蘭只有地位較高者的紋章會使用基座，不過基座不像冠冕、頭盔或扶盾物那樣有使用上的限制。

基座是在進入十五世紀後才開始使用，其中歐洲大陸最古老的實例是奧斯特勒旺伯爵巴伐利亞的紀堯姆（Guillaume de Baviere, Comte d'Ostrevant）於1412年使用的封蠟章，至於英國最古老的實例，則是蘇格蘭名門道格拉斯伯爵（The Earls of Douglas）於1434年使用的封蠟章。

最普遍的基座是可在現代英國王室紋章上看到的那種堆山樣式，不過如同圖㉚展示的例子，基座還有各式各樣的類型。當中也有如蘇格蘭阿斯奇─羅伯森家（Askew-Robertson）紋章下層的「被鎖鏈綁住的野人」（圖㉛）那樣，在紋章學上看法分歧，不知道該視為扶盾物還是基座的例子。

062

第 4 章　盾牌

構成大紋章的飾件，因時代、國家以及階級而有所不同，但跟位居中心的盾牌相比，飾件的重要性低到無法比較。就算紋章裝飾得再美、再豪華，若從紋章原本的目的「識別個人身分」來看，這些飾件只是附屬物。雖然飾件的優點是可判斷地位、職業等資訊，但只有畫在盾牌上的圖形能夠明確表示「他是某某人」這項最重要的資訊。此外，西洋紋章會因為聯姻、繼承等緣故將兩種以上的紋章合併起來，故能夠從中得知該家系的變遷或功勳，而最能展現這一點的就是盾牌的紋章圖形。因此紋章論主要都在探討盾牌上的圖形。

畢竟西洋紋章起源自盾牌本身，像一本六百頁的紋章學文獻就有四百頁都是關於盾牌所畫圖形的解說或理論。

不過，要在這個狹小的空間內，利用畫出來的圖形創造幾萬甚至幾十萬種不重複的紋章，使用普通的設計方法很快就會遇到瓶頸。紋章學對門外漢而言非常複雜難懂，就是因為這門學問是

把特別的設計方法、結構，以及因時代或國家而異的系統與規則化為理論後加以解說。此外這些理論與解說所用的用語絕大多數是紋章學特有的術語，所以才會讓一般人覺得難以接近。

關於這點有看法認為，這是因為中世紀的紋章學家或紋章官為了避免工作被人搶走，才故意使用艱澀難懂的術語建立封閉的職業領域，然而事實未必真是如此。原因在於起初覺得難懂的術語一旦熟悉之後，自然會覺得以專業術語或獨特的描述來說明，反而更能正確且輕易地理解紋章圖形。道理就跟數學或化學使用符號一樣，因此接下來就介紹基本的紋章術語並解說盾牌的相關知識，幫助各位循序漸進地瞭解這門學問。

1 盾牌的形狀

從穿插在本書各頁的紋章圖就能看出盾牌有各式各樣的形狀，但並不是想怎麼畫就怎麼畫，這些紋章都是依據某些因素來選擇盾形。其中最常見的就是形狀如電熨斗底面的盾牌（術語稱為Heater iron type），這種盾牌並不是直接以實戰用盾牌轉換成圖形，而是紋章設計師所想出來的、最便於繪製紋章的形狀。因此原則上實戰用的盾牌稱為 **Shield**（實體盾），作為紋章圖形的盾牌則稱為 **Escucheon** 或 Escutcheon（紋章盾），以此區分兩者。稍後會再針對紋章盾進行說明，這裡先來介紹作為早期紋章的實體盾是什麼樣的形狀，以及是用什麼材料製作而成。

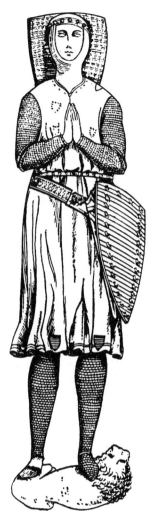

㉜彭布羅克伯爵瓦朗斯的威廉（William de Valence, Earl of Pembroke，1296年卒）墓像

就像前面介紹的巴約掛毯（圖④）所畫的那樣，古代的盾牌非常細長，而在更晚一點的1100年代，傑弗瑞與朗格斯佩使用的同樣是細長的盾牌（圖⑤）。直到1200年代中期至1300年代初期，盾牌才變寬並且縮短一點（圖㉜）。

至於盾牌本身的材質，一般人往往誤以為是金屬製，其實是木製才對。有趣的是，今日我們所用的「盾」這個字通「楯」字，由此可見古代的盾牌是以木頭製成的。言歸正傳，盾牌是以木頭製作外形，再用獸皮或帆布增加表面的強度，接著畫上圖案就成了紋章。盾牌的背面同樣鮮少有人知道長什麼樣子，如圖㉝所示，背面會裝上帶子以便攜帶。而且觀察圖片會發現，這個時代已有跟現代一模一樣的帶扣，是不是很意外呢？

㉝ 羅伯特・德・夏蘭德爵士（Sir Robert de Shirland of Kent）的墓像，造於1308年
展露盾牌背面的墓像非常罕見

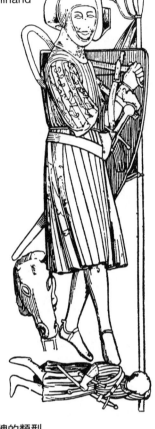

㉞ 盾牌的類型

A）13世紀的實體盾（Shield）
B）熨斗形紋章盾（Escucheon）
C）女性用的紋章盾
D）神職人員用的紋章盾
E）英國型
F）法蘭西型
G）德意志型
H）義大利型
I）西班牙型
J）波蘭型
K）瑞士型

從「紋章等於盾牌本身」的時代進入「紋章等於圖形」的時代後，到了十四世紀紋章盾（Escucheon）就變得更短、更寬，這是因為如果要畫紋章圖形，盾牌寬一點的話任何圖形都能自然呈現，況且將兩種以上的紋章組合起來的「集合（Marshalling）」做法也變得常見，盾牌需要足夠容納這些紋章的空間。此外，各國亦將原本外形樸素的紋章盾設計成各種華美的樣式，圖㉞的 E～K 即是展示各國盾牌的特徵。不過，這裡只是單純介紹創造該樣式的國家，即便稱為英格蘭型，也不代表只能在英格蘭看到這種盾牌。像義大利的紋章也看得到德意志型盾牌，而法國的紋章同樣看得到義大利型盾牌。這就好比現代所謂的時尚，某國創造的樣式在另一個國家成了稀奇的樣式而被採用是常有的事。順帶一提，圖㉟的各種盾牌是從多達三萬種紋章的英格蘭紋章總覽挑選出來，當中還看得到歐洲的各種樣式。

紋章盾當中比較特殊的樣式，有婦女用的菱形盾（Lozenge shaped escucheon ── 圖㉞的 C）與神職人員用的馬頭形盾（Horse head escucheon ── 圖㉞的 D 與㊱），這兩種都是為不參與戰鬥的人物所設計的樣式。不過，當婦女從事公職而使用代表職位的紋章時則是採用普通樣式的盾牌（後述），此外傳說聖女貞德是打扮成騎士的模樣參加戰爭，故其紋章使用的盾牌跟男性一樣（圖㊲）。其他有名的特殊例子，還有西班牙巴塞隆納市（Barcelona）與瓦倫西亞市（Valencia）的紋章皆採用菱形盾（圖❼）。至於神職人員的紋章不見得一定要採用馬頭形盾（圖㊳），不過

㉟從英格蘭的紋章總覽選出的各種盾牌類型
　當中看得到各國的樣式，即便是英格蘭的紋章也未必會使用英格
　蘭型的盾牌樣式

非神職人員基本上不會使用馬頭形的紋章。

此外，紋章盾通常都是擺正，上邊呈水平狀態，但也有紋章是斜著擺（圖㉘的A、B、D、E）。斜著擺時通常是呈右上左下狀態（以觀察者的方向來看），反之呈左上右下狀態的例子非常少。這種擺法是以騎士攜帶盾牌時的圖形為依據，觀察圖⑮的封蠟章與圖⑯的騎士畫像等圖像便會發現，絕大多數的盾牌都是畫成右上左下的傾斜狀態。

2 盾面的規則

如同前述，要在空間狹小的紋章盾上繪製不重複的紋章圖形，若使用普通的設計方法很快就會遇到瓶頸，所以才要盡可能想出各式各樣的設計方法，例如將**盾面**（Field）分成兩區或四區、添加具象圖形，或是使用各種顏色，另外若是將盾面分成兩區，也有用直線分割或用波浪線分割等做法。不過無論是分成兩區還是四區，如果大家都用自己的方式隨意分割，特地想出來的設計方法仍會造成混亂，所以才需要訂立標準。盾面的規則就是這個意思，而這個標準的代表就是**位置**（Points）與**分割線**（Partition lines）。

㊱ **貝薩里翁樞機與其紋章**
注意主教帽與馬頭形盾

㊲ **聖女貞德的紋章（Ａ）**
與傳說中她所使用的軍旗（Ｂ）
兩者皆為想像圖，並無現存的實物。關於貞德
有無使用紋章與軍旗這個問題，學界有正反兩
派看法

㊳ **赫里福德主教職位（Bishopric of Hereford）的紋章**
即便是神職人員的紋章，也有像這個例子一樣不是採用
馬頭形盾的情況

● 位置（Points）

這是指紋章盾上的位置，有英格蘭式、法蘭西式等不同的劃分方式，如圖㊴所示，英格蘭式是將盾面分成 A 到 K 共 11 個位置。此外，紋章盾的上下左右依序稱為 **Chief**、**Base**、**Sinister**、**Dexter**，在紋章的描述用語中這些是最基本也最重要的名稱。尤其要注意的是代表左右的 Sinister 與 Dexter。之前說明時筆者使用的是「觀察者的右手邊」或「左手邊」這種描述方式，而 **Dexter** 是指「以盾牌本身或持盾者角度而言的右邊」，**Sinister** 則是指「持盾者的左邊」。想必有人會問：「這樣的話，Dexter 不就等於『觀察者的左邊』嗎？」這裡就用圖㊵來解釋以「持盾者的角度」為基準的原因吧。

這個紋章畫了一隻用後肢站立的牛，當我們要描述牛的四肢時，應該不會說「牛的觀察者左邊那隻後肢」，而是說「牛的右後肢」才對。盾牌的左右邊稱呼就是基於這項原則，此外畫在盾牌上的具象圖形中若有人類或動物，無論盾牌還是具象圖形的左右邊都必須以同樣的基準來「稱呼」，否則就會搞混。因此，本書接下來不再使用「觀察者的右手邊或左手邊」這種描述方式，有關紋章方向的說明皆以持盾者的角度為基準。

另外，盾面的位置有優位與劣位之分，上（Chief）優於下（Base），右（Dexter）優於左（Sinister）。優位與劣位的區分方式之後會再詳細說明，總之組合兩個以上的家系紋章時，要按

A 右上位／Dexter chief.
B 中上位／Middle chief.
C 左上位／Sinister chief.
D 首位／Honor point.
E 中位／Fess point.
F 臍位／Nombril point.
G 右下位／Dexter base.
H 中下位／Middle base.
I 左上位／Sinister base.
J 右側／Dexter flank.
K 左側／Sinister flank.

1 右上位／Canton du chef dextre.
2 中上位／Pointe du chef.
3 左上位／Canton du chef sénestre.
4 右側／Flanc dextre.
5 中位／Centre cœur, or abîme.
6 左側／Franc sénestre.
7 右下位／Canton de la pointe dextre,
　 or Canton dextre de la pointe.
8 中下位／Pointe, or Pointe de l'écu.
9 左下位／Canton de la pointe sénestre,
　 or Canton sénestre de la pointe.

㊴ **盾面上的位置**
左為英格蘭式，右為法蘭西式

㊵ **右（Dexter）與左（Sinister）的關係圖**

照這個標準從居於優位的家系紋章開始依序排列。以英國王室的紋章為例，分成四個部分的盾面依序擺上了英格蘭、蘇格蘭與愛爾蘭的紋章，最後又再擺上英格蘭的紋章，這種排列順序同樣是根據該國的歷史背景而定。

●分割線（Partition lines）

分割盾面，例如將全紅的紋章分成上下兩個部分，就能產生出上半部為銀色、下半部為紅色，或者相反配色的不同紋章，而同樣都是分成兩個部分，如果不用直線而是改用波浪線或凹凸線等各種線來分割，又能產生出不同的紋章。如同後述，盾面有各式各樣的分割方式，例如縱向、橫向、斜向、十字、三分、四分、六分等，只要利用各種線為分割添加變化，再搭配各式各樣的顏色，就能產生變體多到超乎想像的異種紋章。

圖㊶展示的是具代表性的分割線（Partition lines），當中也有形狀奇特的線，但以紋章圖來說一點也不稀奇。這裡就針對其中幾種線稍作說明··Embattled line是城垛線，因為仿照城牆上方設置射擊孔的凹凸部分而得名··Nebuly line是雲形線，此外也用來畫抽象的「雲」；Dovetailed line是形狀像鳩尾的線··Flory counter-flory line是線上綴有方向交互變換的鳶尾花··Rayonné line是象徵陽光的線。

㊶紋章所用的線（Lines）

1—直線／Straight
2—向內的圓齒線／Engrailed
3—向外的圓齒線／Invecked
4—城垛線或方齒線／Embattled
5—小鋸齒線／Indented
6—大鋸齒線／Dancetty
7、8—波浪線／Wavy, or Undy
9—深雲形線／Nebuiy（deep）
10—淺雲形線／Nebuly（shallow）
11—斜方齒線／Raguly
12—T形齒線／Potent
13—鳩尾線／Dovetailed
14—綴有（方向交互變換的）
　　鳶尾花的線／Flory（counter-flory）
15—陽光線／Rayonné
16—尖頂線／Urdy
17—中央變尖的線／Fitchy

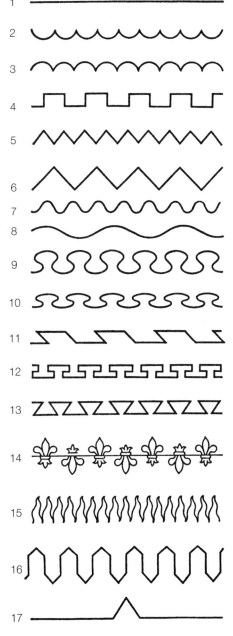

3 色彩

西洋紋章與日本紋章的相異之處當中值得一提的就是，日本的紋章是單色，西方的紋章則是「多色」。不過，雖然西方的紋章使用多種顏色，卻也不是什麼顏色都可以使用，使用的顏色與上色方式都有嚴格限制。

紋章所用的顏色（Tinctures）分成**金屬色**（Metals）、**普通色**（Colours）、**毛皮花紋**（Furs）這三大類，金屬色為金（Or）與銀（Argent）兩種顏色*，普通色則有紅（Gules）、藍（Azure）、黑（Sable）、綠（Vert）、紫（Purpure）、深紅（Sanguine），以及非常少見的橙（Tenny）等顏色，至於這些顏色的中間色系與淡色系全都不可使用。毛皮花紋除了以白貂皮設計而成的 Ermine 外，還有圖㊷展示的各種花紋，但白貂皮以外的花紋使用得不多。

紋章所用的顏色只有這幾種，而且還以普通色為主的原因，無非是為了提高紋章的識別性。如同前述，這是為了讓人從頭盔的狹小隙縫看出去時，或是從遠方眺望時，能夠一眼就立刻判斷「他是某某人」而設下的限制。

而且不只顏色的種類有限制，上色的方式也訂定了規則。此規則就是絕對禁止「將金屬色疊在金屬色上」，例如將銀色疊在金色上或是相反的配色），以及禁止「將普通色疊在普通色上」，例如將藍色疊在紅色上、將綠色疊在黑色上等，甚至還有一句宛如格言的話是這麼說的：

㊷**毛皮花紋（Furs）**

1—白貂皮／Ermine
2—反白貂皮／Ermines
3—舊松鼠皮／Vair ancient
4—松鼠皮／Vair
5—上下相對的松鼠皮／
　　Counter-vair
6—波浪形松鼠皮／Vair
　　undy
7—T形松鼠皮／Potent
8—上下相對的T形松鼠皮
　／Counter-potent

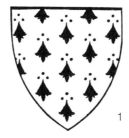

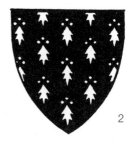

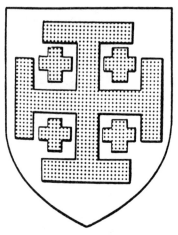

㊸耶路撒冷國王的紋章
　雖然是違反上色規則的紋章，但因為規則確立之前就已存在，故紋章受到承認

「Metal on metal, or colour on colour is false arms.（將金屬色放在金屬色上，或將普通色放在普通色上，即是假紋章或違規紋章。）」

紋章的規則多到數不清，而且當中還有許多例外，導致紋章學變成一門複雜的學問，不過上色的規則倒是都有嚴格遵守，違規的例外屈指可數。耶路撒冷國王（King of Jerusalem）的紋章便是其中一例。此紋章為「銀底綴上金色耶路撒冷十字（圖㊸）」，但因為上色規則確立之前就已存在，故這個紋章受到承認。另外，若是「金底綴上戴銀冠的紅獅」這種局部重疊的情況則不算違反規則。

＊——金色與銀色分別可用黃色與白色代替。

不過關於顏色名稱，即便使用黃色也不會稱為「Yellow」，而是稱為「Or」，白色同樣不會稱為「White」或「Blanc」，而是稱為「Argent」。

現代因印刷技術進步，要進行彩色印刷一點也不困難，但在不光是彩色印刷，就連單色圖形印刷都不容易的時代，紋章文獻的圖形一般都是手工繪製與上色，即使到了進

步一點的時代也是採用木版印刷搭配手工上色的方法。但這種方法難以大量生產出版品，而且中世紀的硬幣都會刻上發行者（王侯）的紋章，無一例外，所以才會發明不使用顏色來呈現紋章色彩的方法，換言之就是能以單色表現彩色的方法。方法五花八門，而且都是從十七世紀初期陸續發明出來，不過只有佩托拉・桑克塔在 1 6 3 8 年提出的**線影法**（System of Petra Sancta）是最合理的方法，直到今日仍在使用。

圖㊹是佩托拉・桑克塔的線影法，金色以點表示，銀色以空白表示，普通色則以不同方向的線條表示。圖㊺是實際應用此方法的兩種硬幣實例，撇開古老的硬幣這類已有磨損的情況不談，採用這種方法確實可判別紋章的色彩。另外，印刷品若以彩色印刷方式呈現所有紋章，價格也會變得昂貴，因此現在也有許多印刷品使用這種方法印刷黑白插圖。

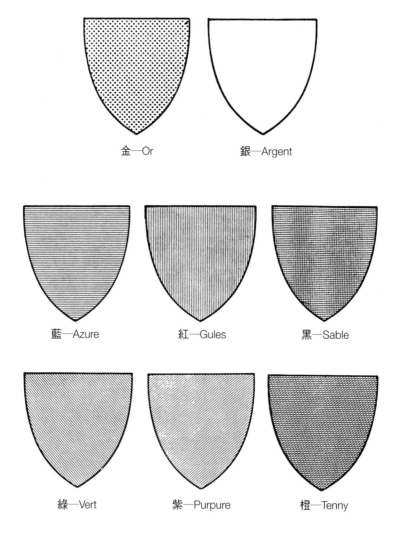

金—Or　　　　　　　銀—Argent

藍—Azure　　　　紅—Gules　　　　黑—Sable

綠—Vert　　　　紫—Purpure　　　　橙—Tenny

㊹使用佩托拉・桑克塔線影法表現金屬色（Metals）與普通色（Colours）

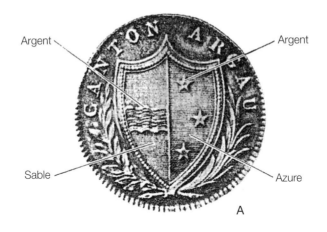

Argent

Argent

Sable

Azure

A

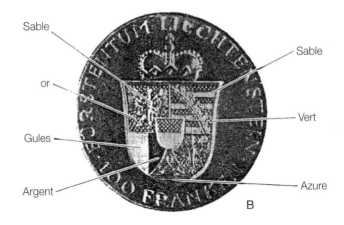

Sable

Sable

or

Vert

Gules

Argent

Azure

B

㊺以佩托拉・桑克塔線影法來表現色彩的硬幣
　A）瑞士的硬幣　B）列支敦斯登的硬幣

第5章 盾面的分割 —分割圖形—

如同前述，分割盾面（紋章盾的表面）是產生新紋章的方法之一，而經過分割的盾面要分別塗上不同的顏色才會變成紋章。

紋章圖形（**Heraldic charges**）是由綴於盾面上的具象圖形（**Common charges** — 獅、鳥、花等）、分割盾面再上色而成的圖形，以及藉由分割或其他方式產生的抽象圖形（**Ordinaries** — 橫帶與縱帶等）。構成，再怎麼複雜的紋章圖形都是由這些元素組合而成。不過，單純經由分割產生的圖形與抽象圖形不僅形狀相似，就連名稱都很類似，是相當令紋章學入門者頭疼的元素。因此，雖然下一章才要介紹抽象圖形，為了讓各位明白部分抽象圖形與分割圖形的相異之處，本章也會先舉幾個例子才要加以說明。

1 縱向二分 (Per Pale)

將盾面縱向分成兩半，術語稱為 parted per pale，以這種方式創造出來的紋章稱為**縱向二分型紋章**（圖㊻的 A）。盾面分割成兩個部分後必須上色才會變成紋章，例如右半部塗金色、左半部塗紅色，這種時候就算右半部塗金色、左半部塗銀色也不算是違規紋章。這是因為縱向二分型紋章並非將銀色疊在金色上，而是如圖㊼的 A 與 A' 那樣，給分成兩半的盾面個別塗上不同的顏色再合併起來。縱向二分型紋章的實例有瑞士琉森州（Lucerne）的紋章，其中右底為藍色，左底為銀色（圖㊽）。

如果是縱向分割成三個部分則稱為**縱向三分**（Tierced in pale——圖㊻的 B）。這種時候可從右邊開始依序塗上紅色、金色、藍色，亦可塗成藍色、紅色、金色，總之一定要使用三種顏色。

不過，比較圖㊻的 B 和 C，通常會以為兩者都是分成三區的同類紋章，其實這就是開頭提到的難以區分的分割圖形與抽象圖形其中一例。雖然圖㊻的 C 看起來像是將盾面分成三個部分，但實際上卻是將黑色縱帶擺在銀底上（圖㊼的 C）。因此中央的縱帶兩邊為同色，而且兩邊若為金屬色，縱帶就必須使用普通色。另外要注意的是，中央的縱帶術語稱為 **Pale**，跟 Per pale（縱向二分）是截然不同的東西。

縱向分成四區、六區、八區等偶數個部分，術語稱為**縱向偶數分割**（Paly——圖㊻的 D），

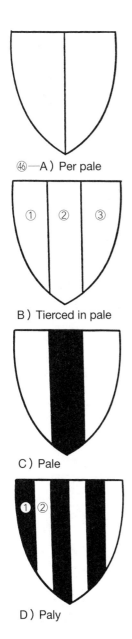

⑯—A）Per pale

B）Tierced in pale

C）Pale

D）Paly

盾面則使用兩種顏色交錯上色，例如金紅金紅或者銀藍銀藍。此外還有一種長得跟縱向偶數分割很像、呈奇數分割的形狀，但這是另一種東西，之後會在抽象圖形的章節中介紹。

2 橫向二分 （*Per fess*）

從中央將盾面橫向分成上下兩半，術語稱為 parted per fess，以這種分割方式創造出來的紋章稱為**縱向二分型紋章**（圖⑭的A）。上半部與下半部的上色規則跟縱向二分型完全一樣，就算上底為金色、下底為銀色也不算是違規紋章。但是，若分割出來的上側部分（其實不是分割）約占盾面的三分之一就不是橫向二分型紋章，而是另一種東西。如同圖㊿的A解釋，橫向二分型是「將分成兩半的盾面合併起來」，至於看似分割成上層占三分之一的形狀則如同圖㊿的B解

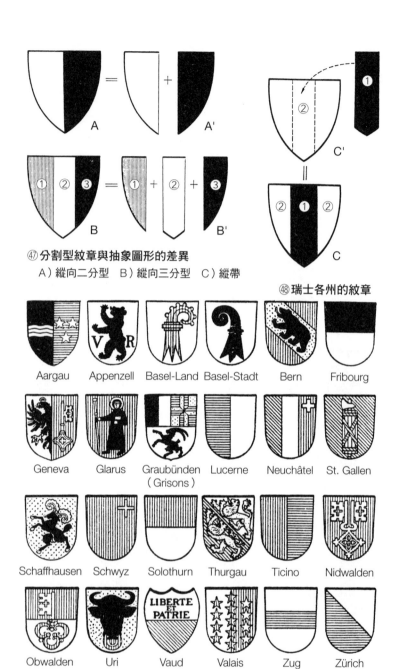

㊼分割型紋章與抽象圖形的差異

A）縱向二分型　B）縱向三分型　C）縱帶

㊽瑞士各州的紋章

Aargau　Appenzell　Basel-Land　Basel-Stadt　Bern　Fribourg

Geneva　Glarus　Graubünden（Grisons）　Lucerne　Neuchâtel　St. Gallen

Schaffhausen　Schwyz　Solothurn　Thurgau　Ticino　Nidwalden

Obwalden　Uri　Vaud　Valais　Zug　Zürich

LIBERTE ET PATRIE

釋，是將上側那塊三分之一部分擺在盾面上，而①這塊三分之一部分術語稱為**盾頂**（Chief），是一種抽象圖形。因此若盾面②為銀色（金屬色），盾頂①就必須使用黑色（普通色）。（請注意，「Chief」這一術語在前述「位置」一節是指盾牌的上側，不過在這裡亦用來稱呼擺在盾牌上側的一塊抽象圖形。）

橫向二分型紋章的實例，有瑞士格勞賓登州（Graubünden）與弗里堡州（Fribourg）的紋章（圖⑱）。

將盾面橫向分成三個部分的紋章稱為**橫向三分型**（Tierced in fess），如圖⑲的C那樣使用三種顏色上色。前面介紹過跟縱向三分型很像的縱帶，而**橫帶**（Fess）則是長得像橫向三分型但種類完全不同的東西。橫帶也是一種抽象圖形，相信用不著筆者說明，只要看圖⑳的C與D就能明白兩者的差異吧。

橫向分成四區、六區、八區等偶數個部分，術語稱為**橫向偶數分割**（Barry），跟前述的縱向偶數分割一樣使用兩種顏色交錯上色（圖⑲的D）。此外還有一種呈奇數分割的形狀，但這並非分割型紋章，而是抽象圖形之一**細橫帶**（Bar）（圖⑲的E），之後會在其他章節介紹。

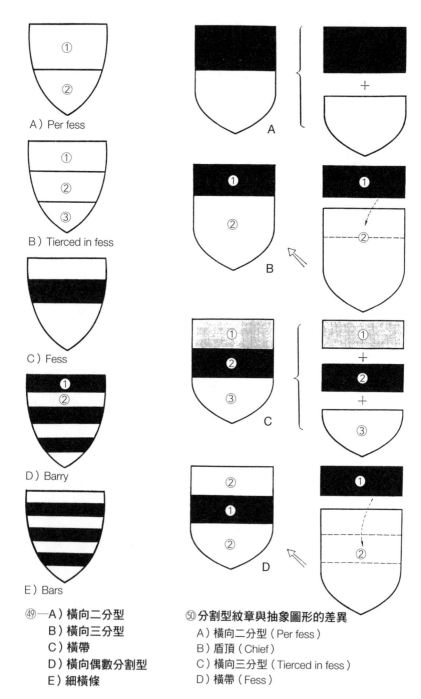

A）Per fess

B）Tierced in fess

C）Fess

D）Barry

E）Bars

A

B

C

D

㊾—A）橫向二分型
　　B）橫向三分型
　　C）橫帶
　　D）橫向偶數分割型
　　E）細橫條

㊿分割型紋章與抽象圖形的差異
　　A）橫向二分型（Per fess）
　　B）盾頂（Chief）
　　C）橫向三分型（Tierced in fess）
　　D）橫帶（Fess）

3 斜向二分與反斜向二分 *(Per bend & Per bend sinister)*

以從右上位（Dexter chief──即盾牌的右上角）的斜線將盾面分成兩半，術語稱為 parted per bend，用這種分割方式創造出來的紋章稱為**斜向二分型紋章**（圖�51的A）。反之，以斜線從左上位（Sinister chief）將盾面分成兩半的紋章稱為**反斜向二分型紋章**（圖�51的A）。跟前述的縱向二分型及橫向二分型一樣，以斜線從右上位將盾面分成三個部分時稱為**斜向三分型**（Tierced in bend）。一如縱向二分型（Per pale）與縱帶（Pale）是不同的東西，斜向二分型（Per bend）與斜帶（Bend）當然也不同。

從右上位將盾面斜向分割成四區、六區、八區等偶數個部分，術語稱為**斜向偶數分割**（Bendy──圖�51的D），方向相反的則稱為**反斜向偶數分割**（Bendy sinister），跟縱向偶數分割及橫向偶數分割一樣都是使用兩種顏色交錯上色。

瑞士蘇黎世的紋章是其中一個廣為人知的斜向二分型紋章，其中上底（斜線上方的部分）為銀色，下底（斜線下方的部分）為藍色。至於反斜向二分型紋章的實例則有巴伐利亞的羅威勒家（Löwel）紋章，其中上底為金色，下底為銀色。如同前述，二分型紋章就算全用金屬色或普通色上色也不違反規則，但實際上這樣的紋章非常少，羅威勒家的紋章便是為數不多的實例之一。

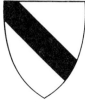

| A）Per bend | B）Tierced in bend | C）Bend | D）Bendy |

�51—A）斜向二分型　B）斜向三分型　C）斜帶　D）斜向偶數分割型

| A）Per pale indented | B）Per fess nebuly | C）Per bend embattled |

�52 用直線以外的線來分割的紋章
　　A）以小鋸齒線分割的縱向二分型
　　B）以雲形線分割的橫向二分型
　　C）以城垛線分割的斜向二分型

另外，雖然前述的分割型紋章全是以直線來分割，其實還可像圖�52展示的那樣以各種線來分割，A是以小鋸齒線分割的縱向二分型，故術語稱為「Per pale indented」，B稱為「Per fess nebuly（以雲形線分割的橫向二分型）」，C稱為「Per bend embattled（以城垛線分割的斜向二分型）」。

4 山形分割 （Per chevron）

以山形分割線將盾面分成上下兩個部分，或者更正確地說是以從右下位及左下位斜向中位（Fess point——接近盾面中央的位置）

A）Per chevron

B）Chevron

C）Chevronny

㊺—A）山形分割型
　　B）山形帶（此例術語稱為
　　　　two chevrons）
　　C）山形偶數分割型

的線將盾面分割成山形，術語稱為 parted per chevron，用這種分割方式創造出來的紋章稱為**山形分割型紋章**（圖㊺的 A）。另一種並非分割而是抽象圖形的山形帶，術語稱為 **Chevron**，跟山形分割型是不一樣的東西。圖㊺的 B 為兩條山形帶。

山形分割是分成兩個部分，若分割成四區、六區、八區等偶數個部分，術語稱為**山形偶數分割**（Chevronny──圖㊺的 C）。如圖所示，由於是均等分割盾面，當中有一部分呈完整的山形，也有一部分的山形超出盾面而被裁掉，這點亦是與山形帶不同的地方。

山形分割型紋章有許多實例，反觀山形偶數分割型紋章則非常少見，尤其在英格蘭據說只有一例。

5 縱橫分割 (*Quarterly*)

垂直線（Pale line）與水平線（Fess line）在中位（Fess point）——接近盾面中央的位置）交會，將盾面分成四個部分的紋章，術語稱為**縱橫分割型型紋章**（圖⑭的A）。如圖所示，單純的縱橫分割型型紋章是用兩種顏色交錯上色，其中①與④同色，②與③同色。圖⑭的A垂直線與水平線都是直線，圖⑭的B則是以小鋸齒線為水平線來分割盾面。除此之外還有縱、橫皆非直線的縱橫分割型型紋章。

相信各位都知道 quarterly 一般作「分成四份的」或「每年四次的」之意，不過當作紋章術語時也能用在四分以外的分割，例如 Quarterly six（縱橫六分）與 Quarterly ten（縱橫十分）等等。像圖⑯的E是「縱橫九分型（Quarterly nine）」紋章，圖⑯的封蠟章則可看到「縱橫十分型」紋章。Quarterly 之所以也能用在四分以上的分割，是因為「Quarter」除了「分成四份」外也有「切碎」的意思，後來才會變成用來描述「分成九區」或「分成十區」的術語。

此外，圖⑭的A所展示的雙色縱橫四分型紋章是原始紋章，也就是該家系最初決定好圖形的首個紋章，不過縱橫分割亦是組合數個家系的紋章時最常使用的分割方式，例如①和④是甲家系、②和③是乙家系，或者①和④是甲家系、②是乙家系、③是丙家系、④是丁家系這種組合方式。將數種紋章合併在一面盾牌上，術語像圖⑯的E是「縱橫九分型（Quarterly nine）」紋章，或者①是甲家系、②是乙家系、③是丙家系，甚至還有①是甲家系、②是乙家系、③是丙家系、④是丁家系這種組合方式。將數種紋章合併在一面盾牌上，術

語稱為**集合**（Marshalling），集合的方法五花八門，其中利用縱橫分割的集合方法稱為**縱橫分割**

組合法（Quartering──後述）。

非組合數種紋章的縱橫分割型原始紋章，著名的實例有德意志帝國的紋章，當中的「銀黑交錯的縱橫分割型」紋章是統治帝國的霍亨索倫家族（Hohenzollern）的紋章（圖❹）。

6 X形分割（*Per saltire*）

斜線（Bend line）與反斜線（Bend sinister line）在中位交會，將盾面分成四個部分，術語稱為parted per saltire，通俗的說法就是將盾面分割成X字形。之後便像圖❺的C那樣，使用兩種顏色交錯上色。此外還有a與a'是同一種圖形，b與b'則同為另一種圖形這種較為複雜的紋章，像西班牙的國徽（圖❸、❼），以及添加在奧地利女大公瑪麗亞‧特蕾莎（Maria Theresia，1717～1780──後述）大紋章裡的西西里（Sicilia）紋章就是典型的例子（圖❹）。

有個名稱類似X形分割且不易區分的抽象圖形叫做**斜十字**（Saltire──圖❺的D）。這是斜帶與反斜帶相交形成的圖形，為十字（Cross）的一種，之後會再詳細介紹。

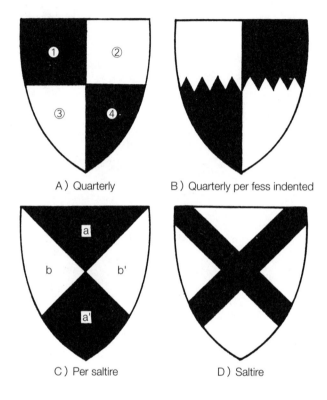

A）Quarterly

B）Quarterly per fess indented

C）Per saltire

D）Saltire

㉨—A）縱橫分割型
　　B）以小鋸齒線為水平線的縱橫分割型
　　C）X形分割型
　　D）斜十字

Ⓐ
Ⓑ

Ⓐ　Ⓑ

�555—A）米字形八分型
　　B）米字形十二分型

A）Gyronny（8）　　B）Gyronny（12）

Ⓐ Ⓑ

A）Checquy　　　B）Equipollé　　　C）Checquy fifteen

�556—A）方格形分割型　B）九格分割型　C）十五格分割型

7 米字形分割（*Gyronny*）

以垂直線、水平線、斜線、反斜線這四條線分割而成的紋章，術語稱為**米字形分割型**（圖�555的A）。因此，只稱米字形分割的話就是指八分，除此之外還有類似的六分與十二分（圖�555的B），若要稱呼非八分的米字形分割則是在後面加上分割數，例如「gyronny twelve（米字形十二分）」。

如圖所示，米字形分割是使用兩種顏色交錯上色，若是六分或十二分，有些紋章也會使用三種顏色交錯上色，但實際上這樣的例子非常少見。著名的米字形分割型紋章，有蘇

格蘭名門坎貝爾家族（Campbell, Dukes of Argyll）的紋章（圖㊱）。

8 方格形分割 (*Checquy*)

雖然看起來跟一般所謂的棋盤格紋一樣，不過紋章所說的**方格形分割**，是指以垂直線和水平線將盾面分割成二十個以上的正方形，並且使用金屬色與普通色這兩種顏色交錯上色（圖㊶的A）。

方格形分割型紋章的實例有薩里伯爵華倫（John de Warenne, Earl of Surrey and Sussex，1286～1347）的紋章（圖⓰），這個紋章也因為繼承到代代世襲紋章院院長的諾福克公爵家紋章而廣為人知（圖⓰的黑白附圖）。此外圖⓰的盾牌與馬衣上看得到細小的花紋，術語稱為Diaper（襯底花紋），這種花紋跟上色完全無關，是紋章設計師設計出來的一種裝飾。

方格形分割也有少於二十個正方形的情況，只不過十分罕見，其中分割成九個正方形的稱為**九格分割**（*Equipollé* —— 圖㊶的B），分割成十五個正方形的稱為十五格分割（*Checquy fifteen* —— 圖㊶的C）。著名航海家瓦斯科·達伽馬（Vasco da Gama，1469?～1524）的紋章就是十五格分割型的實例之一（圖⑱）。

A）Lozengy

B）Trianglé

㊲—A）菱形分割型　B）三角形分割型

A）Fusilly

B）Fusilly in bend

C）Barry bendy

D）Paly bendy

㊳—A）長菱形分割型
　　　B）斜長菱形分割型
　　　C）橫斜偶數分割型
　　　D）縱斜偶數分割型

9 菱形分割與長菱形分割等 (*Lozengy, Fusilly, etc.*)

方格形分割是分割成細小的正方形，除此之外還有許多分割成細小的菱形、三角形等形狀的分割方式。這裡做個簡單的介紹：以等間距的斜線與反斜線分割盾面，術語稱為**菱形分割**（圖㊼的A）；以等間距的水平線繼續分割菱形分割型紋章，術語稱為**三角形分割**（Triangle——圖㊼的B）。

跟菱形分割很像，但菱形呈細長狀的分割，術語稱為**長菱形分割**（圖㊽的A），傾斜的長菱形分割則稱為**斜長菱形分割**（Fusilly in bend——圖㊽的B）。

跟長菱形分割很像，但細長的菱形上下兩邊為水平線的分割，術語稱為**橫斜偶數分割**（Barry bendy——圖㊽的C），反之細長的菱形左右兩邊為垂直線的分割，術語稱為**縱斜偶數分割**（Paly bendy——圖㊽的D）。

著名的長菱形分割型紋章，有摩納哥親王的「銀紅交錯的長菱形分割型」紋章（圖㊾）；著名的斜長菱形分割型紋章，有德國拜仁邦（Bayern）的「銀藍交錯的斜長菱形分割型」紋章（圖㊻、㉔）。

㊙摩納哥侯國的郵票,可以看到刻著該國紋章的
硬幣

㊿以德國主要都市與邦的紋章設計而成的盤子,最下面是拜仁的紋章

10 Y形分割與其他奇數分割 *(Tierced in Pairle, etc.)*

本節要介紹的分割絕大多數都是奇數分割，在英格蘭是非常少見的分割方法。詳情會在之後的章節說明，總之在英格蘭，若要將數個家系的紋章納入一面盾牌裡，會將盾牌分割成偶數個部分，假如這時要納入的紋章為奇數個，則採取重複一個優位家系的紋章使數量變成偶數，再「組合到分割成偶數個部分的盾面」這種方法。例如英國君主的紋章為縱橫四分型，但納入的紋章只有英格蘭、蘇格蘭、愛爾蘭這三種紋章，因此多出來的第四個部分就重複置入最優位的英格蘭，以保持盾面的協調。反觀歐洲大陸的紋章雖然也有例外，但原則上不重複添加紋章，所以才會發明各種將盾面分割成奇數個部分的方法。

如圖�१所示，除了G以外全都是奇數分割。而且，這些都是形狀難以理解，名稱聽來也很生疏的分割方式，不過實際上A、B、C、D、E、F、H都是十分常見的類型。例如著名的哥倫布（Cristóbal Colón，1451～1506）的紋章，起初為**帶弧度的山形三分型**（Chapé-ployé——圖㉑的F）紋章（圖⑯的A），第二版則是**縱橫加帶弧度的山形分割型**（Quarterly and enté en point——圖㉑的H）紋章（圖⑯的B）。

100

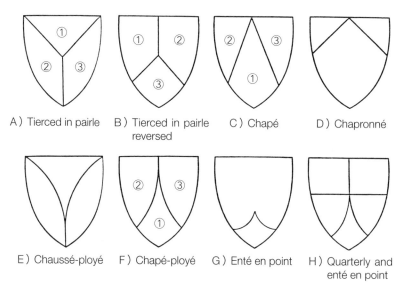

A）Tierced in pairle　B）Tierced in pairle
　　　　　　　　　　　　　reversed
C）Chapé　D）Chapronné

E）Chaussé-ployé　F）Chapé-ployé　G）Enté en point　H）Quarterly and
　　　　　　　　　　　　　　　　　　　　　　　　　　　　　enté en point

⑥—A）Ｙ形分割型　B）倒Ｙ形分割型
　　C）山形三分型　D）左右兩區偏小的山形三分型
　　E）帶弧度的Ｖ形三分型　F）帶弧度的山形三分型
　　G）帶弧度的山形分割型　H）縱橫加帶弧度的山形分割型

11 其他

雖然還有其他的分割方式，但絕大多數都只在特定國家或地區使用，因此這裡就省略不談了。最後來談一下與分割及上色有關的特殊術語及其圖形。

這個特殊術語就是**色彩交錯**（Counterchanged）。只要使用了此術語，圖形就會變得不一樣。例如圖⑥的Ａ是先將盾面縱向二分，然後再橫向三分，只要像例圖那樣交錯上色分割出來的各個部分就能得到特殊的圖形。以這種方式得到的圖形，術語稱為「Per pale, fess counterchanged」，如果是像圖⑥的

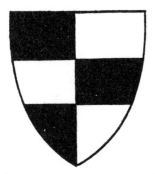

A）Per pale, fess counterchanged

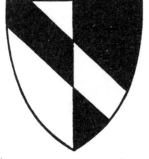

B）Per pale, bend counterchanged

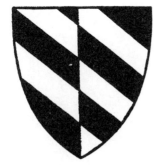

C）Bendy, per pale counterchanged

⑥—色彩交錯的圖形
　A）縱向二分型，上綴橫帶，採交錯上色
　B）縱向二分型，上綴斜帶，採交錯上色
　C）色彩交錯的橫向偶數分割加縱向二分型

　B那樣綴上斜帶則稱為「Per pale, bend counterchanged」。C是先斜向偶數分割再縱向二分，然後交錯上色，術語稱為「Bendy, per pale counterchanged」。詩人喬叟（Geoffrey Chaucer，1340?～1400）的紋章就是圖⑥的B那種典型的色彩交錯紋章，圖中的黑色部分為紅色，白色部分為銀色。

　另外，色彩交錯的圖形除了圖⑥展示的簡單類型外，還有許多複雜的類型，像劍橋大學的格頓學院（Girton College）與塞爾溫學院（Selwyn College）的紋章等都是這種圖形的實例（圖⑩）。

102

第 6 章 常用圖形

紋章學入門者最先遇到的挫折就是常用圖形（Ordinaries）。不過正確來說，真正的障礙在於Ordinaries這一術語本身，以及出現在英日辭典與百科辭典裡的「普通」這類翻譯名稱。

大概是因為Ordinary一詞為「普通」之意，Ordinaries才會被翻譯成「普通徽紋」，不過如同前述，Ordinaries是「**抽象圖形**」，不是「徽紋」或「紋章」。此外，Ordinaries可分成Honourable *1 ordinaries與Subordinate ordinaries兩大類，前者在日本同樣被誤譯成「榮譽徽紋」，甚至還因此出現「有·不·榮·譽·的·徽紋 *2 嗎」這種怪問題。

出現這類誤譯、怪譯的原因應該要歸咎於獨特的紋章術語，但那畢竟是已使用數百年的慣用術語，即使批評意思的對錯也無濟於事。總之Ordinaries應解釋成「最普遍常用的」圖形比較妥當，由於這個圖形是指抽象幾何·圖·形，前面幾章為方便說明，都是以「抽象圖形」來稱呼

Ordinaries。不過，翻譯成抽象圖形仍有些不妥之處，故接下來統一稱為「常用圖形」。

畫在盾牌上的圖形總稱為紋章圖形或紋章寓意物（Heraldic figures 或 Heraldic charges），可分為前述的分割圖形、常用圖形以及具象圖形（Common charges）三大類。有些學說並未將分割圖形歸類在紋章圖形內，不過為了避免混亂，還是分成這三大類最妥當吧。詳細的分類如下一頁的表所示。其中 Honourable ordinaries 是指特別常用的抽象圖形，故本書稱之為**主常用圖形**，而 Subordinate ordinaries 則是僅次於前者的常用抽象圖形，故本書稱之為**副常用圖形**。至於 Charge（寓意物）這個術語也有兩種意思，廣義為紋章寓意物 Heraldic charges（泛指所有圖形），狹義則單指具象圖形 Common charges（獅、鷹、花等），本書則採用後者的意思，接下來便以**寓意物**來稱呼具象圖形。

如附表所示，主常用圖形與副常用圖形可細分成許多種類。雖然各學說的分類不盡相同，不過本書採用的是最普遍的分類。此外，上一章提到常用圖形誕生自分割圖形，不過部分常用圖形與分割完全無關，另外也有反對派的學說認為，那些被視為經由分割產生的圖形，其實是以補強盾牌的金屬條帶為靈感創造出來的圖形。本書不深入討論這方面的學說，但會視需要在各個小節補充相關的資訊。

＊1──Honourable 除了「榮譽」這個意思外，還有「distinguished（突出）」的意思，在這裡

104

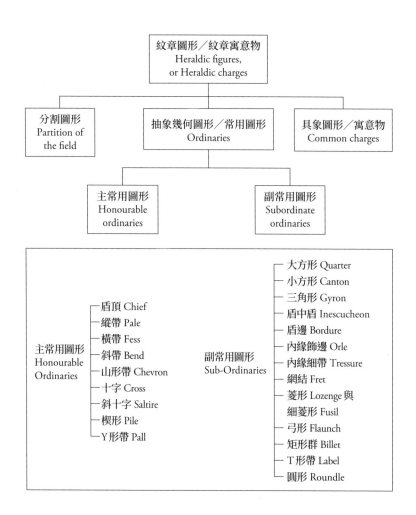

1 主常用圖形 (*Honourable Ordinaries*)

A 盾頂 (*Chief*)

上一章曾稍微提到，在盾面上側三分之一處以水平線劃分出來的部分稱為**盾頂**，而且如同圖⑤的B解釋，這塊三分之一部分是「擺在盾面上的圖形」。因此盾面（底）若是普通色，盾頂就必須使用金屬色。不光是盾頂，常用圖形全是擺在盾面上的部分之名稱，只要這麼理解就能避免違反上色的規則。

即是指「比其他圖形更常被使用的」常用圖形，故本書稱之為主常用圖形。至於適合稱為榮譽徽紋的則是另一種叫做「Augmentation（加增徽紋）」的紋章，之後會再介紹。

*2──確實有個意為「不榮譽的記號」的術語稱為abatement，但是完全看不到使用此種記號的實例。

106

以製圖的觀點來看，因為盾頂是以水平線隔出盾面的上三分之一部分，通常會覺得這跟「分割」沒什麼不同，但有學說認為盾頂起源於用來補強盾牌上側，以防被敵人的劍砍破的馬口鐵形狀，故解釋成「擺在盾面上」比較恰當吧。

除了圖⑥的 A 所展示的基本版本，盾頂還有各式各樣的版本。當中有像 C 與 E 那樣並非占盾面三分之一的形狀，不過這同樣是一種盾頂。此外也有像 F 那樣，在黑色盾頂（箭頭處）上再疊一個「畫著十字的盾頂」這種雙層的盾頂。

盾頂有像圖⑥的 A 那樣塗滿黑色或金色的樣式，也有像 F 那樣加上十字或畫上獅子的樣式，或是像 D 那樣縱向二分甚至三分的樣式，總之樣式非常豐富。例如牛津大學曼徹斯特學院的紋章，其盾頂畫著玫瑰花與翻開的書（圖⑩）；劍橋大學國王學院的紋章將盾頂縱向二分，右半邊畫著鳶尾花，左半邊畫著獅子（圖⑩）；巴黎市紋章的盾頂使用法蘭西君主的舊版紋章「舊法蘭西（France ancient）」當作花紋（圖㉑的 E 與❺），至於塗滿單一顏色的盾頂實例反而少見。

B 縱帶 (*Pale*)

前面介紹縱向二分型時也曾提到，「位在中央、約占盾面三分之一的直條狀部分」稱為**縱帶**（圖㉔的 A）。起源據說跟上一節的盾頂一樣，都是源自於補強盾牌所用的金屬條帶。在英格蘭，傳說亨利一世時代（1100～1135 年在位）古蘭德梅尼爾（Lord Hugh de Grandemesnil of Leicestershire）使用過「紅底綴上金色縱帶」的盾牌，堪稱是可佐證「盾牌補強物」說法的證據，但因為這面盾牌並無繼承的紀錄，故正確來說這不算紋章。

縱帶也有各種樣式，圖㉔的 B 是在縱帶的兩側加上平行的細帶，術語稱為 **Pale endorsed**。

這種細帶不只用於縱帶，也用在下一節要介紹的橫帶或山形帶、斜帶等主常用圖形，這是為紋章創造變化的其中一種方法。

使用數條細縱帶的圖形術語稱為 **Pallets**（圖㉔的 D）。上一章介紹縱向二分型時，曾提到「縱向分割一定是分割成偶數個部分，若分割成奇數個部分則是另一種東西」，而後者就是指細縱帶。細縱帶並非分割盾面，而是跟縱帶一樣擺在盾面上，如圖所示，若綴上四條細縱帶盾面就會被分成五個部分。細縱帶一樣擺在盾面上，而整體看起來就像是分成了奇數的九個部分，這點跟縱向偶數分割不同。因此，經過縱向偶數分割的盾面，若右邊是黑色，左邊就是銀色（圖㊻的 D），反觀細縱帶左右兩邊都是銀色，即同一種顏色。

108

A）Chief

B）Chief indented

C）Chief vouté

D）Chief, per pale indented

E）Chief pily

F）Abaissé

㉖—A）盾頂
　　B）小鋸齒邊盾頂
　　C）弧形盾頂
　　D）以小鋸齒線縱向二分的盾頂
　　E）楔形盾頂
　　F）被壓低的盾頂

A）Pale

B）Pale endorsed

C）Pale counterchanged

D）Pallets

E）Pallets wavy

F）Pallets coupé

㉖縱帶與細縱帶
　　A）縱帶
　　B）兩側有細條的縱帶
　　C）色彩交錯的縱帶
　　D）四條細縱帶
　　E）三條波浪形細縱帶
　　F）三條縮短的細縱帶

使用細縱帶的著名紋章有西班牙古王國亞拉岡（Aragon）的「金底綴上四條紅色細縱帶」（圖㊳的第一區），瓦倫西亞的紋章也是同樣的配色（圖㊺——不過盾牌為菱形，跟亞拉岡的不同）。另外，細縱帶也有各種樣式，例如圖㊿的E所展示的Pallets wavy（波浪形細縱帶），至於F展示的短版細縱帶術語稱為Pallets coupé（縮短的細縱帶）。

C 橫帶（*Fess*）

位在中央、占盾面三分之一的橫條狀部分稱為**橫帶**（圖㊺的A）。有一說認為橫帶也跟盾頂一樣起源於補強盾牌用的金屬板，但也有另一派認為橫帶源自於「榮譽腰帶」。後者的看法是這樣的：英語的Fess相當於法語的Fasce，而Fasce的原意是「腰」，由此可知這個圖形最早是從「戴在腰上的榮譽腰帶」得到靈感，後來便簡稱為「腰（Fasce）」。

綴上橫帶的著名紋章，有無論帝國時代還是現在的共和國時代都使用此圖形的奧地利紋章。

這個「紅底綴上銀色橫帶」的紋章（圖㊸、㊼）有名到直接稱為「奧地利」也行，不過這原本是法蘭克尼亞公國巴奔堡家（Babenberg of Franconia）的紋章，由於巴奔堡家是建立奧地利的家族，帝國滅亡後該紋章仍繼續當作奧地利的國徽使用。除了這個例子外，單純使用橫帶的紋章還有瑞士楚格州（Zug——圖㊽）的紋章。

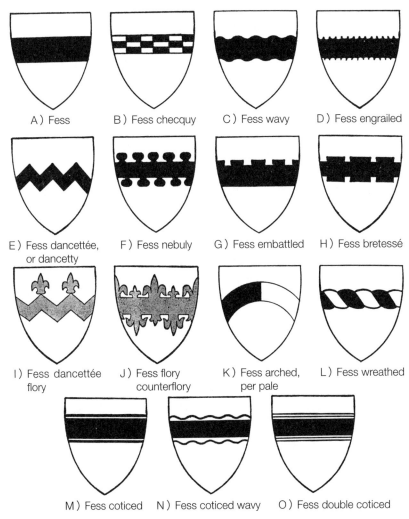

A）Fess B）Fess checquy C）Fess wavy D）Fess engrailed

E）Fess dancettée, or dancetty　F）Fess nebuly　G）Fess embattled　H）Fess bretessé

I）Fess dancettée flory　J）Fess flory counterflory　K）Fess arched, per pale　L）Fess wreathed

M）Fess coticed　N）Fess coticed wavy　O）Fess double coticed

⑥⑤ **橫帶**

　A）橫帶　B）方格形分割型橫帶　C）雙波浪邊橫帶
　D）雙內圓齒邊橫帶　E）大鋸齒形橫帶　F）雙雲形邊橫帶
　G）單方齒邊橫帶　H）雙方齒邊橫帶　I）綴有鳶尾花的大鋸齒形橫帶
　J）橫帶綴有方向交互變換的鳶尾花　K）縱向二分型弧形橫帶　L）麻花形橫帶
　M）兩側有細條的橫帶　N）兩側有波浪形細條的橫帶
　O）兩側各有兩根細條的橫帶

橫帶與下一節要介紹的斜帶都是自古最常使用的主常用圖形，因此變體也非常豐富。圖⑥展示的是具代表性的變體，可從這些範例一窺前述的「分割線」是如何用來創造橫帶的變體。

由於實例多到舉不完，這裡只挑有名的介紹，其中 A 的實例有英格蘭名門博尚家的威廉（William de Beauchamp of Elmley）的「紅底綴上金色橫帶」，B 的實例有蘇格蘭名門斯圖亞特家（Stewart 或 Stuart）的「銀藍交錯的方格形分割型橫帶」，兩者都是廣為人知的紋章。E 的大鋸齒形橫帶實例有德拉瓦伯爵威斯特家（West, Earl of De la Warr——第一代伯爵為約翰，1766年卒）的「銀底綴上黑色大鋸齒形橫帶」，G 的單方齒邊橫帶實例有理查二世時代亞博伯里（Richard Abberbury）的「金底綴上黑色單方齒邊橫帶」，I 的實例則有普勞登家（Plowden of Shropshire——十六世紀的著名法律家家愛德蒙・普勞登就是來自這個家族）的「藍底綴上帶鳶尾花的金色大鋸齒形橫帶」。另外，K 的弧形橫帶常見於義大利的紋章，例如威尼斯的巴爾比—波多伯爵（Balbi-Porto——可追溯至十三世紀的古老家族）的紋章，就是將橫帶分成兩半的「紅底綴上金色配藍色的縱向二分型弧形橫帶」。此例橫帶左半邊的藍色疊在紅底上，嚴格來說算是違規紋章，但因為右半邊是金色才從寬許可。

一如縱帶有細一點的細縱帶，橫帶也有細一點的**細橫帶**（Bar——圖⑥），通常使用兩條至四條，六條以上稱為**細橫帶群**（Barrulets——圖⑥的 F）。使用四條細橫帶時，若是像圖⑥的 D

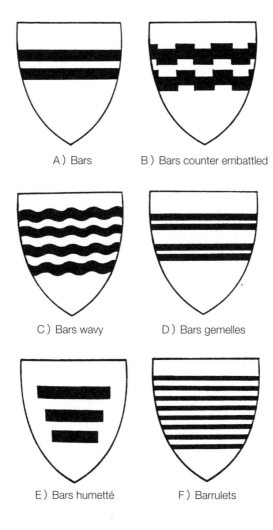

A）Bars B）Bars counter embattled

C）Bars wavy D）Bars gemelles

E）Bars humetté F）Barrulets

⑥⑥—A）兩條細橫帶
 B）兩條方向交錯的雙方齒邊細橫帶
 C）四條波浪形細橫帶
 D）兩對細橫帶
 E）三條縮短的細橫帶
 F）細橫帶群

那樣兩條為一組配置則稱為**兩對細橫帶**（Bars gemelles），以此跟單純的四條細橫帶作區分。

細橫帶也有各種變體，圖⑥的B與C就是代表性的例子，而圖❿的中世紀宮廷詩人梅慈（Walter von Metz）的盾牌與戰旗上，看得到方格形分割型細橫帶（郵票上排左三）。

D 斜帶（Bend）

從右上位斜向左下位的條帶稱為**斜帶**，寬度約為盾面的五分之一（圖⑥的A）。反之，從左上位斜向右下位的條帶稱為**反斜帶**（Bend sinister——圖⑥的B）。有些英日辭典將Bend sinister翻譯成「反並行斜線」，並說明這是「私生子」的記號，但Bend sinister既不是線也不全然是私生子的記號。另外，斜帶也有畫成如圖⑥的C那種圖形，但這其實是錯誤的畫法，至於實例則可在刻著瑞士伯恩州紋章的硬幣上見到（圖⑧）。

古老的紋章圖鑑或紋章文獻看得到畫得像圖⑥的D那種彎曲的斜帶，這是因為畫在曲面盾牌上的斜帶從某些角度來看像是一道弧線，於是這種形狀就被當成紋章圖形，有些文獻稱之為Bend ancient（舊斜帶）。十五世紀以後的紋章，除了後述的「芸香花冠」之外，幾乎看不到這種畫法。

跟上一節的橫帶一樣，早期就有許多使用斜帶的紋章實例，亦常見於名人及自治團體的紋

114

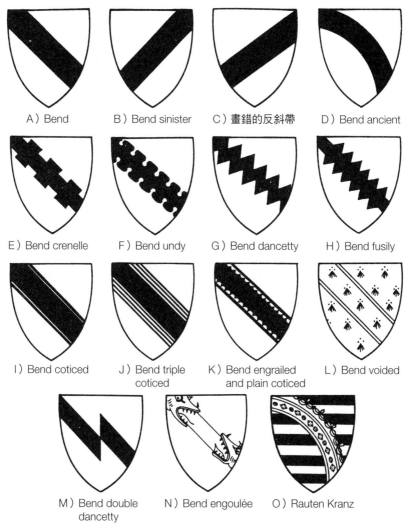

A）Bend　　　　B）Bend sinister　　C）畫錯的反斜帶　　D）Bend ancient

E）Bend crenelle　　F）Bend undy　　G）Bend dancetty　　H）Bend fusily

I）Bend coticed　　J）Bend triple coticed　　K）Bend engrailed and plain coticed　　L）Bend voided

M）Bend double dancetty　　N）Bend engoulée　　O）Rauten Kranz

⑥⑦ 斜帶

A）斜帶　B）反斜帶　C）畫錯的反斜帶　D）舊斜帶
E）雙方齒邊斜帶　F）雙波浪邊斜帶或雙雲形邊斜帶　G）大鋸齒形斜帶
H）綴有長菱形的斜帶　I）兩側有細條的斜帶　J）兩側各有三根細條的斜帶
K）兩側有細條的雙內圓齒邊斜帶　L）中空的斜帶　M）中間曲折的斜帶
N）兩端被吞食的斜帶　O）芸香花冠

章。蘭卡斯特公爵岡特的約翰的法律顧問史寇普（Richard le Scrope，1403 年卒），其「藍底綴上金色斜帶」的紋章因引發長達數年的先有權之爭而廣為人知，此外莎士比亞（圖❸）、哲學家叔本華（圖⑧的 A）等名人的紋章也是使用了斜帶的有名實例。

圖⑥的 E 以後都是具代表性的斜帶變體，其中 H 的 Bend fusilly 是綴有一串長菱形的斜帶。

L 的 Bend voided 是「中空的斜帶」，如圖所示只有斜帶的兩邊是用不同於盾面的顏色繪成。M 的 Bend double dancetty 是中間曲折的斜帶，常見於德國的紋章。N 的 Bend engoulée 是西班牙特有的斜帶，因為是兩端被龍吞進去的樣式才取名為 engoulée（狼吞虎嚥之意）。西班牙的古老家族或名門望族的紋章都是著名的實例，前首相佛朗哥的紋章也是以此作為寓意物（圖⑥）。

另一種有名的斜帶是 **Rauten Kranz**（圖⑥的 O），又稱為 Kränzlein 或 Crown of Rue，因作為薩克森公國（Herzogtum Sachsen）的紋章而廣為人知。彎曲的斜帶代表冠冕，而 Rauten Kranz 意為「芸香花冠」，Kränzlein 則是「小花冠」的意思。薩克森公國的紋章為「金黑交錯的橫向偶數分割型盾面，綴上綠色芸香花冠」，不過芸香花冠並非只用於該公國的紋章。畫家克拉納赫（Lucas Cranach，1472〜1553）的紋章也添加了此圖形，這是因為克拉納赫是為薩克森選帝侯腓特烈（Johann Friedrich，1532〜1547 年在位）服務的宮廷畫家，受到腓特烈的寵愛。此外，英王愛德華七世（1901〜1910 年在位）王儲時期所用的紋章中央也看得到

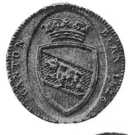

68 1826年發行的瑞士硬幣，
　　上頭所刻的伯恩州紋章看
　　得到錯誤的斜帶

69 西班牙前首相佛朗哥的紋章
此為1975年10月，佛朗哥與西班牙前國王胡安‧卡
洛斯一世在露臺上回應民眾的相片

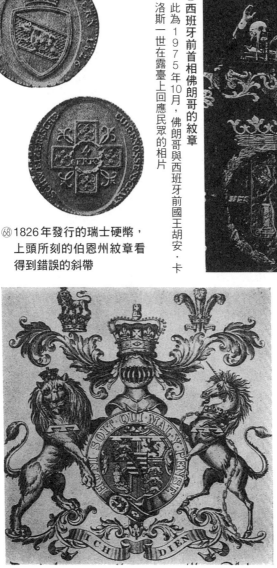

70 愛德華七世（1901～1910年在位）尚為威
爾斯親王時所用的紋章

薩克森的紋章，原因在於其父艾伯特（Albert, Prince Consort——維多利亞女王的丈夫）是薩克森—科堡—哥達公爵恩斯特（Ernst, Fürst von Sachsen-Koburg-Gotha）的次子（圖⑩）。

另外，斜帶也常見於法國都市或行省的紋章，其中舊行省香檳的紋章所用的斜帶術語稱為Bend coticed potentée（兩側有T形鏤空細條的斜帶——圖⑲）。

寬度比斜帶窄一點的條帶稱為**細斜帶**（Bendlet），寬度比細斜帶窄一點的稱為**斜條**（Cotice），寬度比斜條窄一點的稱為**細斜條**（Baston——圖⑪）。此外，縮短的細斜帶稱為**短版細斜帶**（Baton——圖⑪的H）。這些窄細的斜帶大多當作代表「分支」或「私生子」的記號，添加在既有的紋章上。不過，用法因國家或時代而異，規則有跟沒有一樣，唯一可以確定的是添上這類窄細斜帶的紋章並非「本家一脈」的紋章。

圖⑫展示的紋章是與波旁王朝有關的家系，也就是分支的紋章，看得出來這些紋章分別使用了細斜帶、斜條、細斜條等常用圖形。與波旁王朝有關的家系不只這些，但仍可由此一窺典型的法式區別化手法，即在本家的紋章上添加某個圖形來表示差異，至於「區別化」則會在後面的章節介紹。這種方法並非只有法國採用，英格蘭的紋章也看得到，只是不像法國那樣有系統地運用，一般大多採用其他的區別化手法。英格蘭的著名實例，有圖⑬的威廉四世（1830～

118

A）Bendlets　　　B）Bendlets sinister　　　C）Bendlet　　　D）Bendlets wavy

 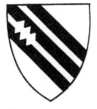

E）Bendlets, inner sides alone wavy　　F）Bendlets, dexter inner sides alone indented　　G）Bendlets enhanced　　H）Baton sinister

I）Cotice　　　J）Riband or Baston　　　K）Bendlets compony　　　L）Baston gobony

⑺ **細斜帶與其變體**
　　A）兩條細斜帶　B）兩條反細斜帶　C）細斜帶
　　D）三條波浪形細斜帶　E）相對側為波浪形的兩條細斜帶
　　F）三條細斜帶，下兩條的右相對側為小鋸齒形　G）向上增加的細斜帶
　　H）短版反細斜帶　I）斜條　J）斜飾帶或細斜條
　　K）單排雙色交錯的方格細斜帶　L）單排雙色交錯的方格細斜條

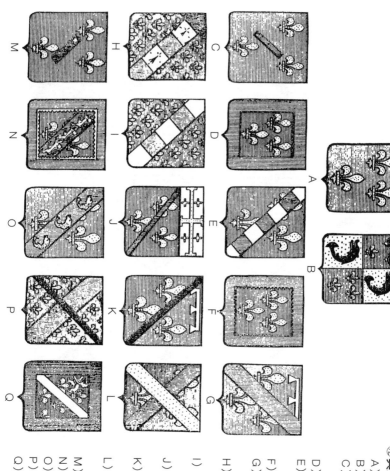

⑫與波旁王朝有關的家系

A) 法蘭西國王
B) 王太子（Dauphin）
C) 東布親王（Bourbon Prince de Dombes）
D) 安茹公爵（Bourbon Ducs d'Anjou）
E) 安古蘭公爵（Bourbon Ducs d'Angoulême）
F) 貝里公爵（Bourbon Ducs de Berry）
G) 隆格維爾公爵（Bourbon Ducs de Longueville）
H) 埃唐普伯爵（Bourbon Comtes d'Étampes）
I) 埃夫勒伯爵（Bourbon Comtes d'Évreux）
J) 比塞伯爵（Bourbon Comtes de Busset）
K) 迪努瓦伯爵（Bourbon Comtes de Dunois）
L) 巴奇昂男爵（Bourbon Barons de Basian）
M) 波旁—阿尼西家（Bourbon-Anisy）
N) 波旁—迪頌家（Bourbon-Duisant）
O) 波旁—博熱家（Bourbon-Beaujeu）
P) 波旁—克呂斯家（Bourbon-Cluys）
Q) 安茹麥外支梅濟耶爾（Anjou de Mézières）

120

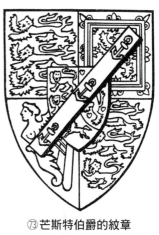

㉝芒斯特伯爵的紋章

CREDE BYRON

㉞詩人拜倫的紋章

1837年在位）私生子芒斯特伯爵（George Augustus Frederick Fitz-Clarence, Earl of Munster）的紋章。

關於細斜帶的各種變體這裡就省略說明了，不過最後補充一下圖㉛的G是三條細斜帶向上排列的特殊變體，術語稱為Bendlets enhanced（向上增加的細斜帶）。著名詩人拜倫（George Gordon Byron，1788～1824）的紋章「銀底綴上向上增加的紅色細斜帶」（圖㉞），據說是此類型紋章的唯一實例。英國蘭開夏的曼徹斯特市（City and County Borough of Manchester, Lancashire）紋章也看得到向上增加的細斜帶，只是配色不一樣（圖㉒）。這是因為第一代拜倫男

爵約翰（John Byron, first Baron Byron，1652年卒）曾擔任蘭開夏的長官，才會變更拜倫家紋章的配色再添加到該市的紋章裡。另外，拿破崙出身的波拿巴家（Bonaparte）紋章是使用反細斜帶的有名實例（圖⑫的A）。

E 山形帶（*Chevron*）

斜帶從右下位與左下位向上延伸，於首位（Honor point）交會後形成的山形圖形稱為**山形帶**（圖⑮的A）。有一說認為山形帶是從婦女或神職人員所戴的頭飾形狀得到靈感，不過更有力的說法則認為起源自蓋房子時用來架設懸山式屋頂的人字梁形狀。日本會在蓋房子時舉行上梁儀式，而歐洲也認為架上人字梁是建築過程中的重要環節之一，或許就是這個緣故才會將人字梁當成吉利且協調的常用圖形使用。題外話，目前世界上許多國家的軍隊，其士官與士兵的階級章所用的山形記號亦是應用了山形帶。

「金底綴上紅色山形帶」是著名的史丹佛家紋章，根據紀錄顯示該家族最早的紋章使用者是亨利三世時代的羅伯特・史丹佛（Robert de Stafford）。當時的山形帶頂端並非位在首位，而是畫得像圖⑮的B那樣與盾牌上端相接。這種畫法可能是要誇示格外高聳的屋頂，圖⑯的達博南（Sir John d'Abernon，1277年卒）墓像就很清楚地呈現早期的山形帶樣式。

122

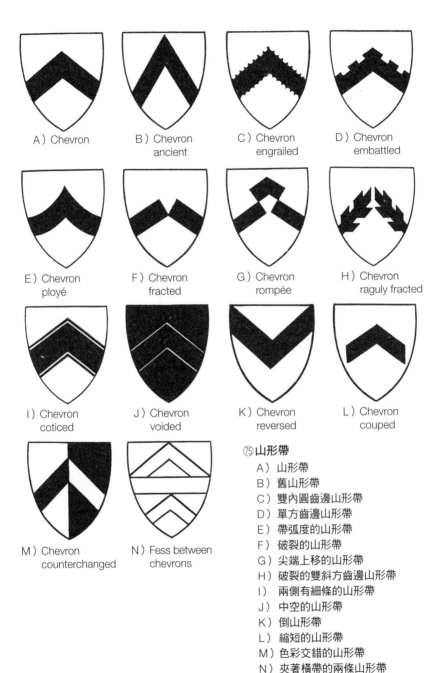

A）Chevron

B）Chevron ancient

C）Chevron engrailed

D）Chevron embattled

E）Chevron ployé

F）Chevron fracted

G）Chevron rompée

H）Chevron raguly fracted

I）Chevron coticed

J）Chevron voided

K）Chevron reversed

L）Chevron couped

M）Chevron counterchanged

N）Fess between chevrons

⑦⑤ 山形帶

　　A）山形帶
　　B）舊山形帶
　　C）雙內圓齒邊山形帶
　　D）單方齒邊山形帶
　　E）帶弧度的山形帶
　　F）破裂的山形帶
　　G）尖端上移的山形帶
　　H）破裂的雙斜方齒邊山形帶
　　I）兩側有細條的山形帶
　　J）中空的山形帶
　　K）倒山形帶
　　L）縮短的山形帶
　　M）色彩交錯的山形帶
　　N）夾著橫帶的兩條山形帶

山形帶也有各種變體，圖㊄展示的是其中一部分。英國有非常多使用山形帶的紋章，反觀西班牙與葡萄牙則非常少見，由此可以看出山形帶具地區偏在性。另外，德系紋章的特徵是較少使用標準的山形帶，形狀特殊的山形帶反而常見。

以山形帶為寓意物的名人紋章，有英格蘭政治家湯瑪斯·摩爾（Sir Thomas More，1478～1535）的「銀底綴上三隻黑色雄紅松雞，中間夾著黑色雙內圓齒邊山形帶」（圖㊇的B）。此紋章會選擇雄紅松雞作為寓意物，是因為雄紅松雞稱為moorcock，發音近似姓氏More，這種紋章稱為**暗語紋章**（Canting arms——利用紋章圖形表現使用者的姓氏等資訊的紋章）。暗語紋章是西洋紋章的特徵之一，紋章時代早期就已存在，整個西洋紋章應該有五分之一都是暗語紋章（圖㊆、㊆、㊆）。具體來說，如果要為筆者設計西式紋章，只要畫上森林就成了暗語紋章。不過，若換成三棵樹的圖形則算是**暗喻紋章**（Allusive arms——暗示使用者相關資訊的紋章），也就是以**三棵樹**類推漢字的「**森**」。光是暗語紋章與暗喻紋章就有好幾本相關文獻，再談下去會沒完沒了，這裡就先打住，本書之後還會再介紹許多實例。

言歸正傳，圖㊄的M是色彩交錯的山形帶，實例有牛津大學三一學院（Trinity College）的紋章（圖⑩⑤），至於圖㊄的N是用兩條山形帶夾住橫帶，著名的實例有費茲瓦特（Sir Robert le Fitzwalter）的紋章。根據紀錄，費茲瓦特在1298年英格蘭軍擊敗蘇格蘭軍的福爾柯克之役

124

FORTIS EST VERITAS

⑦ 牛津市（Oxford）的紋章

ox意為公牛，ford則是「淺灘」或「涉水而過」的意思，而該市的紋章便是以「涉水而過的牛」這兩種寓意物構成的暗語紋章

⑱ 劍橋市（Cambridge）的紋章

此紋章為暗語紋章，是以圖表現架在康河（Cam）上的橋（bridge）

⑯ 約翰・達博南爵士

Sir John d'Abernon 的墓像（1277 年卒）
盾牌上看得到早期的山形帶樣式

A）柏林（Berlin）

B）科隆（Köln）

C）杜塞道夫（Düsseldorf）

D）法蘭克福（Frankfurt）

E）漢堡（Hamburg）

F）漢諾威（Hannover）

G）慕尼黑（München）

H）司徒加特（Stuttgart）

㉙舊西德八大都市的紋章

柏林發音近似「小熊（Barlein）」，故選擇小熊作為寓意物，而慕尼黑發音近似僧侶（Mönch），故選擇僧侶作為寓意物，兩者都是暗語紋章。另外，司徒加特同樣是因為德語的母馬稱為Stute，紋章才選擇「母馬」作為寓意物

126

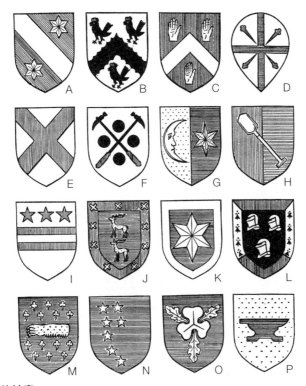

⑧⓪ **名人的紋章**

A）哲學家叔本華（Arthur Schopenhauer） 1788～1860
B）政治家湯瑪斯・摩爾（Sir Thomas More） 1478～1535
C）作曲家葛利格（Edvard Hagerup Grieg） 1843～1907
D）政治家馬基維利（Niccolò Machiavelli） 1469～1527
E）畫家范艾克（Jan van Eyck） 1390？～1441
F）前聯合國祕書長道格・哈瑪紹（Dag Hammarskjöld） 1905～1961
G）作曲家韋伯（Carl Maria von Weber） 1786～1826
H）奧地利陸軍元帥拉德茲基伯爵（Joseph Wenzel von Radetzky） 1766～1858
I）美國首任總統華盛頓（George Washington） 1732～1799
J）《唐吉訶德》作者塞凡提斯（Miguel de Cervantes Saavedra） 1547～1616
K）歌德（Johann Wolfgang von Goethe） 1749～1832
L）美國第35任總統甘迺迪（John Fitzgerald Kennedy） 1917～1963
M）思想家蒙田（Michel Eyquem de Montaigne） 1533～1592
N）作曲家華格納（Richard Wagner） 1813～1883
O）鐵血宰相俾斯麥（Otto von Bismarck） 1815～1898
P）美國第34任總統艾森豪（Dwight D. Eisenhower） 1890～1969

（Battle of Falkirk）中，使用了「金底綴上夾著紅色橫帶的兩條紅色山形帶」的紋章。除此之外，挪威的作曲家葛利格（Edvard Hagerup Grieg，1843～1907——圖❸的C）、莎士比亞出生地亞芬河畔史特拉福（Stratford-upon-Avon——圖❸附圖）的紋章也看得到山形帶。

Chevron是指一到兩條山形帶，三條以上的術語則稱為**Chevronels**，如圖❽所示後者也有各種變體。「金底綴上三條紅色山形帶」是英格蘭名門克萊爾家（Clare）的紋章，在紋章學上有名到直接以「克萊爾」來稱呼這個紋章。圖❽的B是數條交錯的山形帶（Chevronels interlaced），著名的實例有1347年戰死於法國加萊圍城戰的魏維爾（Roger Wyville）所使用的紋章，至於C是最頂端被切掉的三條山形帶（Chevronels écimé——écimé為砍掉樹頂之意），著名的實例有法國名門拉羅希福可家（La Rochefoucauld）的紋章。D的Chevronels rompu意為「數條斷裂的山形帶」，著名的實例有法國古老家族博蒙家（Beaumont de Maine）的紋章。另外，牛津大學墨頓學院（Merton College）的紋章是「金底綴上三條山形帶」，而山形帶採雙色交錯上色的方式，上下兩條山形帶的右半邊為藍色，左半邊為紅色，中間的山形帶則為相反的配色（圖❿❺）。

F 十字（*Cross*）

西方的紋章圖形中最常見的就是十字。筆者就試舉一些臨時想到的以十字為寓意物的紋

A）Chevronels　　B）Chevronels　　C）Chevronels　　D）Chevronels
　　　　　　　　　　　interlaced　　　　　　écimé　　　　　　rompu

⑧ 三條以上的山形帶

　　A）三條山形帶　　B）三條交錯的山形帶

　　C）最頂端被切掉的三條山形帶　　D）五條斷裂的山形帶

章：國家有希臘、瑞士、古義大利、冰島、匈牙利、丹麥、澳洲……；都市、行省或地區有倫敦、波昂（Bonn）、烏特勒支（Utrecht）、滕珀爾霍夫（Tempelhof）、科布倫茲（Koblenz）、巴塞隆納、熱那亞（Genova）、波隆那（Bologna）、加萊、克萊蒙費朗（Clermont-Ferrand）、哥多華（Córdoba）、但澤（Danzig）、伊斯坦堡、柯尼斯堡（Königsberg）、馬賽、墨西拿（Messina）、摩德納（Modena）、帕多瓦（Padova）、帕爾馬（Parma）、帕維亞（Pavia）、比薩、土倫（Toulon）、維洛納（Verona）、約克以及倫敦德里（Londonderry）。至於羅馬主教（教宗）則有庇護二世（Pius II）、庇護三世、依諾增爵八世（Innocentius VIII）等，再舉例下去會沒完沒了，其他就省略不談了，相信各位現在應該能明白十字這個紋章圖形的應用範圍有多廣吧。

　　此外，作為紋章圖形使用的十字也是樣式種類最豐富的常用圖形，例如貝瑞的《紋章百科辭典》（Berry's Encyclopaedia Heraldica）就舉出了多達 385 種的十字樣式。圖⑧展示的是艾

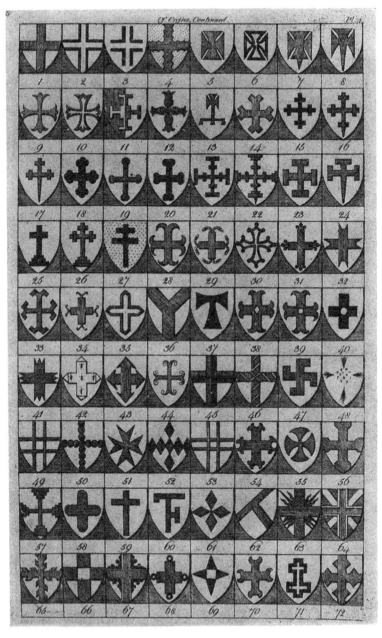

德蒙森的《紋章學》（Edmondson's Heraldry，1780年出版）中收錄的部分十字，這些十字還有許多變體，真要算起來絕對不止三、四百種。

先不研究總數到底有多少，如此豐富的十字樣式各有其誕生的原因，這裡就撇開細節不談，只大致說明十字的起源吧。

一如說到「十字」就想到基督，十字帶給一般人的印象就是基督宗教專用的符號，然而從十字的漫長歷史來看，基督宗教的十字架卻算是後來才加入的新成員。十字很可能早在人類文明開始之際就已存在，例如巴比倫尼亞用來象徵天神安努（Anu）的符號就類似縮短的正十字（圖㊸的7），古埃及則使用圖㊸的28「有柄的十字」作為「永遠的象徵」。此外還有形狀如希臘神話的阿波羅的里拉琴、日耳曼神話的雷神索爾（Thor）所持神鎚的十字，以及象徵印度教太陽神毗濕奴（Visnu）的卍等，這些例子皆說明了人類文明的發祥地早已存在堪稱信仰對象的十字。不光是當作信仰的對象，十字作為紋樣的歷史也非常悠久，例如伊朗的蘇薩（Susa或Shushan——伊朗的古代都市，位於現在的蘇西〔Shush〕附近）曾發現年代推估為西元前3200年左右的土器，上頭看得到堪稱縮短的正十字前身的花紋（圖㊹）。

這類基督宗教創立之前就已存在的十字，可說是以信仰為強力後盾奠定「各領域的象徵符號」之地位，之後又隨著基督宗教的普及打下更加堅固的基礎，而紋章作為「基督宗教支配下的

「貴族社會」之制度，自然成了非常適合十字的舞臺。十字會成為廣受愛用的紋章圖形，還有另一個不能不提的重要原因是：十字是非常適合擺在盾牌這種形狀特殊的空間裡的圖形。橫短縱長的十字，不僅能均衡地擺放在縱長的盾牌裡，還有個好處是十字所占範圍外的四個角落可加以利用，繪製出跟縱橫分割型一樣的紋章，像丹麥君主的紋章（圖**45**）就可說是最有效利用十字的實例。

無論十字的起源為何，在紋章學上十字的定義是「平行的兩條水平線與兩條垂直線在中位交叉形成的圖形」，或是「由橫帶與縱帶構成的圖形」。因此圖⑧展示的十字當中，1與36～41的圖形屬於常用圖形（Ordinaries），其他的稱為具象圖形或寓意物（Common charge）比較正確。

不過實際上，要嚴格區分常用圖形的十字與寓意物的十字並不容易，故一般都是將所有十字歸類為常用圖形。接下來就從圖⑧的十字當中挑出重要的類型，依照號碼順序進行說明。

1 普通十字（Plain cross）

直接稱 Cross 時就是指這種十字，而36～41的各個十字都是以這種十字變形而成。

使用普通十字的著名實例有「銀底綴上紅色十字」的**聖喬治十字**（St. George's cross），倫敦市

132

的主保聖人是聖喬治，因此紋章採用了這個十字（圖⑥），此外這也是英格蘭的旗徽（圖⑤）。

配色與聖喬治十字相反的「紅底綴上銀色十字」稱為**聖約翰十字**（St. John's cross），馬爾他

騎士團大教長（Sovereign Military Order of Malta）的紋章（圖⑧），以及統治阿爾卑斯山的薩伏

依家──日後的義大利王朝）的紋章就是採用這個十字。

採用普通十字的紋章非常多，本書不便一一舉例，不過像法國舊行省馬賽與薩瓦的紋章（圖

⑥），或者1918年以後成為冰島國徽的帶邊十字（圖⑧的38）都是有名的實例。

2 受難十字（Cross of the Passion, or Cross of passion）

如圖所示，這種十字的直條很長，故又稱為長十字（Long cross），此外因常見於法國而又稱

為拉丁十字（Latin cross），不過在法國卻稱為抬高橫條的十字（Croix haussée）。The Passion意為

耶穌受難，顧名思義這是形狀最忠於神聖十字架（The Sacred cross）的十字。

3 宗主教十字（Patriarchal cross）

這是希臘正教會（Greek Orthodox Church）的象徵符號，自古就使用在立陶宛的紋章而為人

所知（圖⑧）。立陶宛曾與波蘭合併，而後恢復獨立，接著又加入蘇俄，因此其紋章也隨之經歷

⑧④在伊朗蘇薩發現的B.C.3200年左右的土器，
上頭看得到十字

⑧⑤馬爾他騎士團大教長的紋章

⑧③**各種十字（左頁）**

　1）十字／Cross　2）受難十字／Cross of passion　3）宗主教十字／
Patriarchal cross　4）洛林十字／Cross of Lorraine　5）教宗十字／Papal
cross　6）各各他十字／Calvary cross　7）縮短的正十字／Cross couped
8）縮短的有足十字／Cross patty couped　9）底部長刺的有足十字／Cross
patty fitchy at the foot　10）底部為尖刺的有足十字／Cross patty fitchy　11）
馬爾他十字／Maltese cross　12）圓頭十字／Cross pommée　13）舊耶路
撒冷十字／Jerusalem cross ancient　14）新耶路撒冷十字／Jerusalem cross
modern　15）複式十字／Cross crosslet　16）內圓齒邊平頭十字／Cross
potent engrailed　17）尖頭十字／Pointed cross　18）三瓣頭十字／Cross
patonce　19）榛子十字／Avellan cross　20）石磨十字或錨形十字／Cross
moline or Cross ancrée　21）叉形十字／Cross fourché　22）捲角十字／
Cross cercelly　23）鳶尾十字／Cross flory　24）前端附鳶尾花的十字／Cross
floretty　25）前端附鳶尾花的有足十字／Cross patty floretty　26）三葉十字／
Cross botany　27）凱爾特十字／Celtic cross　28）有柄的十字／Crux ansata
29）中央為正方形的正十字／Cross couped quadrate　30）鉤十字或希臘卍字
／Hakenkreuz, Fylfot　31）T形十字／Tau cross　32）前端各有三圓的尖頭十
字／Cross retranchée pommettée　33）土魯斯十字／Cross of Toulouse　34）
雙蛇頭十字／Cross gringolée　35）中空的石磨十字／Cross moline voided
36）斜方齒邊十字／Cross raguly　37）中空的波浪形十字／Cross wavy voided
38）帶邊十字／Cross fimbriated　39）中空的十字／Cross voided　40）色
彩交錯的十字／Cross counterchanged　41）中央為圓圈的交織十字／Cross
double parted and fretty

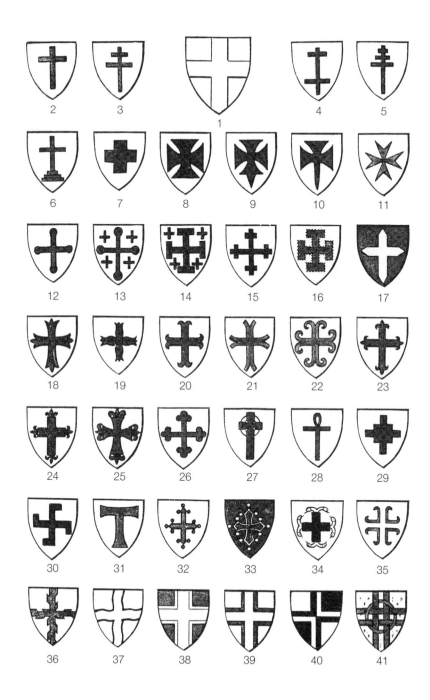

幾次變更，例如添加波蘭的國徽，或是換成蘇維埃立陶宛的紋章。立陶宛最終因蘇俄解體而成為獨立國家，原本的紋章也作為國徽使用到現在。

4 洛林十字（Lorraine cross）

這種十字長得像前述的宗主教十字，但兩根橫條上下分開，因作為法國洛林公爵的徽章而得其名。

⑧可在古文獻裡看到的立陶宛
（Lithuania）紋章。
盾牌上可見宗主教十字
（引用自 ЗЕ МЕЛЬНЫЕ
ГЕРБЫ РОССИИXII-XIXвв）

6 各各他十字（Calvary cross）

這個十字是在 2 的受難十字下方加上三層階梯，跟受難十字一樣都是「神聖十字架」。Calvary 的語源為基督受難之地各各他山，該地名希伯來語稱為「Gulgōleth」，意思是髑髏，將之轉譯成拉丁語就變成 Calvari。

7 縮短的正十字 (Cross couped)

原本與盾牌相接的四個前端遠離盾牌邊緣，故又稱為不接邊的十字 (Cross hummetty)，Cross couped 則是「縮短的正十字」之意。希臘王國的國徽即是「藍底綴上縮短的銀色正十字」，而瑞士的國徽則是「紅底綴上縮短的銀色正十字」。

（譯註：雖然作者將 Cross couped 解釋為「縮短的正十字」，不過更正確地說應該是「四端被切斷、四臂等長的十字」。術語 couped 則是「平整地切斷」之意，正文內綴有此術語的名稱大多可作此解釋。）

8 縮短的有足十字 (Cross patty couped)

如圖所示，這是前端向外擴大的十字，若四端與盾牌相接稱為接邊的有足十字 (Cross patty throughout)，若是 8 的樣式則稱為縮短的有足十字，此外還有 9 與 10 這類變體。著名的實例有柏林滕珀爾霍夫區 (Tempelhof) 的紋章「銀底綴上縮短的紅色有足十字」，瑞典王室與丹麥王室的紋章（圖❹、❺）則可看到接邊的有足十字。

11 馬爾他十字 (Maltese cross)

十字的前端呈 V 字形共有八個尖端，故又稱為八尖十字 (Cross of eight points)。這個十字

A

B

C

⑧ 看得到馬爾他十字的法國（A）與澤西（B）的郵票。
C 是看得到土魯斯十字的法國郵票（請參考❻）

14 **耶路撒冷十字**（Jerusalem cross）

如圖所示，這個十字是以大的平頭十字（Cross potente）為中心，再綴上四個縮短的正十字，因曾作為十字軍東征時代耶路撒冷國王的紋章而得名。關於這個十

因出現在馬爾他騎士團大教長的大紋章（圖⑧）上而得名，如圖所示盾牌的背後就是馬爾他十字，至於紋章的十字則是前述的聖約翰十字。馬爾他騎士團原本叫做聖約翰騎士團，由於鄂圖曼帝國軍（土耳其）將其逐出羅德島（愛琴海東南端），1530 年德意志皇帝查理五世（於 1519～1556 年擔任神聖羅馬皇帝）准許騎士團遷至馬爾他，這才更名為馬爾他騎士團。盾牌會綴上聖約翰十字就是出於這個緣故。此外與該騎士團有關的地區，例如澤西（Jersey）的聖約翰教區、柏林新克爾恩區（Neukölln）的紋章也都綴上馬爾他十字（圖⑧）。

138

的起源，有一說認為是以神聖詞彙的起首字母，即耶路撒冷的古老拼法「HIERUSALEM」的 H 與 I 組成十字，但耶路撒冷國王最早使用的是如 13 那種中央為圓頭十字（Cross pommy）的版本，故這個神聖詞彙說已遭到否定。此外也有紋章是以這個十字中央的平頭十字為寓意物。

69。

17 尖頭十字（Pointed cross）

顧名思義，這是前端為尖頭的十字，跟此樣式很像的還有 32 的前端各有三圓的尖頭十字（Cross retranchée pommettée）與 33 的土魯斯十字（Cross of Toulouse）。土魯斯十字是因作為法國土魯斯伯爵家的紋章而得名，法國舊行省朗格多克（Languedoc）的紋章也是採用這種十字（圖

18 三瓣頭十字（Cross patonce）

這個十字在英格蘭的古老紋章中相當常見，然而目前就連 patonce 是什麼意思、語源為何都不清楚。這個十字因作為英格蘭名門拉蒂莫家族的紋章而廣為人知，第一代拉蒂莫男爵威廉（William Latimer，1305 年卒）的紋章為「紅底綴上金色三瓣頭十字」。

20 錨形十字（Cross ancrée）

• 這是前端形狀像錨的十字，下一節要說明的斜十字也有這種樣式。由於外形也很類似農家所用的石磨中央安裝的鐵支架，故又稱為石磨十字（Cross moline）。

23 鳶尾十字（Cross flory）

這是前端形狀像鳶尾花的十字，24與25也是同類。鳶尾十字出現在紋章上的頻率僅次於三瓣頭十字，例如擊敗拿破崙艦隊的納爾遜提督的紋章也看得到這種十字（圖⑱）。

26 三葉十字（Cross botany）

這是前端形狀如三葉草的十字，名稱則是源自「發芽的十字」。常見於法國的紋章，以干邑白蘭地聞名的卡慕公司（Camus）的紋章就是使用這個十字。

30 鉤十字（Hakenkreuz）

雖然因作為納粹德國的標誌而聞名，不過這種十字又稱為希臘卍字（Filfot, Fylfot），其歷史非常悠久，是至今仍不清楚起源的十字。有的學說認為這是從太陽或陽光轉化而成的象徵符號，

還有學說探討這個十字與東方卍字的關聯，認為前者起源於印度教的太陽神毗濕奴，這些東西混雜的學說全都不知道可不可信。不過值得一提的是，相傳鉤十字的鉤子方向，與印度教、佛教的卍字相反，然而觀察圖⑧德國文獻的紋章圖會發現鉤子有兩種方向，至於東方的卍字也有兩種方向。此外幾乎可以說只有德系紋章會以鉤十字作為寓意物，其他國家則看不到鉤十字，這點也是這個十字的神祕之處。

31・T形十字（Tau cross）

Tau即是希臘字母T，故Tau cross的意思就是T字形的十字，此外又稱為聖安東尼十字（Cross of St. Anthony）。一般認為這種十字的源自於朝聖手杖的握柄形狀。普魯士、烏特勒支、佛蘭德（Flandre，又譯為法蘭德斯）等歐洲各地的紋章都看得到這種十字，英國薩塞克斯的陶克家（Tawke of Sussex）紋章也看得到T形十字。該紋章為暗語紋章，是配合姓氏Tawke的「Taw」選擇T形十字作為寓意物。另外，牛津大學聖安東尼學院（St. Antony's College）的紋章也看得到T形十字（圖⑩）。

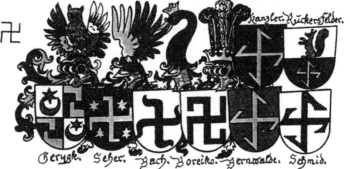

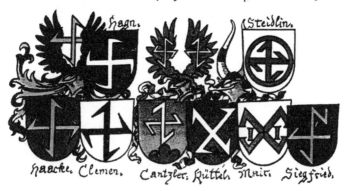

⑧以鉤十字為寓意物的紋章

（引用自 B. Koerner: *Handbuch der Heraldskunst*, 1920）

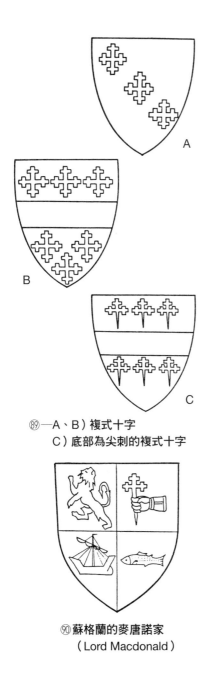

15 **複式十字**（Cross crosslets）

複式十字是用法頗為特殊的十字，故沒按照順序而是留到最後再說明。如圖⑧⑨所示，這種十字的各個前端都是一個小十字，雖然也有單獨使用的例子，不過絕大多數都是一次使用數個複式十字。例如圖⑧⑨的 A 是排列在斜帶的位置上，B 則是包夾橫帶。此外還有一種用法是綴上許多小的複式十字，這種近似底紋的用法術語稱為滿綴（semé）＊，古老的紋章尤其常見。

還有一種與這個十字同類的樣式，是下半部為尖刺而非十字的複式十字（Cross crosslets

⑧⑨—A、B）複式十字
C）底部為尖刺的複式十字

⑨⑩蘇格蘭的麥唐諾家
（Lord Macdonald）

fitchy——圖⑧的 C）。用法跟複式十字一樣，不過蘇格蘭的紋章常見的是如圖⑩那種手持此十字的圖形。

＊——semé 相當於英語的 powdered（布滿），前述的「舊法蘭西」也是其中一種，正確的名稱為 semé of fleurs-de-lis。採滿綴用法的圖形只有幾種，例如橡實、城堡、心臟（可在丹麥國徽上看到），以及下一章副常用圖形介紹的矩形群等。

G 斜十字 (Saltire)

斜十字又稱為 X 形十字，是十字的一種，但在紋章學上也是很特殊的圖形，所以另外挑出來單獨介紹。斜十字的定義是「斜帶與反斜帶交叉形成的常用圖形」（圖⑨），其由來尚不清楚。從前日本的刑場等場所會用竹籬笆圍起來，西方同樣自古就有籬笆之類的物品，故有一說認為斜十字源自編製籬笆時形成的 X 字形。當然這並非定說，但也無法斷言是毫無根據的說法。

說到斜十字就會想到聖安德魯十字（St. Andrew's Cross），同樣的，大家都知道「藍底綴上銀色斜十字」是代表蘇格蘭的紋章，而英國君主在蘇格蘭使用的大紋章右邊的旗幟以及蘇格蘭的大紋章左邊的旗幟都看得到斜十字（圖54、55）。不過，聖安德魯十字並非蘇格蘭專用的圖形，它跟法國的孛艮第地區也有關係，從前該地區發行的硬幣上就刻著這個十字，並且命名為「孛艮第

144

十字」。這是因為兩地的主保聖人都是聖安德魯。

聖安德魯是十二使徒之一，亦是聖彼得（St. Peter）的弟弟。由於他在希臘殉教時，被釘在X形的十字架上，才會將這種十字命名為「聖安德魯十字」。高爾夫球界著名的聖安德魯老球場所在地──蘇格蘭南部聖安德魯斯市（Royal Burgh of St. Andrews），其紋章的右邊看得到聖安德魯與擺在祂前面的X形十字（圖�91）。

與聖安德魯十字有關的著名紋章有蘇格蘭黑格家（Haig）的紋章（圖⑯的A）。如圖所示，其紋章為聖安德魯十字配上星星與月牙，而該家族就是以這個本家的紋章為基礎，使用變化過的各種紋章（圖⑯的B以後），故被視為蘇格蘭的紋章區別化（整個家族為了避免紋章重複而改變圖形之方法）的良好例子。題外話，著名威士忌「Haig」與「Haig Pinch」是該家族經營的釀酒廠所推出的產品，而第一次世界大戰時擔任倫敦防衛司令官的道格拉斯・黑格元帥也來自這個家族。這個家族原本生活在法國北部瑟堡半島〔Cotentin Peninsula〕前端的阿格角（Cape de la Hague），因參與著名的「諾曼征服」且功績受到肯定，而在十二世紀中期獲得位於特威德河畔（River Tweed──流經蘇格蘭與英格蘭交界地區）的領地，當時的家名為黑賈（Haga），直到第九代的安德魯・黑格爵士才變成黑格家。黑格本家於十五世紀中期移封到貝莫塞德（Bemersyde）後就在此落地生根直到今日。

譯註：正式名稱為科唐坦半島（Cherbourg Peninsula）

�91 著名高爾夫球場聖安德魯
老球場的包包所用之名牌

�92 各種斜十字

A）斜十字（Saltire）

B）舊斜十字
（Saltire ancient）

C）錨形斜十字
（Saltire ancrée）

D）色彩交錯的斜
十字（Saltire
counterchanged）

E）色彩交錯的X形分
割型（Per saltire
counterchanged）

F）相交處與四臂不
同色的斜十字
（Saltorell）

G）縮短的斜十字
（Saltire couped）

H）斜十字與盾頂
（Saltire and chief）

另一個有名的斜十字是聖派翠克十字（Cross of St. Patrick）。「銀底綴上紅色斜十字」是象徵愛爾蘭的十字，以愛爾蘭的主保聖人聖派翠克（389?～461?）命名，此外還是愛爾蘭名門費茲傑羅家（FitzGerald）的紋章，是可追溯至十三世紀的十字。在歐洲大陸，佛蘭德的畫家范艾克（Jan van Eyck, 1390?～1441）的紋章也是使用聖派翠克十字（圖⑧的E）。

話說回來，1801年制定的英國聯合旗「聯合傑克（Union Jack）」，是由前述的聖喬治十字（英格蘭）、聖安德魯十字（蘇格蘭）以及聖派翠克十字（愛爾蘭）三者交疊而成。不過，聖派翠克十字並不是自古就存在的、象徵聖派翠克的符號，而是組成聯合王國時，因為需要加進聯合旗裡才設計出來的新十字。此外，後面章節會提到的英格蘭共和國時代（The Commonwealth of England——起自1649年查理一世遭處死，終至1660年斯圖亞特王朝復辟）國徽採用的是聖喬治與聖安德魯這兩種十字（圖⑲的C），至於愛爾蘭則是以豎琴作為代表，證明了當時並沒有聖派翠克十字。

斜十字也有各種變體，圖⑫展示的是其中一部分具代表性的樣式。以G縮短的斜十字為寓意物的著名實例，有荷蘭阿姆斯特丹市與布雷達市（Breda）的紋章（圖㉑的C）。另外，H不是斜十字的變體，而是由斜十字與盾頂組合而成的圖形，特別有名的實例就是蘇格蘭布魯斯家（Bruce of Annandale）的紋章「金底綴上紅色斜十字與盾頂」。布魯斯家的羅伯特八世（Robert

de Bruce VIII，1274～1329）即是著名的蘇格蘭國王羅伯特一世（Robert I，1306～1329 年在位），如圖❶所示盾牌為蘇格蘭國王的紋章，而頭盔後方的垂巾則看得到布魯斯家的紋章。

此外西洋紋章中，將劍或鑰匙等細長物品擺成 X 字形當作寓意物的例子非常多，其中把劍擺成 X 字形的術語稱為 **Swords in saltire**。科學家牛頓的紋章就是將人骨擺成 X 字形（圖⑫的 B），1961 年在非洲殉職的瑞典籍聯合國祕書長道格・哈瑪紹（Dag Hammarskjöld）的紋章則是將榔頭擺成 X 字形（圖⑧的 F），此紋章亦是配合姓氏中的「Hammar」選用榔頭（hammer）作為寓意物的暗語紋章。

H 楔形（*Pile*）

楔形的定義是「從上往下拉得細長的倒三角形，約占盾面的三分之二」，圖形的靈感來自興建建築物時所打的楔形地椿。楔形有單獨一個也有三個一組，排列方式也有平行或集中於一點，此外還有從側邊（Flank）突出來，以及顛倒過來從上往下延伸等各種樣式（圖㉝）。

圖㉝的 A 是單獨一個楔形，著名的實例有英格蘭名門錢多斯家的「銀底綴上紅色楔形」，這是愛德華三世授予約翰・錢多斯（Sir John Chandos, Baron of St. Saviours）的紋章（圖㉜）。F

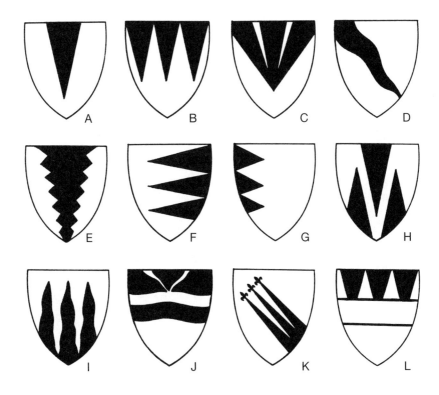

㊟ **各種楔形**

A）楔形（Pile） B）三個一組的楔形（早期版本）
C）三個一組的楔形（新版本）
D）傾斜的波浪邊楔形（Pile wavy issuant from dexter corner）
E）小鋸齒邊楔形（Pile indented）
F）位在左側的三個楔形（Piles from sinister）
G）位在右側的三個小楔形（Emanche）
H）下面兩個為倒楔形（Piles reversed）
I）火焰（Flamme） J）擺成盾頂的三個楔形（Piles in chief）
K）三個鳶尾楔形（Piles florettée） L）被切斷的三個楔形（Piles couped）

是從側邊突出來的楔形，著名的實例有蘇格蘭名門亨德森家（Henderson of Fordell）的紋章。J是以三個楔形排成盾頂的奇特樣式，著名的實例有理查二世時代的艾夏姆（Robert de Isham）所用的紋章。樣式同樣奇特的楔形還有K的前端為鳶尾花的楔形，這是愛德華一世時代的諾頓（Robert de Norton）所用的紋章。

雖說楔形是源自於「地椿」，但不代表這個圖形一定用來抽象表現「固體物」。圖⑬的D即是抽象表現水等液體流動的波浪邊楔形（Pile wavy），而I的火焰（Flamme）顧名思義就是用來抽象表現火焰。例如「綠底綴上三個從左下位往右上位集中的銀色波浪邊楔形」，是英國的牛奶行銷委員會（Milk Marketing Board）於1945年獲准使用的紋章，這裡的楔形即是表現牛奶的流動。

I　Y形帶（Pall）

這是由Y字形條帶構成的圖形，不過正確來說**Y形帶**的定義是「盾面上方為『斜十字』的上半部」，盾面下方為縱帶的圖形」（圖⑭的A）。Y形帶的語源為拉丁語pallium，意指大主教舉行儀式時所用的披帶，法國的紋章術語則稱之為Pairle，語源為拉丁語pelugula，意思是「雙叉杖」。

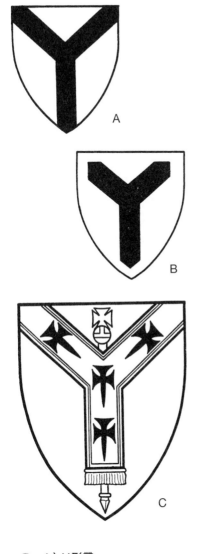

採用Y形帶的著名實例有坎特伯里大主教職位（Archbishopric of Canterbury）的紋章，如圖⑭的C所示，該紋章是將Y形帶疊放在主教所持的權杖（Episcopal staff）上，而Y形帶不僅加上穗子，還添加底部為尖刺的有足十字當作裝飾等，與其說這是常用圖形中的Y形帶，倒不如說是Y形帶的語源「披帶」本身。

形狀類似Y形帶的圖形還有圖⑭的B：**搖叉**（Shake-fork），因形狀類似用來搖落穀粒的農具搖叉或草叉而得名，在法國則是稱為「不接邊的Y形帶」。採用搖叉的著名紋章，有蘇格蘭名門康寧漢家（Cunningham, Earl of Glencairn）的「銀底綴上黑色搖叉」。

⑭—A）Y形帶
　　B）搖叉
　　C）坎特伯里大主教職位的紋章

2 副常用圖形 (*Subordinate Ordinaries*)

如同前述，使用頻率僅次於主常用圖形的抽象圖形稱為副常用圖形，但其實歸類在此範疇的抽象圖形當中，也有使用頻率遠高於主常用圖形（例如楔形或Y形帶）的圖形。其中一個原因是常用圖形並無統一的分類方式，此外筆者認為除了使用的頻率外，也要參考使用目的或使用方法的主從性質，將這些常用圖形分成主、副（附屬）兩類來看會比較容易理解。如此一來便能看出兩者的差異：主常用圖形主要是用來創造原始的紋章圖形，副常用圖形則大多添加在既有的紋章圖形上，作為表示次男、分支等身分的手段，或是用來擺放當作加增徽紋（Augmentation——君王或領主賜給臣子當作獎賞的紋章。後述）的圖形。接下來就介紹各種副常用圖形，相信各位看完之後應該就能明白副常用圖形的特異性質。

A 大方形與小方形 (*Quarter & Canton*)

如同字面上的意思，盾面的四分之一術語稱為Quarter，而副常用圖形的 **Quarter** 則如圖 ⑨⑤

的Ａ所示，是指綴於右上位占盾面四分之一的大方形。至於綴於右上位占盾面九分之一的小方形

術語則稱為 Canton（圖⑨⑤的 B）。大方形與小方形的使用目的都一樣，差別只在於早期的紋章採

用大方形，不久之後就改用小方形。

撇開極少部分的例外不談，大方形是基於某個原因，要在原本使用的紋章上添加其他的紋章

或記號時所用的空間，至於這個使用原因則是五花八門，例如為了表示是家族分支、為了表示是

私生子，或是為了添上加增徽紋、資格徽紋等。如同前述，西洋紋章就連本家的紋章都常有各種

變化，由於紋章時代早期就有「紋章不得重複」這項大原則，故紋章制度啟用後不久，第二代長

子以外的子女就不得不在長子繼承的紋章上添加某些變化再使用。這裡說的「添加變化」術語稱

為區別化（**Differencing**），而大方形是最古老的一種區別化方法。

不過，大方形占盾面的四分之一，這個尺寸有時會遮蓋原始的紋章而嚴重妨礙他人辨識圖

形，於是之後便想出將大方形縮小、改用小方形的做法。然而有些時候連縮小的小方形都會造成

妨礙，因此後來就廢除利用大方形或小方形的區別化方法，只將這兩種圖形當成擺放「資格」、

「加增」等徽紋的空間，關於這個部分之後會再說明。總之基於這樣的背景因素，使用大方形

的紋章只在早期至中期這段期間零星可見，而這樣的紋章也在不久之後改用小方形。以英格蘭

為例，看得到大方形的早期實例有薩頓家族（Sutton of Lexington）的紋章，不過到了亨利三世時

 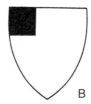

A B C D

E F

㉟ 大方形與小方形

A）大方形（Quarter）

B）小方形（Canton）

C）約翰・德・帕頓（John de Patten）的紋章

D）約翰・克利歐（John Criol）的紋章

E）蘇區爵士（Sir William la Zouche）的紋章

F）小方形與橫帶（Canton and fess）

代，該家族的詹姆士（James de Sutton）所用的紋章就變成「白貂皮底綴上黑色小方形」。圖㉟的C是帕頓（John de Patten）的紋章，記錄於愛德華三世時代的1376年，到了這個時代幾乎看不到使用大方形的紋章。D的克利歐（John Criol）的紋章年代比帕頓的紋章早了約三十年，但帕頓家族在這個時期左右仍有留下使用大方形的紋章。雖然也有例外的情況，不過由此看來應該可將十四世紀中期至末期視為大方形的衰退期。

圖㉟的E為小方形的變體，算是前面提到的「資格徽紋」的一種。這是在1347年加萊圍城戰時受封為方旗騎士（Knight-banneret）的蘇區爵士（Sir William la Zouche）所使用的紋章，方旗騎士有資格使用自己的旗徽參加戰

154

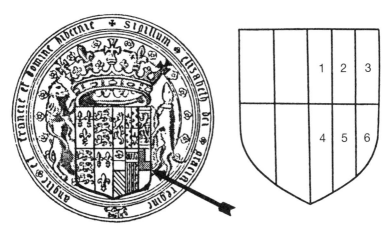

�96 愛德華四世王后伊莉莎白（Elizabeth Woodville, 1437～1492）的封蠟
章。位在第6區的小方形與橫帶是其娘家伍德維爾家的紋章

1）Luxemburg　2）de Baux d'Andrée　3）Lusigna of Cyprus
4）Ursins　5）St. Pol　6）Woodville

鬥，所以才將該面旗幟變成小方形加進紋章裡。小方形的下半部呈小鋸齒狀則是要表現旗子的邊緣。

剛才在斜十字一節介紹過組合斜十字與盾頂的布魯斯家紋章，在著名的紋章上還看得到類似前者的小方形與橫帶的組合，術語稱為 Canton and fess（圖�95 的 F）。由於不使用分割線，主常用圖形的橫帶與副常用圖形的小方形組合後呈 L 字形。伊利主教萊德（Geoffrey Ridel, Bishop of Ely），於 1174～1189 年在位）的紋章為「金底綴上黑色小方形與橫帶」，不過這個樣式會廣為人知要歸功於愛德華四世的王后伊莉莎白，其紋章裡有「銀底綴上紅色小方形與橫帶」（圖�96 的箭頭處）。伊莉莎白的全名為 Elizabeth Woodville，她是瑞佛斯伯爵理

155　第6章　常用圖形

察‧伍德維爾（Richard Woodville, Earl of Rivers，1496年卒）的女兒，紋章裡的小方形與橫帶則代表伍德維爾家（請參考該圖的解說）。

B 三角形（*Gyron*）

三角形是指將大方形或小方形斜向二分後的下半部（圖�97的A）。三角形的由來眾說紛紜，有一說認為源自西班牙吉隆家（Girón）紋章中的圖形，另有一說認為源自古高地德語的Gero，意思是「三角巾」。

單獨使用三角形的著名紋章，有法國利穆贊的克魯索家（de Cleuseau du Limousin）的「銀底綴上紅色三角形」，不過讓這個圖形出名的則是英格蘭名門莫提瑪家（Mortimer）的紋章（圖�97的B、C），而且有名到可直接以「莫提瑪」來稱呼這個紋章。

莫提瑪家為盎格魯－諾曼裔家系，其始祖是法國庫唐斯的主教休（Hugh, Bishop of Coutances，990年卒）之子羅傑‧德‧莫提瑪（Roger de Mortimer，活躍於1054～1074年，生卒年不詳），而家名據說取自位在諾曼第的城堡「Mortemer-en-Brai」。之後其子拉夫（Ralph，1104年?卒）搬到威爾斯，莫提瑪這個家名才首度出現在當時的土地調查清冊《末日審判書（Domesday Book）》上。

156

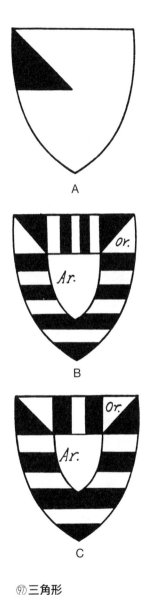

⑨⑦ **三角形**

A）三角形（Gyron）

B、C）莫提瑪家（Mortimer）
　　的紋章

關於紋章因聯姻或其他緣故產生的變化，之後會在「集合」一章詳細說明，不過莫提瑪家的紋章還有一個出名的原因，就是愛德華四世即位前的邊疆伯爵時期所使用的紋章，結合了莫提瑪家的紋章，因此這裡就把此紋章當作解說「集合」是什麼意思的具體例子，再與各位簡單談一下該家族的盛衰和其紋章的變遷吧。說到莫提瑪家就會想到邊疆伯爵及阿爾斯特伯爵這兩個頭銜，

第一代邊疆伯爵名叫羅傑（Roger Mortimer, 8th Baron of Wigmore, 1st Earl of March，1287?～1330 年遭處死），至於第一代阿爾斯特伯爵則是羅傑的曾孫愛德蒙（Edmund Mortimer, 3rd Earl of March, 1st Earl of Ulster，1351～1381）（請參考**家系圖1**）。目前並不清楚莫提瑪家是從何年開始使用圖⑨⑦的紋章，不過 1255 年編纂的葛洛弗紋章圖鑑（*Glover's Roll*）登記了使

家系圖1 與邊疆伯爵莫提瑪家的紋章有關的人物家系圖

註1）▢▔為英格蘭國王，括號內為在位期間

註2）其他人物括號內為生卒年。d. 為卒年

註3）愛德華三世還有岡特的約翰等其他兒子，他們在歷史上與紋章學上都是重要人物，但因為與本節內容無關，故並未標示在家系圖上，之後會在相關章節介紹

用此圖形的紋章，只是並未明確標示不用色，之後該家族的紋章就有了明確的配色，即圖中的黑色部分為藍色，中央的小盾牌為銀色，其他部分則為金色。但奇怪的是該家族的紋章有著這種模糊籠統，或者該說是不拘小節的一面，與日本的紋章天差地別，之後筆者也會在其他章節舉出具體例子。

言歸正傳，莫提瑪家第三代邊疆伯爵愛德蒙，娶了阿爾斯特伯爵萊昂內爾（Lionel, Duke of Clarence, Earl of Ulster，1338～1368──愛德華三世的三子）的女兒菲莉帕（請參考**家系圖1**），但萊昂內爾只有菲莉帕這個孩子，因此菲莉帕是女繼承人（Heiress），而這段婚姻為莫提瑪家的紋章帶來很大的改變。簡單來說結婚之後，愛德蒙既是第三代邊疆伯爵，又兼任妻子菲莉帕繼承的阿爾斯特伯爵，因此他所繼承的莫提瑪家的新紋章，就是如圖⑱的B那種以縱橫分割方式合併莫提瑪與阿爾斯特的紋章。但是，這個紋章在莫提瑪家只使用到第五代邊疆伯爵愛德蒙，由於愛德蒙並無子嗣，該家族的繼承權便轉移給他的妹妹安妮，接著傳給安妮的兒子約克公爵理察，然後又由安妮的孫子愛德華（日後的愛德華四世）繼承（圖⑱的D）。愛德華成為邊疆伯爵是在父親約克公爵在世期間，當時愛德華並非王儲，要是在與蘭卡斯特家的爭鬥中落敗，他可能就會變成末代邊疆伯爵，不過如圖⑱的E與F所示，這個紋章後來也繼承到愛德華四世子女的紋章裡。

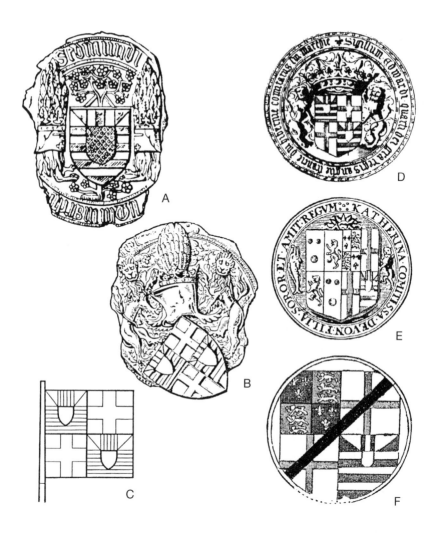

⑱A、B）第三代邊疆伯爵愛德蒙・德・莫提瑪（Edmund de Mortimer, 3rd Earl of March）的封蠟章

C）第四代邊疆伯爵羅傑・德・莫提瑪（Roger de Mortimer, 4th Earl of March）的旗幟（Banner）

D）愛德華四世即位前的邊疆伯爵時期所用的封蠟章

E）愛德華四世的六女凱瑟琳（Catherine of York, Countess of Devon）的封蠟章

F）愛德華四世與伊莉莎白・雷西（Elizabeth Lacy）所生的私生子亞瑟・金雀花（Arthur Plantagenet, Viscount Lisle）的封蠟章

C 盾中盾 (*Inescucheon or Inescutcheon*)

Inescucheon 的意思是「盾牌裡的盾牌」，圖⑨的 A 是最標準的擺法，但並不是一定得擺在那個位置。上一節介紹的莫提瑪家的紋章，中央的銀色盾牌就是標準的盾中盾。

每個時代或國家使用盾中盾的目的各不相同，例如用來表示繼承權的女性結婚時，若妻子的地位高於丈夫，便會利用盾中盾將妻子家系的紋章置入自己的紋章，此外還有用來擺放榮譽的標誌或加增的標誌，以及用來表示君王或領主的統治權等，不過莫提瑪的紋章並非為了這類目的而使用盾中盾。另外，各地豪族結盟時，有些家族也會為了沾盟主的光而添加其紋章，例如圖⑨的 D 就是尊克萊爾家為盟主的聖歐文（Sir John de St. Owen of Herefordshire）所使用的紋章，記錄於 1308 年。

前英國首相溫斯頓・邱吉爾的紋章在紋章學上很有名，其中一個原因就是使用雙重盾中盾，非常罕見（圖⑨的 E 與 ⑰）。邱吉爾家的紋章中，第一區及第四區（有獅子的部分）代表邱吉爾家，第二區及第三區代表史賓賽家（Spencer──黛安娜王妃的家系），而第一區及第四區小方形內的聖喬治十字是在查理二世時代加增的徽紋，用以表揚溫斯頓・邱吉爾（不是指二次大戰期間的那位首相）為查理一世（1625〜1649 年在位）效力的功績。至於上方中央的雙重盾中盾，則是因馬爾博羅公爵約翰・邱吉爾（John Churchill, Duke of Marlborough）在

⑲ **盾中盾**（Inescucheon）

　A）標準的盾中盾

　B）容易跟盾邊搞混的盾中盾

　C）數個盾中盾

　D）利用盾中盾綴上有名紋章的紋章。

　　此例的盾中盾為克萊爾家（Clare）的紋章

　E）邱吉爾家的紋章。此為使用雙重盾中盾的實例

有紋章學家認為盾邊不是副常
用頻率也很高的圖形，因此亦
用圖形當中使用範圍最廣、使
是一樣的意思。盾邊是所有常
紋章術語與日常用語「border」
的圖形稱為**盾邊**（圖⑩），此
鑲在盾面邊緣且寬度固定

D 盾邊（*Bordure*）

字」盾牌。
「法蘭西」盾牌的「聖喬治十
為了表揚此功績而賜予他疊著
Blenheim）戰役中大勝法軍，
海姆（Blindheim）——英語稱為
1704年的巴伐利亞布林德

162

⑩ 盾邊

A）盾邊（Bordure） B）小鋸齒形盾邊（Bordure indented）

C）內圓齒形盾邊（Bordure engrailed）

D）單排雙色交錯的方格盾邊（Bordure compony）

E）雙排雙色交錯的方格盾邊（Bordure counter compony）

F）綴有金圓的盾邊（Bordure bezantée）

G）康瓦爾伯爵理查（Richard, Earl of Cornwall，1209～1272，約翰王的次子）
的紋章

⑩—A）原始的紋章 B）利用小方形製造區別

C）雖然實際上並無這種例子，若要避免小方形破壞原始的圖形就得這
樣硬擠

D）盾邊完全不會破壞原始的圖形

用圖形，應視為主常用圖形。不過，目前為止完全沒有紋章是以盾邊作為原始的紋章圖形，絕大多數的實例都是用於既有紋章的區別化，幾乎可以說這才是主要的使用目的，綴有盾邊的個人紋章基本上都可以斷定為分支的紋章。尤其蘇格蘭都是巧妙運用各種盾邊，有系統地為次子以後的家系紋章區別化，關於這個部分會在其他章節詳細說明（圖⑮）。

雖然盾邊並非完全用在家族紋章的區別化上，但在為數眾多的常用圖形當中仍是最常被使用的圖形，這是因為盾邊不會對原始的紋章造成任何破壞。大方形與小方形一節也曾提到，添加這些常用圖形會遮蓋原始圖形的一部分，但若使用盾邊則會像圖⑩那樣，只是將原始圖形縮小到盾邊圍起的範圍內，完全不會破壞原始圖形，相信各位看了例圖後就會明白兩者的差別。

目前並不清楚盾邊最早出現於哪個年代，不過與英格蘭王室有關的紋章當中，最早使用盾邊的是約翰王的次子康瓦爾伯爵理查（Richard, Earl of Cornwall，1209～1272）的紋章（圖⑩的G），而最早使用紋章最早出現於哪個年代，不過與英格蘭君主是約翰王的兄長理查一世，由此看來盾邊可說是在紋章制度啟用後不久就開始採用的圖形。

添加盾邊的國王紋章，則有葡萄牙國王的紋章。葡萄牙紋章的起源非常古老，關於它的由來至今仍無定論，而當中綴有七個小城堡的盾邊稱為 **Bordure of CASTILE**（圖⑩），是在1252年與卡斯提爾王國結盟時添加上去。歷史同樣悠久的著名紋章，還有愛德華三世的弟

164

⑩從郵票來看葡萄牙紋章的變化

A是描繪1147年10月，摩爾人向葡萄牙國王阿風索‧恩里克斯（King Alphonso Henriques）投降景象的郵票。A與B都可看到葡萄牙的舊紋章

C的郵票圖案為創立科英布拉大學（Universidade de Coimbra，1290）的迪尼什國王（King Diniz）所用的封蠟章。紋章為葡萄牙的新紋章

A

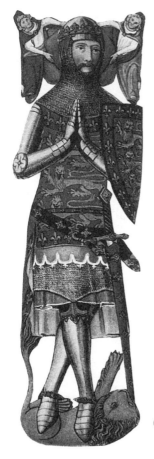

B

C

⑩埃爾特姆的約翰（John of Eltham，愛德華二世的次子）的墓像，造於1336年

A

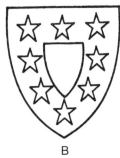

B

C

D

E

⑭內緣飾邊

A）標準的內緣飾邊（Orle）

B）排成內緣飾邊（In orle）

C）將內緣飾邊綴於大方形
　上（Orle on quarter）

D、E）名門貝里歐家族
　（Balioll）的紋章

弟埃爾特姆的約翰（John of Eltham, Earl of Cornwall, 1315～1336）所用的紋章（圖⑩）。此紋章是用 **Bordure of France**（將法王的紋章轉變成盾邊的形式）包圍「英格蘭」，因為其母愛德華二世王后伊莎貝爾是法王腓力四世的女兒，才以母方的法王紋章包圍王的紋章，這樣的紋章稱為**複合紋章**（Compound arms）。

盾邊的使用實例非常多，樣式種類也多到數不清，像圖㊿的法國舊行省紋章、圖㉒的波旁家族紋章中可見的盾邊不過是其中幾例罷了。

E 內緣飾邊 (Orle)

盾邊是鑲在盾面的邊緣，至於內緣飾邊則是與邊緣保持固定距離的條帶，語源為拉丁語「Ora」，意思是「邊界」（圖⑩的A）。

使用內緣飾邊的著名實例，有牛津大學貝里歐學院的創辦人約翰‧貝里歐（John Baliol，1269年卒）的紋章（圖⑩的D）。此紋章為紅底綴上銀色內緣飾邊，後來置入貝里歐學院的紋章裡（圖⑩），不過該學院的紋章是將前者切成一半擺在左半邊，這種合併方式稱為半邊並排法（Dimidiation——後述）。

內緣飾邊是指帶狀物，至於圖⑩的B那種以星星或小圓排成內緣飾邊的形狀，術語則稱為 in orle，是紋章圖形常見的構圖之一。

F 內緣細帶 (Tressure)

細的內緣飾邊稱為內緣細帶，不過幾乎看不到只用一條的例子，通常都是使用兩條或三條，使用四條的實例同樣罕見（圖⑩的A、B）。

可在蘇格蘭君主的紋章（圖⑩的C與㊿），以及蘇格蘭的貴族（圖⑩）與都市（圖⑩）紋章上看到的**皇家內緣細帶**（Royal Tressure）*，是其中一種有名的內緣細帶。這種圖形是給兩條內緣

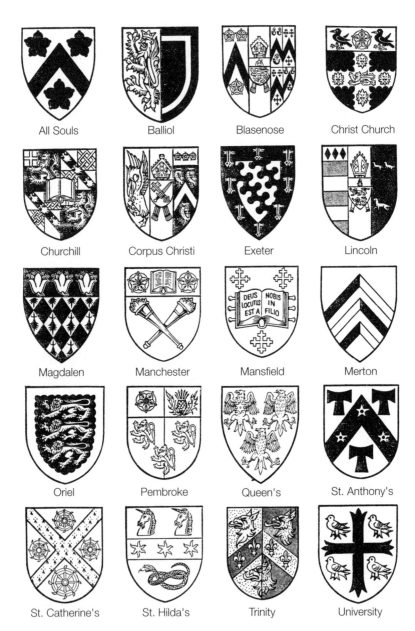

All Souls	Balliol	Blasenose	Christ Church
Churchill	Corpus Christi	Exeter	Lincoln
Magdalen	Manchester	Mansfield	Merton
Oriel	Pembroke	Queen's	St. Anthony's
St. Catherine's	St. Hilda's	Trinity	University

⑩⑤牛津大學各學院的紋章

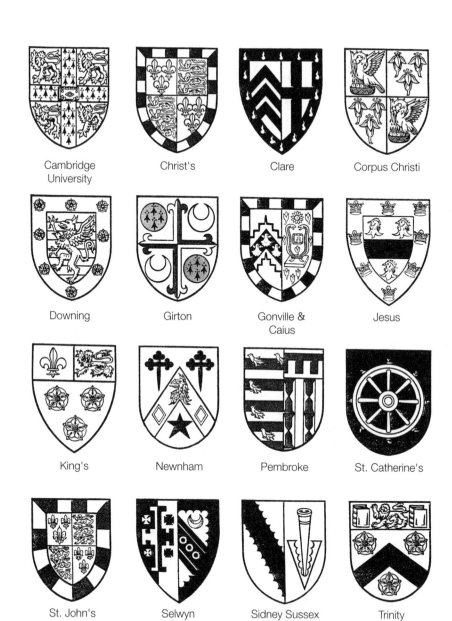

Cambridge University

Christ's

Clare

Corpus Christi

Downing

Girton

Gonville & Caius

Jesus

King's

Newnham

Pembroke

St. Catherine's

St. John's

Selwyn

Sidney Sussex

Trinity

⑩劍橋大學及各學院的紋章

⑩⑦**內緣細帶（Tressure）**
A）兩條內緣細帶（Double tressures）
B）三條內緣細帶（Triple tressures）
C）皇家內緣細帶（Royal tressure）

細帶綴上方向交互變換的鳶尾花，正確的名稱叫做

Double tressures flory counter-flory of fleurs-de-lis.

蘇格蘭君主的紋章起源，可以追溯到亞歷山大二世（Alexander II，1214～1249年在位），其盾牌上有獅子圖形，但在亞歷山大三世（1249～1286年在位）以前的時代卻完全找不到關於皇家內緣細帶的史實，而且也完全不清楚添加內緣細帶的原因。

皇家內緣細帶還有一個奇異之處，就是綴在內緣細帶上的鳶尾花數量並不固定。如果是出現在不同的紋章上倒也罷了，但即便都是蘇格蘭君主的紋章或蘇格蘭的國徽，鳶尾花的數量也會因時代而異，甚至連同個時代的鳶尾花數量都不一致。這個差異只要看圖⑩⑧與圖❺❹就能一目了然，而根據筆者的調查，鳶尾花的數量最少是四朵（1963年發行

170

A）蘇格蘭最古老的紋章圖鑑所收錄的紋章

B）詹姆士五世時代的國徽

C）大衛二世（1324～1371）的封蠟章

⑩各種皇家內緣細帶

D）蘇格蘭王旗

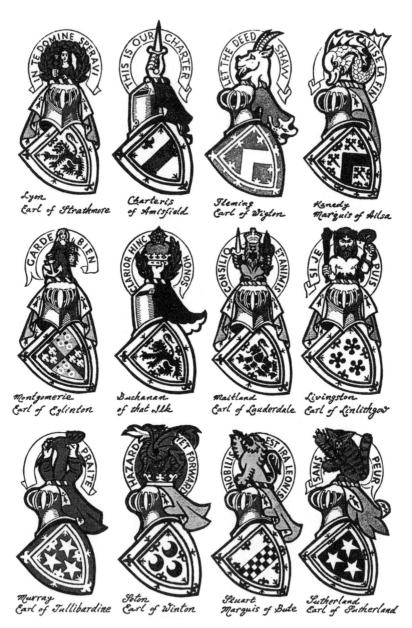

Lyon
Earl of Strathmore

Charteris
of Amisfield

Fleming
Earl of Wigton

Kenedy
Marquis of Ailsa

Montgomerie
Earl of Eglinton

Buchanan
of that Ilk

Maitland
Earl of Lauderdale

Livingston
Earl of Linlithgow

Murray
Earl of Tullibardine

Seton
Earl of Winton

Stuart
Marquis of Bute

Sutherland
Earl of Sutherland

⑩獲賜皇家內緣細帶的蘇格蘭貴族紋章

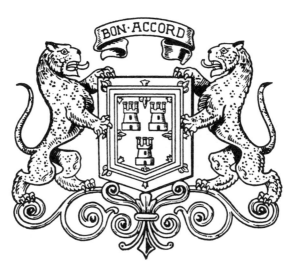

⑩亞伯丁市（City of Aberdeen）的紋章

的英國貨幣），最多是十六朵。這種數量的差異

似乎並無特殊原因，而是依紋章設計師的喜好而

定，從這裡也能窺見西洋紋章不拘小節的一面。

出現在個人紋章上的皇家內緣細帶（圖⑩），

都是為了獎勵功績而加增上去的圖形，當中還有

兩例是賜給外國人。此外也可在蘇格蘭的都市紋

章上看到，例如亞伯丁市（Aberdeen ——圖

⑩）

是因為市民擊退英格蘭軍有功，羅伯特一世便

於1308年賜予該市皇家內緣細帶，而伯斯市

（Perth）則是直到1437年為止都作為蘇格蘭

的首都，故添加此圖形展現這段榮譽的歷史。

　*──只有皇家內緣細帶雖然是兩條一

組，但術語卻寫成單數形的 tressure。

G 網結 (*Fret*)

如圖⑪的 C 所示，由下一節要說明的中空菱形（Mascle），與細斜帶及反細斜帶交織而成的圖形稱為**網結**，一般認為這是從分割花紋「**斜網格**」（Fretty——圖⑪的 A）簡化而來。斜網格是很久以前就存在的分割紋章圖形之一，用法有像圖⑪的 A 那樣直接使用，也有如圖⑫那樣再加上小方形。

網結與其說是斜網格的簡化版，不如說是進化版，證據在於圖⑪的 B 這個被稱為舊網結（Fret ancient）的圖形。在 1300 前的紋章上見到的網結幾乎都是這種樣式，充分證明了這是從 A 轉變成 C 的過渡圖形。

網結是英格蘭特有的副常用圖形，在前述的邱吉爾家（繼承史賓賽家的紋章）紋章上也看得到這個圖形，而且就算出現在非英格蘭的紋章上，該家系也必定出身於英格蘭。舉例來說，愛爾蘭布雷克家的紋章為「銀底綴上紅色網結」，而該家系是因為理查·布雷克（Richard Blake）於 1185 年隨約翰王子（日後的約翰王）遠征愛爾蘭，之後便在愛爾蘭落地生根。

H 菱形 (*Lozenge*)

標準的菱形術語稱為 **Lozenge**（圖⑬的 A），至於中空的菱形則稱為 **Mascle**（圖⑬的 C）。

174

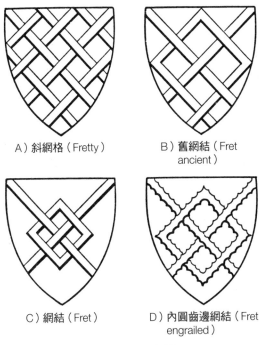

A）斜網格（Fretty）

B）舊網結（Fret ancient）

C）網結（Fret）

D）內圓齒邊網結（Fret engrailed）

⑪斜網格與網結

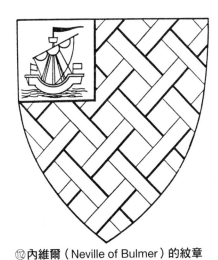

⑫內維爾（Neville of Bulmer）的紋章

中空菱形的語源是從意指「網子」的拉丁語 maculam 轉譯而來的古法語 macle，一般認為這個圖形的靈感來自漁網的網目，而由九個中空菱形排列而成的紋章則被認為是網子的抽象表現（圖⑱的上排）。另外，同樣都是中空但中央為圓孔的菱形術語稱為 **Rustre**（圖⑬的 D），但目前並

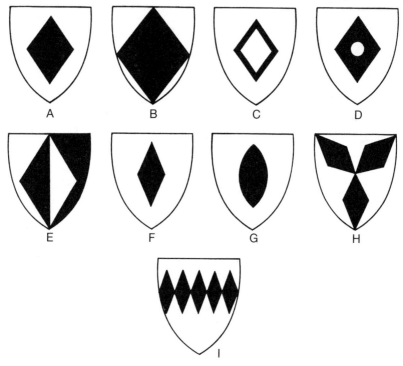

⑪⑬ **菱形與細菱形**

A）菱形（Lozenge）　B）接邊的菱形（Lozenge throughout）

C）中空菱形（Mascle）　D）中孔菱形（Rustre）

E）色彩交錯的縱向二分細菱形（Fusil per pale counterchanged）

F）細菱形（Fusil）　G）舊細菱形（Fusil ancient）　H）擺成Y字形的細菱形

I）排成細橫帶（或橫帶）的細菱形（Fusils conjoined barways）

⑪⑭—A）羅馬主教額我略十二世
　　　（Gregorius XII）

　　B）羅馬主教克萊孟九世
　　　（Clemens IX）

不清楚這種中孔菱形的由來。

極為細長的菱形術語稱為 **Fusil**（圖⑬的 F），這種細長形菱形並不是由前述的長菱形分割產生的圖形，而是源自於機織用的紡錘，在古老的紋章中像圖⑬的 G 那種形狀就稱為 Fusil。

紋章時代早期就已出現使用各種菱形的紋章，在英格蘭則常見於名門望族的紋章。其中像圖⑬的 I 那種將細菱形排成橫帶狀或斜帶狀的例子特別多，著名的實例有珀西家（Percy）的「藍底綴上排成橫帶的金色細菱形」，以及蒙塔古家（Montagu）、道貝尼家（Daubeney）的紋章（圖⑮、⑰）。此外羅馬主教（教宗）的紋章也有使用菱形的實例，圖⑭的 A 是額我略十二世（Gregorius XII，1406～1415 年在位）的紋章，菱形占據了整個盾面，而且還橫向二分並用兩種顏色交錯上色，是很少見的圖形。至於 B 則是克萊孟九世（Clemens IX，1667～1669 年在位）的紋章，金藍交錯的縱橫分割型盾面分別綴上一個菱形，並且同樣採色彩交錯的上色方式。

前述那種綴有九個中空菱形的紋章也很多，圖⑱的上排是馬爾他於 1777 年發行的硬幣，擺在左邊的「紅底綴上九個金色中空菱形」，是當時的馬爾他騎士團大教長羅昂（Emmanuel de Rohan，1775～1797 年在位）個人的紋章。至於右邊盾牌上的紋章則是在十字一節提到的馬爾他騎士團大教長的紋章，像此例這樣將兩面盾牌並排在一起，右邊擺放職位的紋章，左邊

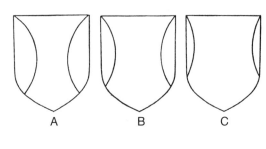

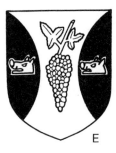

⑮弓形

A）弓形（Flaunches）

B）略小弓形（Flasques）

C）極小弓形（Voiders）

D）菲茲亞蘭（FitzAlan）的私生子拉爾夫・
　　德・阿倫德爾（Ralph de Arundel）的紋章

E）比更士菲女子爵（Mary Anne Disraeli, 1st
　　Viscountess Beaconsfield）的紋章

I　弓形（*Flaunches*）

從右上角或左上角畫到下方的弧線範圍稱為**弓形**，由於必定都是使用一對弓形，原文名稱總是使用複數形的 Flaunches（圖⑮的 A）。

弓形的語源為古法語 Flanc，意思是「側腹」，在古老的紋章制度中弧線範圍比標準弓形淺的稱為**略小弓形**（Flasques──圖⑮的B），而範圍比略小弓形還淺的則稱為**極小弓形**（Voiders──圖⑮的 C），加上標準的弓

擺放個人紋章的方法在歐洲大陸廣為盛行。不消說，這種方法只能用在任職期間，卸任後就不能使用職位的紋章，但或許是捨不得拋開過去的榮耀吧，卸任後仍繼續使用的實例也不少（後述）。

178

形總共有三種。此外，三者的用法有所區分，略小弓形是為君主立下功績，尤其是外交上的貢獻或顯著的戰功才能加增，標準的弓形是用於獎勵僅次於前者的功績，而極小弓形則是用於表彰婦女的善行。不過後來就不再這樣區分，只使用標準的弓形，此外也被當成代表私生子的紋章圖形使用，變成性質不明確的圖形。圖⑮的D據說是1200年代末期阿倫德爾伯爵菲茲亞蘭（FitzAlan, Earl of Arundel）的私生子拉爾夫（Ralph de Arundel）的紋章，以縱橫分割組合法合併的菲茲亞蘭家（獅子）及華倫家（方格形分割型）的紋章局部表露在弓形範圍內，是一個用法非常特殊的紋章實例。不過這種實例是非常罕見的例外，看得到弓形的紋章通常採用如A展示的樣式。著名的實例有英國政治家迪斯雷利（Benjamin Disraeli, 1804～1881）的妻子比更士菲女子爵（Mary Anne Disraeli, 1st Viscountess Beaconsfield）的紋章（圖⑮的E）。

J 矩形群（*Billet*）

數個小長方形分布在盾面上的圖形稱為**矩形群**，不過 Billet 是指三至十個左右的矩形，超過十個的話有時會稱為 **Billetty** 來區分（圖⑯的A）。此外，橫放的矩形群稱為**橫矩形群**（Billet couchés——圖⑯的B），雖然使用頻率沒矩形群多，但因為能在著名紋章上見到而廣為人知。

使用矩形群的著名紋章，有荷蘭君主的紋章（圖❹），法國舊行省尼維爾（Nevers）與法蘭

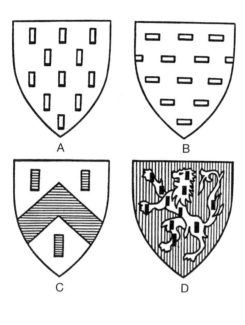

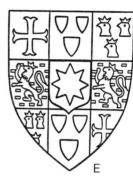

⑯ 矩形群與實例
A）矩形群
B）橫矩形群
C）蒙千希的紋章
D）布爾墨的紋章
E）瓦爾德克伯爵的紋章

琪－康提（Franche-Comté）的紋章也是將獅子擺在矩形群上面。與前述的紋章相反──將矩形群疊在獅子上面的紋章則比較罕見，其中一個實例就是圖⑯的D愛德華三世時代的布爾墨（Ansketell Bulmer of Yorkshire）所使用的紋章。

使用矩形群的紋章當中，有像圖⑯的C蒙千希（Sir Richard Munchensi，1300年代初期的人物）的紋章那樣跟山形帶組合的例子，也有只綴上九個或十個矩形的紋章。至於使用橫矩形群的紋章，則可在十七～十九世紀德國瓦爾德克伯爵家（Waldeck）的紋章上看到（圖⑯的E）。不過，這個使用橫矩形群的紋章並不屬於瓦爾德克伯爵家，而是該家族統治的傑羅塞克領地（Geroldseck）的紋章。

180

K T形帶 (*Label*)

雖然英語 Label 也有標籤的意思，不過當作紋章術語時卻是指全然不同的東西，這是最難定義的紋章圖形之一。而且如圖⑰所示，有的形狀像門簾，有的形狀像相撲力士掛在腰上的裝飾繩，但目前並不清楚這個形狀的由來。雖然有各式各樣的說法，例如以固定外衣的腰帶及帶扣轉化而來，或是源自衣服的垂帶等，不過現階段尚無定論。

在紋章時代早期 T 形帶稱為 **File**，雖然現實中也有如圖⑰的 E 與 F 那樣只以 T 形帶為寓意物的紋章，不過這樣的紋章算是例外，因為後來 T 形帶成了專門當作**區別記號** (Differencing mark) 的圖形，用來區分父與子的紋章，或是本家與分支的紋章。在為數眾多的紋章圖形當中，只有 T 形帶可說是僅為了製造區別而使用的圖形。尤其英格蘭的紋章更是採用獨特的系統來運用 T 形帶，例如王族的紋章就是利用各種 T 形帶來區分君主的紋章與王太子等王室成員的紋章，關於這個部分之後會在其他章節說明。

圖⑰的 E 與 F 是古典樣式，在英格蘭是以 A 及 B 為標準樣式，D 則是有需要增加變化版本時給 T 形帶添加花紋的其中一例。至於在歐洲大陸——尤其是義大利與法國，一般都是使用 C 的 T 形帶。另外，T 形帶的垂條術語稱為 **Point**，如圖⑰所示早期的垂條為一根至十二根，不過當作區別記號時只有三根或五根。

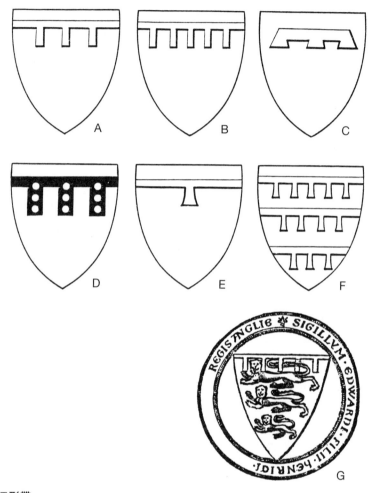

⑪⑦ T形帶

A）有3根垂條的T形帶（Label of 3 points）

B）有5根垂條的T形帶（Label of 5 points）

C）義大利、法國等歐洲大陸型的3根垂條T形帶

D）綴有金圓的3根垂條T形帶（Label of 3 points charged with bezants）

E）只有1根垂條的T形帶（Label of 1 point）

F）共有12根垂條的3條T形帶（3 files 5, 4, 3 labels，16世紀左右的樣式）

G）英格蘭王室最早使用T形帶的愛德華一世（1272～1307）王儲時期的紋章

関於把 T 形帶當成區別記號使用的方法之後會在其他章節說明，至於英格蘭王室最早使用 T 形帶的是愛德華一世王儲時期所用的紋章。圖⑰的 G 是刻著該紋章的王儲封蠟章摹本，有趣的是當時的 T 形帶添加在盾牌上側邊緣。

L 圓形與圓圈 (*Roundles & Annulets*)

紋章圖形的圓形總稱為 Roundle，不過如圖⑱所示各顏色的圓形都有特別的名稱，例如金色的圓形稱為**金圓** (Bezant)，紅色的圓形稱為**紅圓** (Torteau)，而不是以「顏色＋Roundle」來稱呼。圓圖形當中不是平面的圓，而是像圖⑲的 C 那樣畫得立體的圓稱為**球** (Ball)。另外，圖⑲的 D 那種帶波紋的圓形稱為**泉水** (Fountain)，因用於南英格蘭的斯圖頓家 (Sturton, or Stourton) 的紋章而聞名。此紋章登記於 1418 年，當中六個帶波紋的圓形代表了與該家族有淵源的威爾特郡斯圖爾河 (The River of Stur in Wiltshire) 其源頭的六處泉水 (圖㉔的 D)。

中空的圓形稱為**圓圈** (Annulet──圖⑲的 E)，當中有個特殊的樣式稱為 **Gurge**。圖⑳的 A 漩渦與 B 同心圓都稱為 Gurge，A 的漩渦還分成右旋與左旋兩種，但因為全都一律稱為 Gurge，便成了令紋章學入門者傷腦筋的有名圖形之一。不過 C 就命名為**小同心圓** (Vire)，與 B 作區分，這裡同樣可窺見西洋紋章不拘小節的一面。

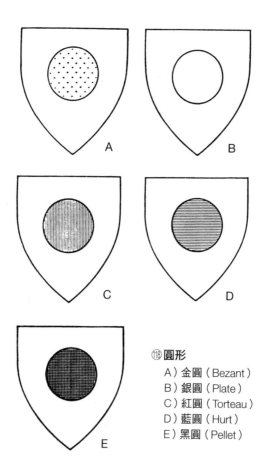

⑱圓形
　A）金圓（Bezant）
　B）銀圓（Plate）
　C）紅圓（Torteau）
　D）藍圓（Hurt）
　E）黑圓（Pellet）

⑪使用圓形的紋章

　　A）考特尼家（Courtenay）

　　B）卡斯楚家（Castro）

　　C）克路特家（Cloot）

　　D）斯圖頓家（Sturton，請參考㉔—D）

　　E）勞瑟家（Lowther）

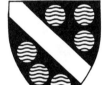

⑫漩渦與同心圓

　　A、B）漩渦與同心圓（Gurge, or Gorge）

　　C）小同心圓（Vire）

　　D）漩渦與內圓齒邊十字的組合

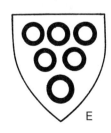

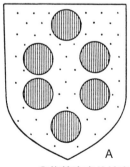

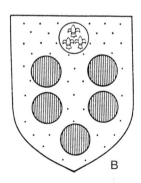

⑫梅第奇家的紋章

　　A）最初的紋章　B）1465年以後的紋章

使用圓形的紋章亦有許多知名家系的實例（圖⑲），其中特別有名的就是佛羅倫斯的梅第奇家（Medici）紋章「金底綴上六個紅圓」（圖⑫的A）。該家族的紋章由來眾說紛紜，其中最有力的說法是：因金融業務而發達的梅第奇家族原本是藥商，當時的招牌為代表藥丸的「紅圓」，而該家族的紋章就是源自於此。梅第奇家的紋章起初是六個紅圓，後來把最上面的紅圓改成藍圓，並在圓內加上三朵鳶尾花（圖⑫的B）。這是因為該家族的科西莫（Cosimo，1389～1464）不斷在法王路易十一面臨財政危機時出手解危，路易十一便在1465年賜予科西莫之子皮耶羅（Piero）使用法王紋章的權利，也就是當作加增徽紋添加到紋章裡。至於小同心圓的紋章實例不多，不過各位可在進口的義大利奇揚地酒標上看到這種紋章（圖❻）。

第 7 章 ● 寓意物

雖然紋章所用的圖形無論抽象或具象統統稱為寓意物（Charge），但實際上寓意物一般是指具象圖形。

具象圖形，即省略 Common charges（具象圖形）的 common 直接稱之為 **Charge**。

光是前面介紹過的紋章就能看到各種具象圖形，例如獅子、星星、城堡等，甚至可以說凡是人類看得到的或想得到的事物都會變成寓意物出現在紋章上。因此，寓意物不只有實際存在的東西，還包括了幻想生物、妖魔鬼怪與原子物理學的科學符號（圖⑫的C）等各種事物。雖然現實中並無紋章是以日本的木屐或閻羅王作為寓意物，不過這是因為前者並不存在於西歐人的生活或傳說之中，像與木屐同類的木鞋（Sabot）就有紋章以此作為寓意物（圖⑫的1）。西洋紋章與日本紋章格外不同的地方就是前者百無禁忌，像髑髏（17、18）、墓（24）、插著劍的人頭（21）、有七隻眼睛的女人（19）等都是很好的例子。而且這類寓意物不僅不稀奇特殊，反而很

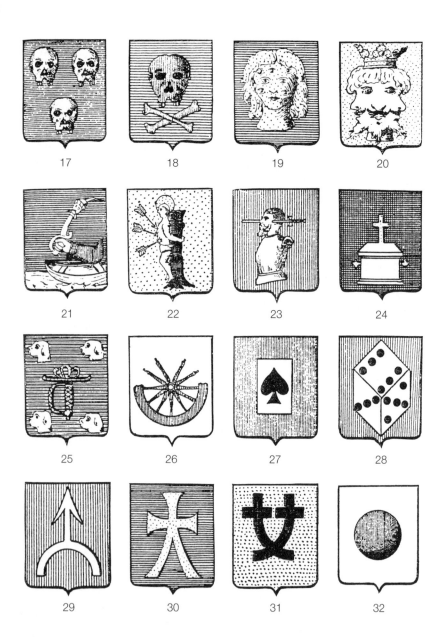

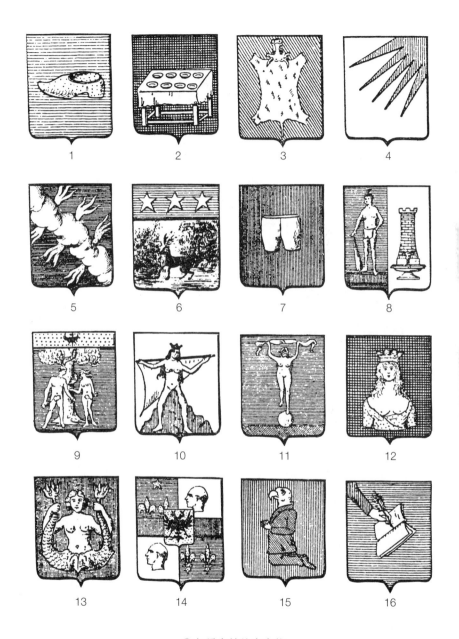

⑫各種奇特的寓意物

⑬ **走在時代尖端的寓意物**

A）赫歇爾家（Herschel）的紋章。該家族的威廉
（1738～1822）及其子約翰（1792～1871）
都是著名的天文學家

B）牛頓（Sir Isaac Newton，1642～1727）的紋
章

C）華威大學（University of Warwick）的紋章

D）英國原子能管理局（United Kingdom Atomic
Energy Authority）的紋章

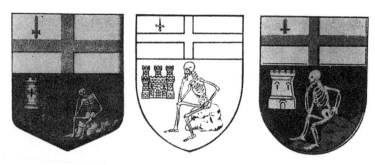

⑭ **倫敦德里市（Londonderry）的紋章（1623年核准）**

㉕羅馬市的紋章

S. P. Q. R. 為「<u>S</u>enetus <u>P</u>opulusque <u>R</u>omanus」
（羅馬元老院與羅馬市民）的縮寫

常出現在著名紋章上，例如科學家牛頓的紋章是以人骨排成斜十字（圖㉓的 B），倫敦德里市的紋章是以坐在石頭上的骸骨為寓意物（圖㉔），匈牙利貴族的紋章則是以砍下來還滴著血的土耳其人頭顱作為寓意物。

除此之外還有許多有違反公序良俗疑慮的寓意物，例如內褲（圖㉒的 7）、只穿一條兜襠布的人（8）、裸體（10、11）等，這點也跟日本的紋章截然不同，其中特別有名的實例是登記於1306年的彼得・道奇（Peter Dodge of Stopford, Cheshire）的奇特紋章──滴下奶水的乳房（圖㉝）。

這其實是暗語紋章，因為古語 dugge 意指女性的胸部或是乳房，不過從另一個角度來看這也可以算是傑作（？）紋章。

另外，符號（圖㉒的 29、30、31）、文字（例如羅馬市紋章的「S・P・Q・R」──圖㉕）的實例也非常多，其中圖㉒的30與31頗有意思，該說是巧合嗎，圖形非常類似漢字的「大」與「女」，不過當中也有直到現在仍不知道在畫什麼的圖形。話雖如此，

| 橫木瓜 | 蔓木瓜 | 堀田木瓜 | 割木瓜 |

⑫可在日本紋章圖鑑中見到的木瓜紋（▲）與鶴丸紋（▼）

| Ａ）鶴丸 | Ｂ）舞鶴 | Ｃ）諏訪鶴丸 |

西洋紋章並非都是以這類特殊圖形為寓意物，前述的獅子與老鷹等重要寓意物的使用頻率仍遠高於上述圖形，而且這些重要的寓意物都有固定樣式，並如後述經過分類整理，採取著重紋章識別性的措施以避免引起混亂。

話說回來，前面已再三提到西方的紋章有著隨便，或者該說是不拘小節的一面，而寓意物的隨便程度與日本紋章圖形的正確程度相比根本是天壤之別。

圖⑫的上排是筆者試著從兩本日本的紋章圖鑑中挑選出來的「木瓜紋」，兩者幾乎可以說分毫不差，頂多只有小到必須用顯微鏡才看得出來的差異。至於

下排都是鶴丸，但光是鳥嘴的方向略有差異，使用的名稱就不一樣，充分展現日本紋章細膩的一面。反觀西方的紋章，以圖⑫倫敦德里市的紋章為例，相信大家都看得出來各文獻的版本不僅城堡的樣式相異，就連頭骨的方向也不一樣。似乎是認為這個紋章的圖形，只要右邊有城堡，而左下位有一具骸骨若有所思地坐在石頭上即可，其他細節都不重要。至於圖⑫是英格蘭君主最初的紋章「三隻獅子」的圖形，清楚地呈現出各文獻所畫的圖形有多麼不同。這個例子只要獅子呈行走姿勢（術語稱為 passant）且頭向正面（術語稱為 guardant）即可，就算獅頭有點歪或是腳抬得有點高都沒關係。還有一個例子是著名的牛津大學，其紋章中翻開的書本所寫的文字有三種版本（圖⑫的 A～C），該大學的出版物使用 B 或 C 的紋章，但多數文獻通常是以 C 的圖形來代表該大學的紋章。不過關於這個差異，該大學與相關文獻並未提出讓人滿意的解釋，故直到今日仍不清楚詳細的原因。

總之西洋紋章只要遵守規定的基本樣式，其他細節就隨紋章設計師的想法繪製，因此就連君王的紋章也有各式各樣的版本。不過，設計師自由發揮亦有助於紋章圖形的進步，如同後述，杜勒（Albrecht Dürer）等知名畫家的紋章設計掀起新風潮，對日後的紋章圖形影響甚鉅。圖⑫是依照 1270～80 年代的德林紋章圖鑑摹繪的獅子圖形，由此可以看出早期的紋章圖形有多幼稚。

不過，「對改善紋章圖形有所貢獻」這點，指的是找到的設計師精通紋章規則這種情況，事

⑫ 理查一世的紋章

⑫ 三者都是牛津大學的紋章

　　A是1600年代初期的文獻所收錄的紋章，B和C則是可在十九世紀末的文獻以及現在看到的紋章。書上所寫的銘言因時代而異，但不清楚變更的原因，目前是B和C這兩種版本混用

⑫ 可在古老的紋章圖鑑裡看到的獅子

　　也有一說認為當時的獅子其實是豹，故無法確定能否將此圖形視為獅子

194

實上由極不可靠的設計師繪製出來的錯誤紋章實例也是隨處可見。尤其十七、十八世紀，以德國為主的伯爵領地或教區發行的硬幣上所刻的紋章，甚至出現無視規則擅自將原本應該朝向右方的獅子改成朝向左方這種糟糕的情況。

因為這個緣故，紋章學的文獻都會騰出許多篇幅來分類及整理寓意物，並針對各個寓意物訂定當作紋章圖形使用時的規則，甚至還有好幾本文獻是個別針對獅子、老鷹、鳶尾花、城堡、船、劍等寓意物撰寫而成。雖然本書不深入探討這種專業領域，這裡就以具代表性的獅與鷹這兩種圖形為例，帶各位一窺畫得隨便但有明確規則與分類的寓意物是什麼樣的紋章元素。

1 獅（*Lion*）

如同前述，以英格蘭君主為首歐洲王室紋章所用的寓意物以獅子居多，但獅子並非只使用在君主的紋章上。以英格蘭的紋章來說，十二世紀中期至十四世紀中期這兩百年期間，光是A開頭的家系就有超過一百個家系的紋章看得到獅子。但光是A開頭的家系就超過一百個的話，再怎麼改變獅子或盾面的顏色並巧妙地組合，也不可能得到超過一百種不同的紋章，因此後來便藉由增加獅子的數量（例如兩隻、三隻、四隻，一直增加到九隻）來得到不同的紋章圖形，或是創造不同形態的圖形（例如呈行走姿勢的獅子或呈站立姿勢的獅子）避免重複，利用這些方法產生幾

萬、幾十萬種不同的紋章。

不過即便是為了獲得新的紋章，如果每個人都擅自決定獅子的形態，特地想出來的辦法反而會招致混亂，於是**獅子的姿勢**便有了大致的標準或規則，並且經過分門別類。圖⑬是獅子的主要姿勢，資料來自1780年發行的《艾德蒙森的紋章學（Edmondson's Heraldry）》，無論是此文獻發行以前的紋章，還是發行後到目前為止的紋章，獅子的姿勢皆已固定下來，可以說幾乎沒有紋章違反此圖的原則。

雖然這些圖形乍看之下會讓人困惑「規則在哪裡」，不過姿勢是以獅頭的方向與形態的組合來分門別類。例如圖中2、3、4的獅子全都稱為**Passant**（行走姿勢），但3的獅頭朝向正面稱為**Guardant**（注視及警戒正面），兩個姿勢合併稱為「Lion passant guardant（頭向正面行走的獅子）」。4的獅頭朝向後方稱為**Reguardant**，故頭向後方的行走姿勢稱為「Lion passant reguardant」。不過，像2這種獅頭朝向右方的姿勢就直接稱為「Lion passant」。同樣的，1的獅子以四肢站立稱為**Stantant**，而獅頭朝向正面，故合稱為「Lion stantant guardant（頭向正面以四肢站立的獅子）」，此外跟前述的行走姿勢一樣還有頭向右方的Stantant與頭向後方的Stantant reguardant兩種姿勢，不過兩者並未出現在圖⑬當中。

最常見的獅子姿勢為行走與5的**Rampant**（以左後肢站立）這兩種，前者的實例有英格蘭

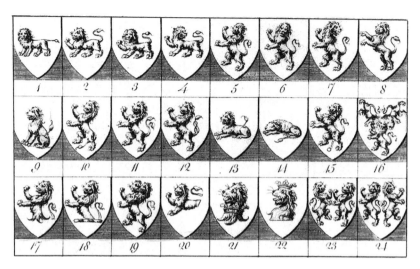

⑬獅子的姿勢

　1）頭向正面以四肢站立（Stantant guardant）

　2）行走（Passant）

　3）頭向正面行走（Passant guardant）

　4）頭向後方行走（Passant reguardant）

　5）以後肢站立（Rampant）

　6）頭向正面以後肢站立（Rampant guardant）

　7）頭向後方以後肢站立（Rampant reguardant）

　8）跳躍（Salient）

　9）坐姿（Sejant）

　10）夾尾（Coward）

　11）叉尾（Queue fourché）

　12）尾巴打結（Tail nowed）

　13）昂首伏地（Couchant）

　14）睡眠（Dormant）

　15）戴項圈與鎖鏈以後肢站立（Rampant collared and chained）

　16）三身獅（Tricorporate lions）

　17）遭到撕裂、以後肢站立的半身獅（Demi-lion rampant erased）

　18）遭到切斷、以後肢站立的半身獅（Demi-lion rampant couped）

　19）以後肢站立的雙頭獅（Lion rampant with two heads）

　20）行走的半身獅（Demi-lion passant）

　21）遭到撕裂的獅頭（Head erased）

　22）遭到切斷的獅頭（Head couped）

　23）以後肢站立搏鬥的雙獅（Two lions rampant combatant）

　24）以後肢站立背對的雙獅（Two lions rampant endorsed）

君主與丹麥君主的紋章，後者的實例有蘇格蘭君主、比利時君主（圖⑬）、芬蘭君主（圖⑫）、挪威君主（圖⑭）等君主的紋章。

獅子當中有個非常特殊且有名的類型稱為 **Queue fourché**，即尾巴分岔的獅子（圖⑬的11），波希米亞君主的紋章就是以這種獅子為寓意物（圖⑪的右上），此紋章不僅傳承下去變成捷克斯洛伐克的國徽，而且在捷克與斯洛伐克分離後繼續當作捷克的國徽。另外，該國都市紋章裡的獅子也幾乎都是這種叉尾獅（圖⑪）。

當作寓意物的獅子還有戴冠的類型（圖⑬的21與22）、戴著鎖鏈與項圈的類型、持劍的類型等，也有舌頭為藍色的類型（蘇格蘭）、爪子為紅色的類型等。尤其持劍或持斧的獅子，通常那把劍或斧頭是有典故的。例如挪威國徽（圖⑭）的獅子右前肢所拿的斧頭是象徵1015年到1028年在位的聖奧拉夫（St. Olaf），芬蘭國徽（圖⑭）的獅子右前肢所拿的劍代表本國的防衛，而後肢踩著的劍代表俄羅斯。眾所周知，威尼斯紋章的獅子長著翅膀（圖⑮），這稱為聖馬可飛獅（The Lion of St. Mark），象徵以聖馬可為主保聖人的威尼斯，前肢踩著的書上寫著「PAX TIBI, MARCE, EVANGELISTA MEUS」，意思是「我的福音傳播者——馬可，願和平與你同在」。

話說回來，圖⑬展示的獅子圖形除了23、24的雙獅以外全都朝向右方。並非因為這是基本姿勢才畫成身體朝向右方的獅子，而是因為原則上出現在紋章中的獸類與船等圖形全要朝向右

198

⑬②以芬蘭國徽為圖案的郵票
特徵為右前肢戴著堪稱為臂甲的東西

⑬①比利時的郵票，看得到
作為國徽的獅子

⑬④以挪威國徽為圖案的郵票

⑬③看得到保加利亞舊國
徽的郵票

⑬⑤威尼斯的紋章

方，至於身體朝向左方的獅子則被視為例外。但是，歐洲大陸（尤其是德國）的紋章，經常可以看到將原本朝向右方的獅子改成朝向左方的例子。例如 A 家系的紋章是朝向右方的紅獅，B 家系的紋章是同樣朝向右方的金獅，當兩家聯姻而要合併這兩個紋章時，在英格蘭無論採用何種合併方式，配置這兩隻獅子時都是按照原始圖形維持朝向右方的姿勢，但在德國卻很常見到將其中一方（擺在右邊的獅子）轉向左方，使兩隻獅子呈面對面姿勢。這種做法能保持紋章圖形的協調，故在當時應該很受到青睞，不過這種擅自將原本朝右的圖形改成朝左的設計最後就形成一股忽視規則的風潮。前面提到在德國的古老硬幣上看得到錯誤的紋章設計，這個情況同樣與此背景不可謂無關。另外，為數眾多的紋章當中的確有身體本來就朝向左方的獅子，而不光是獅子，所有朝左的獸類都會特別使用 Contournés（例如 **Lion contournés**）這個稱呼來區分。

此外在英格蘭的紋章制度下，絕對看不到為了圖形的協調而擅自將原本朝右的獅子改成朝左的情況，具體的實例有圖❸北威爾斯末代親王盧埃林＊（Llewelyn ap Gruffydd，1282 年卒）的紋章，盾牌裡的四隻獅子全朝向右方。順帶一提，這個紋章後來變成盾中盾添加在現代英國王儲的紋章上（圖❺❻）。

＊——Llewelyn 的當地發音近似「修瓦林」，不過此音譯同樣不是百分之百正確，故這裡採用依據英語發音的譯名。

2 鷹 (Eagle)

鳥類的寓意物視其種類而有靜止狀態、飛翔狀態等各種姿勢，而老鷹大多呈 **displayed**——即張大翅膀的姿勢，原則上要像圖⑬的2與3那樣身體朝向正面，頭則朝向右方。不過也是有頭向左方的鷹這種非常少見的例外，術語特別稱為「head turned towards the sinister」，具代表性的例子就是拿破崙的紋章（圖⑫的B）。這隻鷹又稱為拿破崙的帝國之鷹（Imperial Eagle），腳踩象徵雷電的閃電符號這點也是特徵之一。

之前在「紋章的起源」一章也曾提到紋章的鷹有兩種，一種是據說起源於西哥德人（Westgoten）的單頭鷹，另一種則是據說起源於拜占庭的雙頭鷹（圖⑬），而後者的姿勢必定是身體朝向正面，稱為「**Double headed eagle displayed**（展翼的雙頭鷹）」（圖⑬的5）。此外這種雙頭鷹有兩種版本，一種是如神聖羅馬帝國的紋章那樣帶有光環（Diadem或Heiligescheine——圖⑭的B），另一種則是如奧地利或俄羅斯帝國的紋章那樣沒有光環（圖⑭、⑯）。

歐洲大陸有非常多以老鷹為寓意物或扶盾物的紋章，例如神聖羅馬皇帝的紋章（起初為單頭鷹，後來改成雙頭鷹），以及奧地利（圖⑬）、俄羅斯帝國（圖⑯）、波蘭（圖⑭的A）、美國（圖⑭）、阿爾巴尼亞（圖⑭）與德意志帝國（圖⑰）等各國國徽，此外還有伯爵領地與都市的紋章等，許多相當著名的紋章上都能看到老鷹的身影。雖然這些老鷹的典故有很意思，不過這個

㊱ **各種鳥類徽章物**

4、5）展翼鷹（Eagle displayed）

5）雙頭鷹（Double headed eagle displayed）

13、14、16～18）翅膀（Wing）

21）哺血的鵜鶘（Pelican in its piety）

22、23）啄傷自己的鵜鶘（Pelican vulning）──22是啄傷自己的身體而流血的鵜鶘。21

可在劍橋大學基督聖體學院的紋章上見到（請參考㊲），22則可在牛津大學基督

聖體學院的紋章上見到（請參考㊳）

領域十分深奧，光是典故就足以寫成一本書，因此這裡只舉幾個具代表性的例子簡單介紹。

● 布蘭登堡之鷹（Brandenburg Eagle）

著名的布蘭登堡藩侯國紋章中的展翼紅鷹（圖⑬），是起源於布蘭登堡藩侯（Markgraf Brandenburg）的紋章。1417年，神聖羅馬皇帝西吉斯蒙德將此鷹與布蘭登堡的領地一併賜給紐倫堡城主霍亨索倫家的腓特烈六世（Friedrich VI von Hohenzollern, Burggraf Nürnberg），至於紅鷹據說是源自於當時棲息在布蘭登堡的老鷹。霍亨索倫家統治的德意志帝國紋章（圖㊼）中的黑鷹，同樣來自於布蘭登堡之鷹。這隻鷹與圖⑱的提洛之鷹等老鷹，都看得到畫在胸部至雙翼上、前端呈三草葉形狀的弧形物，這稱為 **Klee-Stengel**（三葉草莖），是由翼骨轉化而來。

● 奧地利之鷹（Austrian Eagle）

西吉斯蒙德皇帝於十五世紀採用的雙頭鷹紋章，在拿破崙所掌控的萊茵聯邦十六個邦國於1806年脫離帝國後，一度隨著神聖羅馬帝國滅亡而成為過去，不過後來又浴火重生變成奧地利帝國的紋章。原因在於神聖羅馬帝國的末代皇帝是哈布斯堡－洛林家*的法蘭西斯二世（Francis II of Habsburg-Lorraine，1792～1806年在位），雙頭鷹才會繼承到奧地利帝國的

⑬⁷—A）布蘭登堡藩侯國的紋章
B）布蘭登堡市的紋章

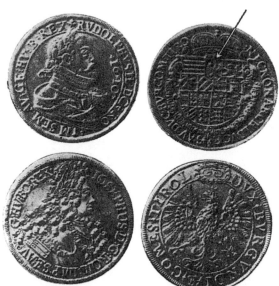

⑬⁸提洛的紋章（上），與1610年及1705年發行、
刻著此紋章的硬幣

⑬摩拉維亞首都奧洛摩次（Olomouc）的舊紋章（A）與新紋章（B）

●摩拉維亞之鷹（*Moravian Eagle*）

這隻經過方格形分割再塗上銀色與紅色的老鷹源自於摩拉維亞藩侯（Margrave of Moravia）的紋章，自十三世紀以來就作為摩拉維亞首都奧洛摩次市（Olomouc──現為捷克城市）的紋章寓意物而為人所知（圖

紋章上。不過如圖⑭所示，奧地利的雙頭鷹不像神聖羅馬皇帝的雙頭鷹帶有光環。然而這隻雙頭鷹也在1918年卡爾一世退位、奧地利共和國成立後就不再使用，共和國的鷹變成如圖⑬的單頭鷹，一直使用到現在。

＊──即哈布斯堡─洛林（Habsburg-Lothringen）家的法蘭茲・約瑟夫二世（Franz Joseph II）。

⑭阿爾巴尼亞國徽的由來——卡斯翠奧蒂‧史坎德培的紋章

● 阿爾巴尼亞雙頭鷹

（*Albanian Double Headed Eagle*）

目前作為阿爾巴尼亞國徽的雙頭

⑬的A）。早期摩拉維亞隨著時代隸屬

於各種勢力，直到1758年才併入

瑪麗亞‧特蕾莎時代的奧地利，之後

就如圖⑬的B那樣，在紋章中央的盾

中盾寫上瑪麗亞‧特蕾莎（M‧T）

與丈夫法蘭茲一世（F）的起首字

母。另外，SPQO是模仿羅馬市的紋

章寓意物中有名的Senetus Populusque

Romanus（羅馬元老院與羅馬市民）之

縮寫，藉此表示奧洛摩次市是可追溯

至羅馬時代的古老城市。

⑭—A）波蘭的國徽
　　B）克拉科夫市（Kraków）
　　的紋章，城門綴有波蘭
　　的銀鷹

鷹可追溯至1400年代，源自於擊退土耳其軍的民族英雄卡斯翠奧蒂·史坎德培（George Castriota Scanderbeg，1403？～1468）。由於卡斯翠奧蒂·史坎德培是民族英雄，而且阿爾巴尼亞的民族名稱Shquipërisë意為「老鷹的土地」，英雄紋章中的雙頭鷹才會被視為適合當作國徽使用的象徵符號。

● 波蘭之鷹（Polish Eagle）

「紅底綴上頭戴金冠的展翼銀鷹」是波蘭目前的國徽（圖⑭），共產主義時期一度移除銀鷹頭上的金冠。這隻銀鷹的起源眾說紛紜，不過一般認為波蘭君主的紋章是採用記錄於1228年、1241年的封蠟章中的老鷹，而當時紋章裡的鷹並未戴冠。

● 美國之鷹（American Eagle）

雖然這個國徽的歷史不算長，不過一般人都不曉得，國徽的鷹是美國國鳥白頭海鵰（Bald eagle或White-headed eagle）。另外，美國

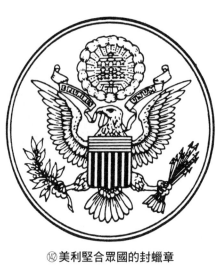

⑭ 美利堅合眾國的封蠟章

的國徽起源於1782年聯邦議會核准的封蠟章（圖⑭），封蠟章上鷹持有的箭數與圖㊾的鷹不同，其他細節也隨年代而有所差異。

● **俄羅斯帝國之鷹**（Imperial Eagle of Russia）

與神聖羅馬帝國、奧地利帝國一樣因雙頭鷹而聞名的另一個實例，就是俄羅斯帝國的紋章（圖㊻、⑭）。一般認為這些紋章的雙頭鷹是來自拜占庭之鷹（圖⑭），如同前述奧地利的雙頭鷹是來自神聖羅馬帝國的紋章，至於俄羅斯帝國的雙頭鷹則與神聖羅馬帝國無關，而是直接採納拜占庭的雙頭鷹。

伊凡・瓦西洛維奇大公（Ivan Basilovitz of Moscow）於1497年留下的封蠟章圖形，被認為是最早出現在俄羅斯的雙頭鷹，據說是因為大公在1472年，娶了拜占庭末代皇帝君士坦丁十一世（Constantine XI，1448～1453年在位）的姪女──托馬斯・帕里奧洛格斯（Thomas Palaeologus）的女兒索菲婭，才會將索菲婭娘家的雙頭鷹放到自己的封蠟章上。

紋章以鷹為寓意物的著名家系，還有義大利的岡薩加家（Gonzaga──可追溯至十三世紀

208

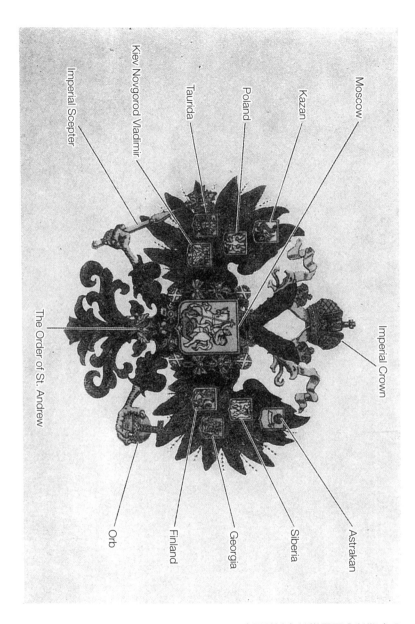

Moscow

Kazan

Poland

Taurida

Kiev Novgorod Vladimir

Imperial Scepter

Imperial Crown

The Order of St. Andrew

Astrakan

Siberia

Georgia

Finland

Orb

俄羅斯帝國的紋章（圖解說明）⑭

的北義大利名門望族）、波希米亞貴族科羅雷多—瓦爾西家（Colloredo-Walsee）、奧地利貴族克

芬胡勒—梅奇家（Khevenhüller-Metsch），都市則有法國的尼斯、楓丹白露，德國的紐倫堡（圖

⑭⑤）、美茵河畔法蘭克福、呂北克、奧地利的克雷姆斯（Krems）、維也納，波蘭的布列斯勞

（Breslau）、奧斯威辛（Auschwitz）、格涅茲諾（Gniezno），以及義大利的巴勒摩（Palermo）、特

倫托（Trento）等，歐洲大陸的實例多到數不清，而且背後都有饒富趣味的故事，下次有機會的

話再來詳細介紹。

　　前面概略介紹了寓意物中具代表性的獅與鷹，其他的寓意物圖形本身同樣有畫得隨便的一

面，但撇開特殊的寓意物（例如總共只有一、兩個實例）不談，這些寓意物都有規定的圖形樣式

或規則，而不同的國家也有不同的趨勢或方式，並不是全都可以隨意繪製。無論熊還是鹿其姿勢

都有規定，英國常見的野豬（Boar，或指公豬——圖⑭⑥）頭部還分成英格蘭式與蘇格蘭式兩種

樣式（圖⑭⑦），城堡與船也是一樣。雖然因為篇幅的關係無法粗略介紹所有的寓意物，不過重要

的寓意物會在下一章以後的實例中提及。順帶一提，圖⑭⑧展示的是三大寓意物之一的鳶尾花其

中一部分的變體，連鳶尾花這種圖形單純的寓意物都有這麼多種樣式，而且每個樣式都有自己的

名稱並分門別類，相信各位看過之後應該就會明白西方的紋章圖形有多麼複雜。

A

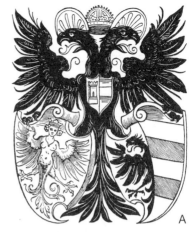

A

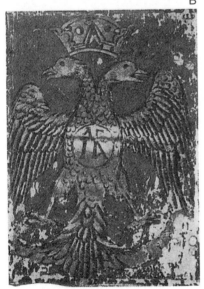

B

B

⑭—A）紐倫堡市的紋章
　　B）將該市的紋章拆開配置於正
　　　反兩面的硬幣，1694 年發行

⑭—A）描繪拜占庭皇帝約翰尼斯·坎塔庫澤努斯（Johannes Cantacuzene，
　　　1347 ～ 1355 年在位）於 1351 年召開的宗教會議之古畫，注意看人
　　　物腳下的老鷹
　　B）保存在十五～十六世紀西奈古文獻中的拜占庭帝國之鷹

⑭高登家族（Gordon）因寓意物為野豬（Boar）的頭部而聞名。
著名的高登琴酒便是以高登家紋章中的野豬頭作為商標

⑭—A）遭到切斷的野豬頭（Boar's head coup鐸，英格蘭式）
B）遭到切斷的無頸野豬頭（Boar's head coup鐸 close，蘇格蘭式）

⑭以鳶尾花為寓意物的紋章

（引用自 B. Koerner: *Handbuch der Heraldskunst*, 1920）

le Prince.

Frankreich. Herzog von Herzog von Fouant. v. Rotiß. von
(Bourbon). Alençon. Güsienne. Broitzen.

Bourlon. Bistum Meißen.

Sulzbach. Grünfar. Kämmerer FRANKR Aleman. Welser.
von Dalberg. RICH.

Függer. Pasche. Ebeling. Edeling. Wyszogota. Osterroth.

185.

von Langeln. STVD ENGA ST Dohburg. Abtei Hersfeld von Eberstein. Strohmeh. Erckel.

Nr 552. Loocnis. RACIST ain. KLOT an. von Venningen. von Mekenheim.

Salis. von Holbach. Heiligenreitt. von Laicheim. Hillerdist. von Böttager. Summeret.

第 *8* 章 區別化

上一章為止的盾面分割、常用圖形、寓意物這幾章，算是紋章學的基礎篇，至於本章的區別化與下一章的集合則算是文法篇或應用篇。如同前述，區別化是避免與既有紋章重複的方法，不過這裡說的「避免重複」並非創造與既有紋章全然不同的新紋章，而是保留既有的圖形並「利用某種方法創造差異」。另外，下一章要介紹的集合是因聯姻、繼承等緣故組合數種紋章，最後產生不同於既有紋章的紋章，但是這種情況不稱為區別化。因此，區別化可說是基於「就算是親子也不得使用同一種紋章」之原則，「既可表示屬於同一個家系，又能明示親子、兄弟、本家或分支等差異」的方法。此外，以日本的戰國時代來說，隸屬於織田陣營的群雄會在織田家的紋章上添加某個圖形來表示同盟關係，這種做法同樣算是區別化，而西洋紋章亦有許多這樣的實例。

不過，就像人類是先有語言與句子才有文法，紋章也是先有區別化才有區別化的規則。因

此，區別化的方法不僅因時代、因國家而異，有時即便是同個時代的同個地區仍會採取全然不同的方法，故不存在可稱為確定版的區別化方法。硬要說的話，蘇格蘭是有確立大致的規則，但英格蘭除了王室的紋章外並無統一的規則，而是同時存在各種系統。至於歐洲大陸的紋章——尤其是德國的紋章，各伯爵領地或教區都有不同的系統，極端來說就連各個家系的系統都不一樣。

區別化之所以並未建立普遍的規則，可以想到的原因有很多。首先，如果利用特定系統有條不紊地更改與處理按幾何級數增加的子子孫孫的紋章，乍看之下會覺得很簡單，不過就連後述英格蘭的利用後裔記號（Cadency mark）之方法等看起來相當合理的系統，到了第四代以後從紋章識別性的角度來看就失去作用了。此外，名門家系的盛衰榮枯意外的短暫，以英格蘭來說，就連貴族都鮮少有歷史長達千年且目前仍然存在的直系家系。舉例來說，1215 年約翰王被迫同意的大憲章（Magna Carta）規定，要由 25 名貴族組成委員會（Twenty-five Barons）監督君主有無遵守憲章，然而在現今的英國貴族當中卻完全看不到這些貴族的直系家系，由此即可略見一斑。這亦是紋章的繼承未有一套統一的區別化系統的原因之一，也因此在英格蘭只有王室紋章的區別化可算是略有組織的系統。

反觀蘇格蘭有氏族（Clan）這一獨特的族長系統，以族長為中心的關係非常強韌，此外還有一項特徵是以族長為中心的大家族及主從關係能維持長久，再加上當地保留著英格蘭很早就禁止

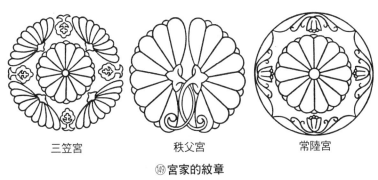

| 三笠宮 | 秩父宮 | 常陸宮 |

⑭宮家的紋章

| 天皇旗 | 攝政旗 | 皇太子旗 |

⑮**日本皇室旗幟的區別化**

的轉封（Sub-infeudation──將自己受封的部分領地再度分封給部下）制度，因此這個以族長為中心的團體不只同族相當團結，就連主從關係也堅如磐石。一如在蘇格蘭說到

阿蓋爾郡（Argyllshire）就會想到坎貝爾家（Campbell），說到因弗內斯郡（Inverness-shire）就會想到麥唐諾家（Macdonald），說到亞伯丁郡（Aberdeenshire）就會想到高登家（Gordon），以族長為中心的氏族名稱之

所以與地區名稱密不可分且廣為人知就是這個緣故。因此，蘇格蘭的特徵就是新家系的紋章比其他國家少，與族長有關的區別化紋章反而比較多，而且區別化的方法可以說不像其他國家那般多樣繁雜，都是使用已久的傳統方法。

看完上述的說明後，各位或許會覺得區別化非常難懂，其實原理相當簡單。以日本的紋章來說，天皇家使用十六瓣的菊花紋章，各宮家則使用花瓣數不同的菊花紋章（圖⑭），此外皇太子旗是在天皇旗上添加白色方框（圖⑮），這些都可說是區別化的好例子。不過，在日本只有一小部分的紋章會進行區別化，反觀西方則廣為實行無一例外，唯一的缺點就是方法不但沒有統一還很繁雜。

光是介紹歷史將近千年的西洋紋章具代表性的區別化方法就足以寫成一本書，故這裡只舉幾個主要的方法：

1　不變更圖形，只變更局部的用色。

2　縮小原有的紋章圖形，添加其他的寓意物。

3　添加Ｔ形帶。

4　添加小方形。

5　添加盾中盾。

6　添加斜帶或橫帶等常用圖形。

7　變更原有的紋章圖形之線形，例如將直線改成向內的圓齒線。

8　添加盾邊。

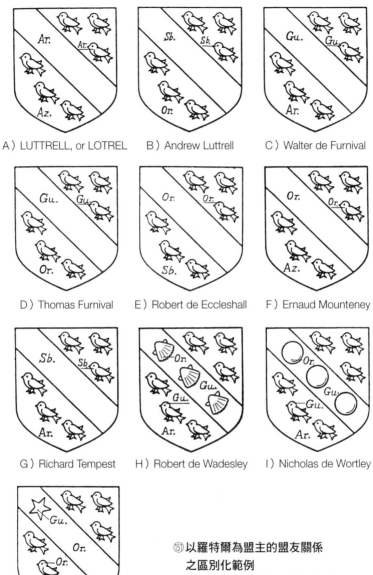

A）LUTTRELL, or LOTREL　　B）Andrew Luttrell　　C）Walter de Furnival

D）Thomas Furnival　　E）Robert de Eccleshall　　F）Ernaud Mounteney

G）Richard Tempest　　H）Robert de Wadesley　　I）Nicholas de Wortley

J）John Mounteney

⑤ 以羅特爾為盟主的盟友關係
之區別化範例
圖中Ar.、Gu.等顏色的縮寫請參考
正文第80頁圖㊹

9　添加特定的記號（後裔記號）。

以上是代表性的區別化方法，接下來就以著名家系的紋章為實例，為大家解說部分的區別化方法是如何進行的。

圖⑮展示的是前面圖❹介紹過的傑佛瑞‧羅特爾（亨利三世時代）的後裔安德魯‧羅特爾（Sir Andrew Luttrell）——愛德華二世時代）的紋章，以及相關的區別化實例，其中傑佛瑞的紋章為「藍底綴上六隻銀色無足燕（martlet）與銀色斜帶」，而安德魯的紋章則變成「金底綴上六隻黑色無足燕與黑色斜帶」。例圖是尊安德魯為盟主的豪族為了沾盟主的光，而將其紋章作各種變化再使用的區別化紋章，C～G展示的是變更色的效果，H～J則是展示在斜帶上添加其他寓意物的效果。雖然例圖省略了羅特爾家族大部分的紋章，不過該家族以及結盟的群雄若各自帶著畫了區別化紋章的盾牌上戰場，光是這樣應該就足以形成壓力威嚇敵人。

圖⑯是在三角形一節介紹過的莫提瑪家族的紋章區別化範例，其中B是添加細斜帶，C是添加斜十字，至於D與E則是變更盾中盾的顏色或添加寓意物來區別化。

圖⑱的上排是道貝尼家（Daubeny——愛德華三世時代）的例子，當時雙內圓齒邊橫帶

（A）與排成橫帶的細菱形（B）被視為同樣的圖形，而區別化是以後者的紋章為基礎，其中

222

⑯莫提瑪家族的區別化範例

C與D是在上方添加寓意物，E
不僅在上方添加寓意物，還變更
細菱形的顏色，至於F則是添加
了細斜帶。圖⑯的下排是內維爾
家（Neville──1300年代）
的例子，B～E是在斜十字的中
央添加寓意物，至於分支的F則
是變更線形來區別化。此紋章所
用的、以B～E的單一寓意物進
行區別化的方法，可說是日後英
格蘭採用的後裔記號之前身（後
述）。

　　利用盾邊區別化的實例非
常多，可以在各階層的紋章上見
到，例如前述的埃爾特姆的約翰

⑱道貝尼家（▲）與內維爾家（▼）的區別化範例

A Elye d'Auberi

B Philip d'Auberi

C Philip d'Auberi

D Raof d'Auberi

E John d'Auberi

F Elye d'Auberi

A Ralf neville

B Edmme neville

C Alex neville

D Alexé neville

E Raiph neville

F Raiuf des neville

224

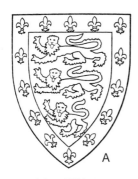

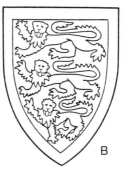

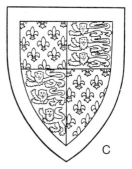

John of Eltham,
Earl of Cornwall
（1315～1336）

Thomas Holland,
Earl of Kent
（1350～1397）

Thomas of Woodstock,
Duke of Gloucester
（1355～1397）

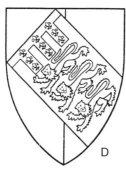

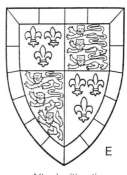

Before legitimation
（私生子時期）

After legitimation
（成為婚生子後）

John Beaufort, Earl of Somerset
（1373～1410）

⑮利用盾邊的區別化範例

A）現任英國王儲

B）安妮長公主

C）安德魯王子

⑮利用T形帶的區別化範例

a）蘭卡斯特伯爵愛德蒙（Edmund, 1st Earl of Lancaster，1296年卒），
為亨利三世的次子、愛德華一世的弟弟

b）岡特的約翰（John of Gaunt, Duke of Lancaster，1399年卒），
為愛德華三世的四子

c）亨利‧博林布魯克（Henry Bolingbroke，1413年卒），日後的亨利四世

d）約克公爵蘭利的愛德蒙（Edmund of Langley, 1st Duke of York，1402年卒），
為愛德華三世的五子

e）約克公爵理查（Richard, 3rd Duke of York，1460年卒），
為蘭利的愛德蒙之孫

f）克拉倫斯公爵喬治（George of York, Duke of Clarence，1478年卒），
為蘭利的愛德蒙曾孫

（圖⑩），以及圖⑭展示的肯特伯爵與格洛斯特公爵等王族的紋章。另外，岡特的約翰*（John of Gaunt, Duke of Lancaster──愛德華三世的四子，1399年卒）與第三任妻子凱瑟琳所生的約翰・博福特（John Beaufort, Earl of Somerset，1373～1410）起初不被承認為合法的婚生子，故使用圖⑭的D代表私生子的紋章，成為合法的婚生子後，才改用添加盾邊的紋章（圖⑭的E）。

除了盾邊外，利用T形帶的區別化也是自古就有的方法，而且不只王族使用，一般的紋章也很常見。圖⑮的a～f全是與王室有關的名人紋章裡的T形帶，其中還有日後登上王位的人物紋章（圖⑮的C），不過當時此人並非王儲。只用T形帶為王族的紋章進行區別化的做法後來建立了系統，圖⑮的A、B、C即是現代英國王室的實例，不過十四～十五世紀也會混用前述利用盾邊的區別化方法。但是只有王太子的紋章例外，如同前述，愛德華一世（1307年卒）是最早使用空白T形帶的人，之後的王太子便固定使用T形帶進行區別化直到現在。不過，從T形帶一節所展示的封蠟章（圖⑪的G）可以發現，愛德華的T形帶有五根垂條，之後王太子的T形帶就規定使用三根垂條的版本。

*──愛德華三世有幾名在英格蘭歷史上留名的子女，例如長子愛德華（黑太子），以及跟黑太子一樣，或者比他更有名的四子岡特的約翰。約翰的第一任妻子是布蘭琪（Blanch 或

家系圖2

從以上的例子就能看出區別化的方法五花八門並未統一，為了有系統地解決這個問題，於是發明出後裔記號（**Cadency**

Blanche——蘭卡斯特公爵亨利的女兒），第三任妻子則是凱瑟琳（Catherine——休・斯溫福德爵士的遺孀），他與布蘭琪生下亨利四世，繼而開創蘭卡斯特王朝，至於他與凱瑟琳所生的兒子則留下與約克王朝聯姻的後代，故後來蘭卡斯特家與約克家引發的玫瑰戰爭等於是岡特的約翰後裔之間的爭鬥。這場戰爭最後因亨利七世與約克的伊莉莎白結婚而落幕，不過都鐸王朝的始祖亨利七世，以及其王后伊莉莎白也都是擁有岡特的約翰血統的人物（請參考**家系圖2、3**）。

家系圖3

此為以愛德華三世的四子岡特的約翰為中心，說明蘭卡斯特與約克兩家關係的家系圖。

▼ 代表玫瑰戰爭是因這兩人而起。

另外，岡特的約翰結了三次婚，不過這裡省略了第二任妻子

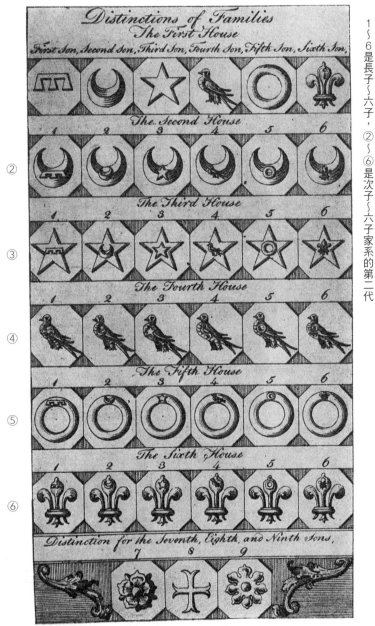

⑮⑦添加代表次子第三子的後裔記號之罕見
實例——傑拉德‧珀塞爾－費茲傑羅
（Gerald Purcell-FitzGerald）的紋章

mark）這個辦法。圖⑮⑥就是其中一例，最上排的 1 是代表長子的
T 形帶，2 是代表次子的月牙，3 是代表三子的星星，4 是代表
四子的無足燕，後兩個是代表五子的圓圈、代表六子的鳶尾花。

這個方法是從都鐸王朝開始變成制度，而最早介紹長子到六子記
號的是博斯威爾於 1572 年出版的《紋章研究》（J. Bossewell,
Workes of Armorie），之後才又增加七子到九子的記號。

在此系統中，圖⑮⑥的第二排到第六排，亦即第一排次子以
後的第二代長子以後的後裔記號還能夠辨別，但換作下一代的紋
章，例如第②排四子所生的次子則是給綴於月牙上的無足燕再加
上月牙，最快到了第四代就會變成難以識別的記號。例圖只展示
後裔記號所以還有辦法分辨，但實際上記號是縮小之後添加在不
干擾原有紋章圖形的位置，因此更難識。事實上筆者也沒看過
添加第四代記號的實例，就連圖⑮⑦展示的第三代記號，也是從多
達三萬種紋章的英國及愛爾蘭（Éire）的紋章圖鑑中找出來的唯一
實例。

好不容易想出來的妙法同樣因為有這樣的缺點而未能普及，頂多只會用到圖⑯第一排的記號，反觀蘇格蘭採用的**盾邊區別法**＊（Brisure 或 Brizure）就是非常有效的方法。盾邊區別法不僅巧妙運用盾邊，還會變更常用圖形的線形，有需要的話也會一併使用後裔記號的第一排來提高區別效果，圖⑯就是其中一例。

如果採用這種方法，盾邊只需變更顏色、變更線形，或者如圖⑯那樣先分割再更改用色，就能輕鬆得到約兩百種不同的版本，此外以圖⑯的例子來說，原始紋章的橫帶改用向內的圓齒線或大鋸齒線等各種線形也能輕易增加區別化版本，假如再添加後裔記號，就能產生總數多達數百甚至更多的紋章。而且還有一個好處是，如同前述盾邊不會破壞原始的紋章圖形，原始圖形只是略微縮小到盾邊圍起的範圍內，仍能保持完整的形狀。圖⑯展示的是在斜十字一節介紹過的名門黑格家紋章其中幾個區別化實例，充分展現了盾邊區別法的優點。

由於篇幅有限，關於法國的區別化方式這裡就省略詳細說明了，請各位參考圖⑫法國波旁王朝的紋章來瞭解其中一部分的做法。

＊
──Brisure 與 Difference 是同義詞，前者為明確表示家系的區別化。

232

⑮⑨利用分割製造不同的盾邊

　　A）縱向二分型盾邊（Bordure parted per pale）
　　B）Y形分割型盾邊（Bordure tierced in pairle）
　　C）縱橫四分型盾邊（Bordure quartered）
　　D）米字形分割型盾邊（Bordure gyronny）
　　E）單排方格形分割型盾邊（Bordure compony）
　　F）雙排方格形分割型盾邊（Bordure counter-compony）

⑯⑩黑格家紋章的區別化實例（包含下一頁）

234

C

D

E

F

35　第8章　區別化

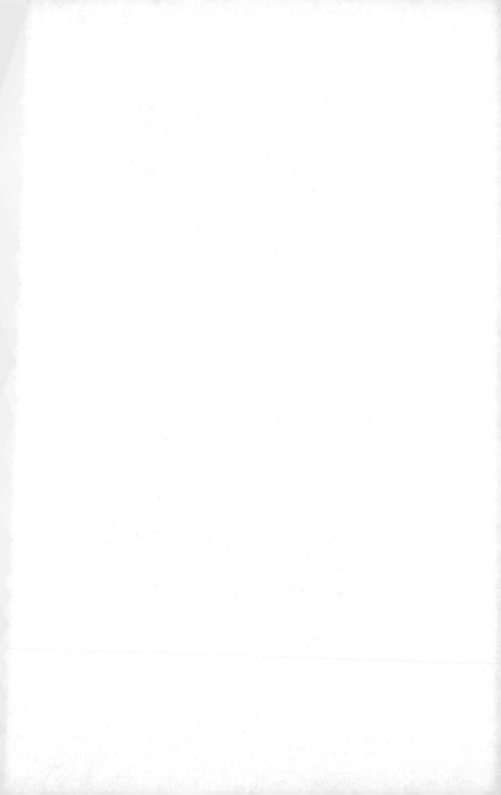

第 *9* 章 ● 集合

早期紋章的第一目的，是為了表示持有此紋章的人物是「某某人」，換言之就是為了「識別個人身分」，一個人不會擁有數個家系的紋章。但是如同前述，紋章也具有代表「榮譽」或誇示「權威」、「權力」等的一面，故之後甚至出現迎娶名門家系的千金時，會將妻子娘家的紋章加進自己的紋章來炫耀裙帶關係的風俗。這個趨勢是當妻子為沒有兄弟的女繼承人（Heiress）時，她有權將娘家的紋章加進丈夫的紋章裡（這種紋章術語稱為 Escucheon of pretence），而且紋章能一直繼承到最後一代。至於國王或領主，若起初擁有 A 領地，之後 B 與 C 土地又與其領地合併時，理所當然會在代表 A 領地的紋章上添加 B 與 C 領地的紋章，此外甚至還有不具統治權卻為了主張「這是我的領土」而添加該領土紋章的情況（這種紋章術語稱為 Arms of pretention）。後者的好例子就是可在 1340 年至 1801 年的英格蘭君主紋章上見到的「法蘭西」，關於這個案

例的詳情之後會再說明。另外還有一種情況是加增徽紋，除了很單純地直接使用獲賜的加增徽紋外，更普遍的做法是將獲賜的加增徽紋與既有的紋章組合在一起。

像上述那樣將數種紋章組合起來，術語稱為**集合**（Marshalling），不過集合是經歷了一番曲折才演變至後述那幾種主要的方法。這裡就先來簡單回顧一下它的演變過程吧。集合通常是指將數種紋章合併在一面盾牌上，不過早期的集合就如同字面上的意思，是將畫著紋章的兩、三面獨立盾牌擺在一起，後來才變成合併在一面盾牌上。例如愛德華一世第二任王后瑪格麗特（1282～1318，法王腓力三世的女兒）的封蠟章，就清楚地展現早期的集合形態（圖⑯）。在此封蠟章中，瑪格麗特穿著畫上三隻獅子（英格蘭君主的紋章）的束腰外衣（tunic），右邊擺放「法蘭西」的紋章，左邊則擺放代表母親瑪麗（Marie of Brabant）——布拉邦公爵亨利三世的女兒）娘家布拉邦的紋章。也就是說，這個封蠟章簡單明瞭地說明了瑪格麗特的身分為英格蘭王后，而父母分別是法蘭西國王與布拉邦公爵的女兒。這種利用個別的盾牌來使用數種紋章的方法，目前也運用在同時展示職位紋章與個人紋章的情況，此外在紐倫堡市的紋章（圖⑭的A）等都市紋章上也看得到，只是實例不算多。

不過早在愛德華一世時代，就已出現不使用個別的盾牌來展示數種紋章的實例。莫亨（John de Mohun）的紋章就是其中一例，莫亨家的紋章原本是「紅底綴上銀色衣袖（Maunch——可拆

238

John de Mohun → Joanne d'Agulon

⑯ 在集合法出現以前，個別配置數種
紋章的愛德華一世王后瑪格麗特
（Margaret, Queen of Edward I）
的封蠟章

⑫—A）將兩個家系的紋章合而為一
的早期方式

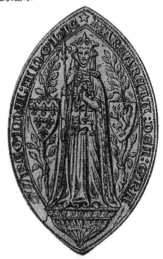

B）推測衣袖（Maunch）可能
源自婦女衣袖的想像圖

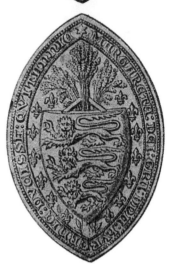

C）具代表性的衣袖樣式

式女服袖子＊）」，跟喬安・達古隆（Joanne d'Agulon）結婚後，莫亨便將喬安娘家達古隆家的鳶尾花紋章加進自己的紋章裡。其加入方式很奇特，如圖⑯的 A 所示，紋章圖形變成了一隻手從衣袖伸出來握住達古隆家的鳶尾花。這種紋章術語稱為構圖紋章（Composed arms），但有個很大的缺點是，只有親朋好友才能理解這個「組合」的意思，故這種方法並未廣為盛行。因為這樣的緣故，之後才會開始採用集合法，也就是將數種紋章放在同一面盾牌上時，任何人都能看出各個紋章的原形之方法，法國是在十二世紀末開始使用，英格蘭則是到了十三世紀末才開始使用。

＊——衣袖在英格蘭與法國是特別受到愛用的寓意物，據說這是以十二世紀初至十四世紀（在英格蘭則是從亨利一世時代開始流行）的女服衣袖轉化而成的圖形（圖⑯的 B）。而且這裡說的衣袖不是直接縫在衣服上，而是與衣服分離，有需要時才掛在手臂上。可佐證這種說法的史實就是當時的習俗，前去觀看馬上長槍比武的貴婦們會取下自己的衣袖拋給欣賞的騎士，藉此激勵、聲援對方，據說後來騎士們也開始給頭盔加上掛衣袖用的鉤子，參加比賽時就將貴婦拋來的衣袖掛在頭盔上。至於以衣袖為寓意物的紋章中，特別有名的實例就是名門黑斯廷斯家族（Hastings）的紋章。

集合大致可分成以下幾種方法：組合兩種紋章的早期方法「半邊並排法」與經過改良的「完整並排法」、組合兩種或三種以上紋章的「縱橫分割組合法」、用於特殊情況的「盾心綴小盾

1 半邊並排法 *(Dimidiation)*

半邊並排法是指不管圖形會變成怎樣，先將要組合的兩種紋章縱向二分，然後像圖⑯那樣將 a 紋章的右半邊與 b 紋章的左半邊合併成一個紋章。

半邊並排法據說是在 1270 年代傳入英格蘭，歐洲大陸則比前者早一百年使用這種方法，最古老的實例之一就是埃諾伯爵博杜安五世（Baudouin V, Comte Hainaut，1194 年卒）之弟紀堯姆（Guillaume 或 William）的紋章（圖⑯的 A）。此紋章在 1190 年留下使用紀錄，其中右半邊為切成一半的「舊法蘭西」，左半邊則是代表埃諾的「銀黑交錯的山形偶數分割型紋章」，同樣也是切成一半。雖然紋章的左半邊看起來像細斜帶，不過原本應該是山形偶數分割型紋章才對，由於這與後述完整並排法的發明有非常重要的關係，希望各位先記起來。

至於英格蘭的古老實例，著名的有前述愛德華一世的第二任王后瑪格麗特（Margaret of France，1318 年卒）的「右半邊為英格蘭，左半邊為舊法蘭西」的紋章（圖⑯的 B），現存於西敏主教座堂內該王后的墓碑上。另一個著名的古老實例是康瓦爾伯爵愛德蒙（Edmond Plantagenet, Earl of Cornwall，1308 年卒）的紋章，他也是利用半邊並排法將妻子的紋章加進

法」等。

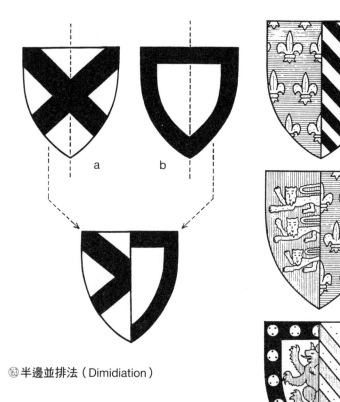

⑯半邊並排法（Dimidiation）

⑯半邊並排法的古老實例

 A）威廉‧埃諾（William Hainaut）

 B）愛德華一世王后瑪格麗特
 （Margaret of France, 2nd Queen of Edward I）

 C）康瓦爾伯爵愛德蒙‧金雀花
 （Edmond Plantagenet, Earl of Cornwall）

 D）愛爾蘭的古老城鎮約爾（Youghal）

自己的紋章裡（圖⑯的C）。愛德蒙是在盾邊一節介紹過的約翰王次子——康瓦爾伯爵理查的次子，因兄長亨利遭到殺害而繼承康瓦爾伯爵的頭銜，並繼承圖⑩的G所展示的紋章。圖⑯的C展示的是愛德蒙與瑪格麗特結婚後所用的紋章，瑪格麗特是在山形帶一節提到的名門克萊爾家的理查（Richard de Clare, Earl of Gloucester and Hereford）之女，故將該家族的山形帶紋章切成一半加到左半邊。

以上的例子都是因為結婚而使用半邊並排法的紋章，不過城市的紋章也有相當古老的實例。

愛爾蘭著名的古老城鎮約爾（Youghal）的紋章就是其中一例（圖⑯的D），該紋章是由克萊爾家與費茲傑羅家的紋章組合而成。最早將菸草帶進英國的華特・雷利爵士（Sir Walter Ralegh, 1552?~1618），曾在1500年代末期擔任約爾市長，但在1200年代後期這裡是莫里斯・費茲傑羅（Maurice FitzGerald）的領地。不過，前述克萊爾家的理查之弟托馬斯（Sir Thomas de Clare），因與托蒙德國王（King Thomond——愛爾蘭名門歐布萊恩〔O'Brien〕家的祖先）有過土地約定而在康諾特（Connaught）得到領地，此外在攻打科克（Cork）時，托馬斯與擁有費茲傑羅家繼承權的朱麗安娜（Juliana FitzGerald）結婚，故也統治費茲傑羅家領下的約爾，於是該城鎮的紋章便以切成一半的克萊爾家及費茲傑羅家兩種紋章合併而成。

另一個有名的實例則是五港同盟（Cinque Ports）的紋章（圖➄）。在英格蘭創建海軍之

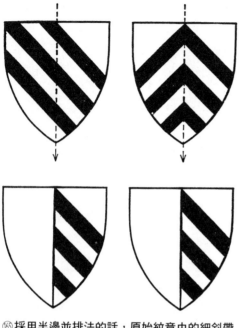

⑯採用半邊並排法的話，原始紋章中的細斜帶
與山形帶就會變成同樣的圖形而無法區分

前，多佛（Dover）、黑斯廷斯（Hastings）、海斯（Hythe）、桑威治（Sandwich）、新羅姆尼（NewRomney）這五個港口在十二世紀因協助國王供應軍艦而享有各種特權，故五港同盟紋章的右半邊為「英格蘭」，左半邊為船體（hulk），象徵五港特別受到國王的庇護，充分展現了這些港口的性質。另外，前英國首相邱吉爾誕辰百年紀念郵票上有五港同盟的紋章，這是因為邱吉爾曾擔任五港總督（The Lord Warden），圖⑰左邊那張郵票裡的旗子就是直接以五港總督的紋章設計而成。目前五港總督只是榮譽職，並無特殊的權力或福利。

話說回來相信已有讀者注意到，利用半邊並排法組合紋章的話圖形會有問題。剛才介紹紀堯姆的紋章時筆者就曾提醒過各位，其實康瓦爾伯爵愛德蒙的紋章以及約爾的紋章也一樣，原本採用山形帶的紋章在使用半邊並排法後會變成細斜帶這種截然不

244

同的圖形。圖⑯為前後對照圖，相信各位可以清楚看出原本採用山形帶或細斜帶的紋章，在使

用半邊並排法後全變成細斜帶而無法區分。無法區分倒還不打緊，假如是把右邊有小方形等圖形

的紋章切成一半擺在左半，甚至會完全看不出來原本的紋章是什麼樣子。可能有些人會覺得只

要把這種紋章擺在右半邊就好，但撇開女王之類的例外不談，按規定紋章的右邊是擺丈夫的紋

章，左邊則擺妻子的紋章，不得為了便於識別圖形而擅自變更擺放位置。因此除了特殊情況外，

半邊並排法並未廣為流行，而後就出現完整並排法來取代衰退的前者。

2 完整並排法 (*Impalement*)

完整並排法的正確名稱為 Simple impalement，但也可以簡稱為 Impalement，故本書採用後

者的名稱。前述的半邊並排法又稱為 Impalement by dimidiation，至於完整並排法的原意則是指

「不切成一半直接合併」，如圖⑯所示，這個方法是先將原始紋章變成可納入盾面右半邊或左半

邊的形狀再合併起來。不過實際上也有不維持原形的例子，尤其是盾邊或內緣細帶，有些紋章會

維持原形，有些則採跟前述半邊並排法一樣的做法，關於這個部分稍後會介紹實例。不過即便有

這個差異，完整並排法仍是比半邊並排法還要進步的集合手法，幾乎不太可能看不出合併在盾牌

上的原始紋章圖形是什麼樣子。

英格蘭是從十四世紀中葉開始明顯出現使用完整並排法的集合紋章，王室以及與王室有關的家系紋章都有許多實例。眾所周知，愛德華三世的三子克拉倫斯公爵萊昂內爾（Lionel, Duke of Clarence and Earl of Ulster，1338～1368——請參考**家系圖2**），其第一任妻子是伊莉莎白‧德‧柏格（Elizabeth de Burgh，1338～1368年卒），如圖⑯的A所示，由於夫人是阿爾斯特伯爵的繼承人，嫁給克拉倫斯公爵後她所使用的紋章即是將娘家阿爾斯特伯爵的紋章完整並排在丈夫的紋章左邊。在副常用圖形的三角形一節中提到的邊疆伯爵愛德蒙之妻菲莉帕，就是萊昂內爾與伊莉莎白的女兒，母女兩代都沒有兄弟，因此左半邊的阿爾斯特伯爵紋章後來就經由莫提瑪家，繼承到愛德華四世即位前所用的紋章上（請參考**家系圖1**）。

圖⑯的B是著名的「肯特的美麗少女（Fair Maid of Kent）」、愛德華一世的孫女瓊安之孫肯特伯爵愛德蒙（Edmund, Earl of Kent，1408年卒），與第二任妻子米蘭公爵維斯康蒂之女露西亞（Lucia, daughter of Visconti, Duke of Milan）的集合紋章，雖然此紋章使用完整並排法，但肯特伯爵紋章的盾邊卻切成一半。左半邊的寓意物「吞噬小孩的蛇（圖⑯的A）」，因作為米蘭公爵的紋章而非常出名，如今也能在米蘭市的古老建築等地方見到這條蛇，不過紋章的由來眾說紛紜。據傳十字軍東征時代，有位名叫奧托的米蘭伯爵（Otto, Count of Milan）於耶路撒冷城下單

246

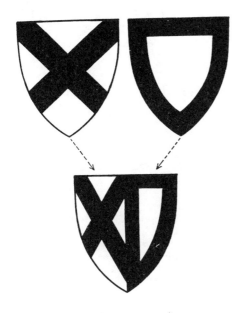

⑯完整並排法（Impalement）

⑯使用完整並排法的集合紋章
　A）克拉倫斯公爵夫人伊莉莎白（Elizabeth
　　　de Burgh, Duchess of Clarence）的紋章
　B）露西（或露西亞）‧霍蘭（Lucy, or Lucia
　　　Holland）的紋章
　C）埃克塞特公爵約翰‧霍蘭（John
　　　Holland, Duke of Exeter）的紋章
　D）卡莫伊斯男爵托馬斯（Thomas, Lord
　　　Camoys）的紋章

⑯―A）現存於米蘭市建築物上
　　的米蘭公爵紋章

B）在奧地利女大公瑪麗亞・特
　　蕾莎統治的時代下發行的米
　　蘭貨幣

C）愛快羅密歐（Alfa Romeo）的商標
　　該公司位在米蘭，使用的商標是由右
　　半邊的米蘭市紋章，與左半邊的米蘭
　　公爵紋章組合而成

挑擊敗撒拉森城主，而當時這名城主的頭盔就是以「吞噬孩子的戴冠蛇」作為裝飾，所以才選用這條蛇作為紋章的寓意物。但是目前並不清楚米蘭伯爵奧托這號人物是哪個年代的人物，亦無法確定這則傳說的真偽。

如同前面兩個例子，完整並排法並非只用在迎娶具有繼承權的女性時，或是單純因為結婚而要納入妻子的紋章時，這個方法亦可用於其他目的，圖⑯的C約翰，約翰·霍蘭（John Holland, Duke of Exeter，1400年卒）是前述肯特伯爵愛德蒙的叔叔，至於右半邊的紋章則是同母異父兄弟理查二世特別准許他使用的。據說理查二世是唯一一位使用完整並排型紋章的英格蘭君主，其紋章就如圖②所示，右半邊擺著據說是宣信者愛德華的標誌，關於這個部分之後會再說明。此外他也會准許得寵的貴族使用自己所採用的宣信者愛德華的標誌，理查二世是唯一一位使用完整並排型紋章的英格蘭君主，其紋章就如圖②所示，右半邊擺著據說是宣信者愛德華的標誌，關於這個部分之後會再說明。總之約翰·霍蘭就是獲准使用該標誌的其中一人，但他並非直接使用，而是使用經過區別化加上T形帶的版本。另外，左半邊的紋章是經過區別化的肯特伯爵霍蘭的紋章，盾邊加上了鳶尾花。雖然這個銀底綴上金色鳶尾花的盾邊違反了上色規則，不過他的次子繼承埃克塞特公爵的頭銜時就把這個盾邊改成「藍底綴上金色鳶尾花」。此外，這個紋章的盾邊跟前述露西亞·霍蘭的紋章不同，並未切成一半，而是以完整的狀態進行合併。

以上三例是與英格蘭王室有關的人物紋章，不過完整並排型的紋章並非只有王室一族使用。

圖⑯的D托馬斯‧卡莫伊斯男爵（Lord Thomas Comoys, or Camoyes）的紋章就是其中一個實例，這個紋章登記於1401年，以完整並排法將妻子伊莉莎白（Elizabeth Mortimer）的娘家莫提瑪家的紋章擺在左半邊。

3 縱橫分割組合法（Quartering）

縱橫分割組合法是利用縱向分割與橫向分割將盾面分成四個部分後再組合紋章，不過之前在大方形一節也說過，無論分割成六區、八區、十六區，或是極端一點的六十區、一百區、兩百區都稱為Quartering（圖⑯）。此外，經由縱橫分割組合法產生的紋章，分割數大於四的全都是加上數量來稱呼，例如分成八個部分的就稱為「縱橫八分型（Quarterly eight）紋章」。

一般人往往以為縱橫分割組合法的發明，是為了方便組合四種不同的紋章，其實縱橫分割組合法最早是用來組合兩種不同的紋章。之前在「縱橫分割」一節就曾提到，縱橫分割型紋章並不是為了組合數種紋章才想出來的做法，原本是要避免與其他紋章重疊，才利用縱橫分割製造顏色不同的圖形。像金色配紅色、銀色配黑色的縱橫分割型紋章並非集合紋章，該紋章本身就是原始紋章（例如霍亨索倫家的紋章）。後來因為流行起將數種紋章放進同一面盾牌的做法，這種以雙色交錯上色的縱橫分割型紋章才被拿來應用，改成將兩種紋章交互排列在盾牌上。最古

⑯一面盾牌上擺放135個紋章的福克斯－皮特家（Fox-Pitt）紋章
這種紋章術語稱為Quarterly 135（縱橫135分型）

⑦—A）愛德華一世第一任王后艾莉諾
　　（Eleanor of Castile）的封蠟章
B）愛德華二世王后伊莎貝爾
　　（Isabelle of France）的紋章
C）西蒙・德・蒙塔古（Sir Simon
　　de Montagu）的紋章
D）亨利七世王后伊莉莎白（Queen
　　Elizabeth of York）的紋章

老的實例之一，就是如今仍作為西班牙國徽（請參考圖㊳、㊴、⑦）的卡斯提爾—雷昂的紋章。此紋章可在既是卡斯提爾國王又繼承雷昂王國的斐迪南三世（Ferdinand III, King of Castile and León，1199～1252）第二任王后胡安娜（Juana，又稱為Joanna de Ponthieu）的封蠟章上見到，此外也能在斐迪南與胡安娜的女兒、日後成為英格蘭國王愛德華一世第一任王后的艾莉諾（Eleanor of Castile，1290年卒）的封蠟章上看到（圖⑦的A）。不消說這個紋章是暗語紋章，其中「城堡」代表卡斯提爾，「獅子」則代表雷昂。

252

利用縱橫分割組合法合併數種紋章的做法，不久就出現合併兩種以上的紋章之實例，其中

一例是愛德華二世王后伊莎貝爾（Isabelle of France，1292～1358——法王腓力四世的女

兒）的紋章（圖⑰的B）。這是英格蘭王室第一個使用縱橫分割組合法的集合紋章，其中第一區

的獅子代表英格蘭，第二區的鳶尾花代表法國，兩者應該都不需要多作說明，至於第三區的網狀

寓意物為「鎖鏈」，是著名的納瓦拉君主（King of Navarre）紋章。這個紋章與第四區的「兩側有

細條的斜帶」＊紋章都是來自伊莎貝爾的母親瓊（Jeanne de Navarre）的紋章，因為瓊擁有納瓦拉

的繼承權，後來嫁給法蘭西王儲腓力（日後的法王腓力四世），第四區即是當時受納瓦拉統治的

香檳省（Champagne）紋章。

＊——正確來說術語稱為「bend coticed potent counter-potent」（兩側有細條的斜帶，細條由兩
條方向相對的T形齒線構成）。

以上兩例都是從國外帶進英格蘭的縱橫分割型集合紋章，至於西蒙·德·蒙塔古爵士（Sir

Simon de Montagu）的紋章（圖⑰的C），則被視為英格蘭最古老的縱橫分割型集合紋章之一。

根據紀錄，這是西蒙在1298年的福爾柯克之役（The Battle of Falkirk——英格蘭軍擊敗華萊

士〔William Wallace〕率領的蘇格蘭軍的著名戰役）中使用的紋章，雖然是由兩種不同的紋章構

成的集合紋章，但性質與前述兩例有點不同。蒙塔古家的紋章原本是第一區及第四區的「排成橫帶的細菱形」，而「Montagu」意同「尖山（Mont aigu）」，故此紋章被視為以細菱形來表現家名的暗喻紋章。不過，第二區與第三區的獅鷲（Griffin）*紋章由來就不清楚了，亦有紀錄顯示西蒙本身曾在兩年後的1300年使用這個只有獅鷲的紋章，故推測在使用細菱形紋章之前，蒙塔古家的紋章可能是以獅鷲為寓意物。

*——西洋紋章經常以幻想的動物作為寓意物、頂飾或扶盾物，獅鷲也是其中之一，這是一種上半身為百禽之王鷲鷹、下半身為百獸之王獅子的混血怪獸。

使用縱橫分割組合法的紋章實例先介紹到這裡，接下來簡單說明一下採用此集合法時紋章的排列順序與其他重點吧。將盾面分成幾個部分，再把各紋章配置在各個部分（區）時，哪個位置要擺什麼紋章是有大略的規則，並不是隨便放都行。如果分割成四區順序就是一到四，如果分割成十區順序就是一到十，事先掌握這個順序亦是瞭解紋章的結構或性質的重要關鍵。雖說有大略的規則，但這是以全歐洲的紋章來說，實際上各個國家都有些微差異，而且當中有像英格蘭這樣相當嚴格遵守規則的國家，也有地區不是如此。

圖⑰是英格蘭式的縱橫分割組合法紋章配置順序，如果是集合兩種至六種不同的紋章就按

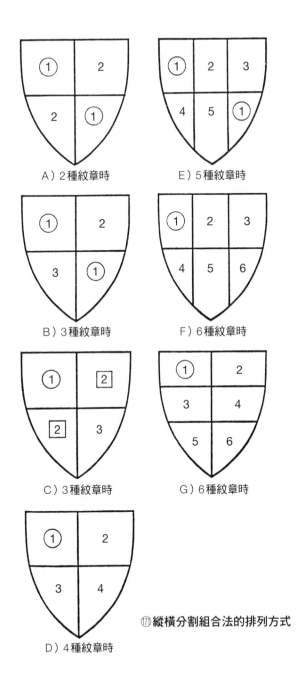

A）2種紋章時

E）5種紋章時

B）3種紋章時

F）6種紋章時

C）3種紋章時

G）6種紋章時

D）4種紋章時

⑰縱橫分割組合法的排列方式

照例圖的順序，若是七種以上只要應用這個順序就好。兩種紋章的情況已有實例示範，相信各位都能夠理解，若是三種紋章，原則上居於最優位的紋章①會重複擺在第一區及第四區這兩個位置，前任英國女王的紋章就是典型的例子。不過也有如C那樣將第二順位的紋章擺在第二區與第三區這兩個位置，只是這種例子十分少見。四種紋章的情況也已有實例示範，至於五種紋章則是將①重複擺在quarterly six──即縱橫六分型的第一區及第六區，然後像E那樣配置第二順位以後的紋章。若是六種紋章則有F與G兩種排列方式。

從以上的圖解就能看出，縱橫分割只會分割出偶數個部分，若要配置奇數種紋章，縱橫分割的分割數就要比紋章數量多一個，然後將①重複擺放在第一區與最後一區。這種配置方式稱為「英格蘭式」，至於歐洲大陸的紋章，集合奇數種紋章時通常採用縱橫加帶弧度的山形分割（圖⑥），請參考第101頁）之方式，前述哥倫布的紋章（圖⑯）與西班牙國徽（圖❸、❹、❼）等都是具代表性的實例。

縱橫分割組合法的規則就如上所述，標準的實例非常容易理解，但現實中例外卻相當多，無法全套用上述的規則。此外就算瞭解組合方式的規則，要闡明「為什麼會加上這個紋章」也不容易。因此，以下就從本書已舉出的幾個紋章實例中，挑出有名的集合紋章概略說明組合方式。

圖⑰的D是亨利七世王后約克的伊莉莎白（Queen Elizabeth of York，1465～1503）的

紋章。如同前述，蘭卡斯特家與約克家引發的玫瑰戰爭，最後因都鐸家的亨利七世與約克家的伊

莉莎白結婚（1485年訂婚，翌年1486年結婚）而達成和解，而伊莉莎白的紋章即充分說

明了父親為約克家愛德華四世的她所擁有的家世背景。

此紋章的右半邊是丈夫英格蘭國王亨利七世的紋章，左半邊是伊莉莎白的紋章，而右半邊的

縱橫分割型紋章與左半邊的縱橫分割型紋章完整並排，故乍看像是分成八區的紋章，但此紋章不

稱為「縱橫八分型」。簡單來說，此紋章是由英格蘭國王的縱橫四分型紋章，與同樣是縱橫四分

型的伊莉莎白紋章完整並排而成。而擺在伊莉莎白紋章第一區的「英格蘭君主」紋章代表她的父

親愛德華四世，第二區、第三區及第四區則是前面介紹過的邊疆伯爵紋章。為什麼這裡會放上邊

疆伯爵的紋章呢？請各位回想一下常用圖形「三角形」一節的說明，莫提瑪家的紋章曾是愛德華

四即位前的邊疆伯爵時期所用的紋章（圖98的D），現在大家都明白原因了吧。從**家系圖1**與**3**

可知，柏格家的伊莉莎白（Elizabeth de Burgh）繼承了阿爾斯特伯爵的「十字」紋章，後來她的

女兒菲莉帕又將此紋章帶到莫提瑪家，與該家族的紋章合併後變成邊疆伯爵家的新紋章（圖98的

B），該伯爵家的男系絕嗣後便經由女繼承人安妮繼承到約克家，這就成了愛德華四世即位前所

用的紋章，之後他的女兒伊莉莎白繼承此紋章，於是就變成圖170展示的紋章了。至於右半邊英格

蘭君主的縱橫分割型紋章是亨利四世於1406年修改的版本，而英格蘭君主的紋章是在愛德華

三世時代的1340年左右首次使用縱橫分割組合法（請參考第12章——英國王室的紋章史）。

如同前述，縱橫分割型的紋章可一直分割下去，當中甚至有紋章分割成超過三百個部分，撇開這種誇張的例子不談，集合二十七種紋章的奧地利女大公瑪麗亞・特蕾莎的紋章，是歐洲大陸的縱橫分割型紋章中最有名也最容易理解的一個實例。瑪麗亞・特蕾莎（Maria Theresia，1717～1780）是查理六世的女兒，嫁給了日後成為法蘭茲一世的法蘭茲・史蒂芬（Franz Stephen, Duke of Lorraine 或 Herzog Lothringen——洛林公爵），而查理六世生前頒布的國事詔書（Pragmatische Sanktion）使她成為首位奧地利女大公，此外她還兼任匈牙利與波希米亞的君主，圖⓸的紋章就是由包括丈夫法蘭茲的統治領域在內，當時她所統治或擁有統治權的領地紋章組合而成。如解說圖⑰所示，這個紋章先將盾面分成 I～IV 這四個大區（Grand quarter），接著再將第 I、第 III、第 IV 大區各分割成六區，而第 II 大區則分割成四區，然後在盾牌中央擺放盾中盾 E，各大區中央也分別擺放盾中盾 e.1～e.4。有關利用盾中盾的集合方法會在下一節說明，至於各區及盾中盾的紋章則如圖⑰的解說。光是解說這些紋章就要花上幾十頁的篇幅，故這裡就省略不談了（請參考圖⑰的解說），不過集合在這個紋章裡的全是著名的紋章，其中三分之二本書都已做過介紹，建議各位不妨回顧一下前面的內容。

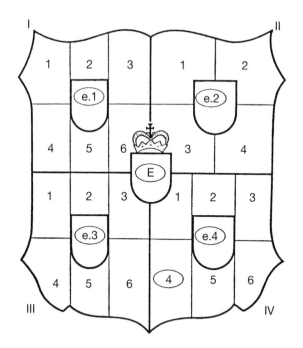

⑫瑪麗亞・特蕾莎的紋章解說圖

第 I 大區
　　1）波希米亞（Bohemia）
　　2）達爾馬提亞（Dalmatia）
　　3）克羅埃西亞（Croatia）
　　4）埃斯克拉沃尼亞
　　　　（Esclavonia，日後變成波士
　　　　尼亞〔Bosnia〕）
　　5）耶路撒冷（Jerusalem）
　　6）印度（India）
　　e.1）匈牙利（Hungary-ancient
　　　　and Hungary-modern）

第 II 大區
　　1）卡斯提爾（Castile）
　　2）雷昂（León）
　　3）亞拉岡（Aragon）
　　4）西西里（Sicily）
　　e.2）孛艮第（Burgundy-
　　　　ancient）

第 III 大區
　　1）布拉邦（Brabant）
　　2）米蘭（Milan）
　　3）史泰利亞（Styria）
　　4）卡林西亞（Carinthia）
　　5）卡尼奧拉（Carniola）
　　6）外西凡尼亞（Transylvania）
　　e.3）洛林（Lorraine）與托斯卡尼
　　　　（Tuscany）

第 IV 大區
　　1）施瓦比亞（Swabia）
　　2）西利西亞（Silesia，圖形為摩拉
　　　　維亞〔Moravia〕的紋章）
　　3）提洛（Tyrol）
　　4）巴爾（Bar）
　　5）朱利耶（Juliers）
　　6）戈爾茲（Görz）
　　e.4）哈布斯堡（Habsburg）

　E　奧地利（Austria）

4 盾心綴小盾法 (*Escucheon en surtout*)

同時使用上一節的縱橫分割組合法與盾中盾的集合法稱為盾心綴小盾法，surtout（綴於中央的小盾）一詞源自意指「置於中央的擺飾」的法語 surtout，顧名思義盾中盾原則上是擺在使用縱橫分割組合法的盾面中央。前述瑪麗亞・特蕾莎紋章裡的 E 與 e.1～e.4 也都算是盾心綴小盾。

如同前述，添加盾中盾是其中一種區別化方法，不過當成小盾使用的盾中盾與前者不同，使用目的也是五花八門。其中具代表性的用法就是將「要合併的數種紋章當中，特別重要或必須強調的代表性紋章」擺在中央，因此瑪麗亞・特蕾莎紋章裡的 E 便選擇代表其最高地位的奧地利女大公紋章作為小盾。另外在英格蘭，跟擁有繼承權的女性結婚時，也會利用這種小盾將妻子娘家的紋章添加到自己的紋章裡（這裡的小盾特別稱為 Escucheon of pretence）。除此之外還可當成常用圖形用來綴上加增的紋章（邱吉爾家的紋章——圖㉕的 A、⑨的 E 以及㊼）。

以下就從歷史久遠的紋章中選出盾心綴小盾法的實例進行介紹，首先來看法國佛蘭德伯爵約翰（Jean, Comte de Flandre）的紋章（圖⑰的 A）。約翰是孛艮第第公爵菲利普（Philippe le Hardi, Duc de Bourgogne，1342～1404）與佛蘭德伯爵路易二世之女瑪格麗特的兒子，在繼承孛艮第公爵的頭銜之前，他都是使用在父親的紋章中央綴上母方佛蘭德紋章的集合紋章，當時這種把母方或祖母娘家的紋章變成盾中盾置入紋章裡的做法在歐洲廣為盛行。與此例相似的實例還

260

⑰**使用盾心綴小盾法的集合紋章實例**

A）佛蘭德伯爵約翰（Jean, Comte de Flandre）
B）約克公爵理查（Richard, Duke of York）
C）列支敦斯登親王國（Fürstentum Liechtenstein）
D）波蘭君主

有英格蘭約克公爵理查（Richard, 3rd Duke of York, 1411～1460──請參考**家系圖2、3**）的紋章（圖⑰的B與⑭）。

約克公爵理查的祖父是愛德華三世的五子──第一代約克公爵愛德蒙（Edmund of Langley），他自己則是愛德華四世及理查三世的父親，由於伯父第二代約克公爵愛德華戰死，父親亦遭到處死，理查便成為第三代約克公爵。雖然兩個兒子先後成為英格蘭國王，他自己卻因戰敗而被處死，一生可謂跌宕起伏。除了祖父愛德蒙傳下來的約克公爵紋章外，理查還使用了另外兩種紋章。其中一種如圖⑰的B所示，大盾為「約克公爵」紋章，即在英格蘭君主紋章上添加綴有紅圓（Torteau）的T形

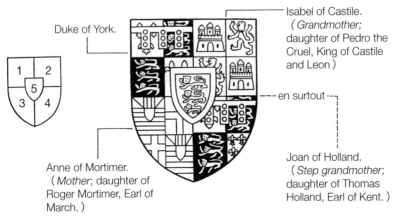

Duke of York.

Isabel of Castile.
（*Grandmother;*
daughter of Pedro the
Cruel, King of Castile
and Leon）

- - - en surtout - - -

Anne of Mortimer.
（*Mother;* daughter of
Roger Mortimer, Earl of
March.）

Joan of Holland.
（*Step grandmother;*
daughter of Thomas
Holland, Earl of Kent.）

Richard Plantagenet, 3rd Duke of York

⑰可在約克公爵理查（Richard Plantagenet, 3rd Duke of York）的紋章上見到的盾心綴小盾實例

帶，至於綴於中央的小盾則為祖父愛德蒙第二

任妻子瓊安的娘家肯特伯爵霍蘭家的紋章。

另一種則是圖⑰的紋章，第一區與第四區

為約克公爵的紋章，第二區為親祖母卡斯提

爾—雷昂國王之女伊莎貝爾娘家的紋章，第

三區為生母羅傑‧莫提瑪之女安妮娘家的紋章，至於綴於中央的小盾則是前述

繼祖母娘家的肯特伯爵家紋章。

這個紋章無論從紋章學的角度，還是從

英格蘭王室的角度來看都非常具象徵性，

光是這個紋章圖形就含有需要用好幾張家系

圖來說明的人脈。雖然本書沒有餘力介紹所

有相關人物，但看得出來理查這號人物能夠

成為兩位英格蘭國王的父親，要歸因於血統

的必然性，或者該說是顯赫的家世。首先如

262

同前述，約克公爵一脈與愛德華三世有血緣關係，身為邊疆伯爵家女繼承人的母親安妮同樣繼承了愛德華三世的血統（**家系圖1**），此外妻子希西莉（Cicely）是岡特的約翰的外孫女，同樣與愛德華三世有血緣關係，若撇開岡特的約翰與第一任妻子布蘭琪所生的亨利四世，以及亨利五世、六世不談的話，理查是英格蘭王室唯一與亨利三世有血緣關係的人物。除此之外，繼祖母瓊安是著名的愛德華一世孫女、以「肯特的美麗少女」聞名的瓊安之孫女，兩人雖然沒有血緣關係，理查卻將瓊安娘家的紋章變成小盾綴於中央，可以說是在誇示自己擁有名門背景。

理查也是著名的玫瑰戰爭中心人物，其立場簡單明瞭地反映在這個紋章上。具備紋章知識的好處就是可輕鬆地透過這種複雜的紋章圖形掌握該名人物的系譜，故紋章又被稱為「畫成圖畫的家系圖」。另外關於約克家與蘭卡斯特家的「玫瑰戰爭」名稱由來，據說是因為兩家對戰時約克家使用的是白玫瑰紋章，蘭卡斯特家則使用紅玫瑰紋章，就連相當具權威性的歷史書籍都看得到這種說法，然而這完全是胡說八道。約克家與蘭卡斯特家確實分別以白玫瑰及紅玫瑰作為徽章（畫在軍旗等旗幟上的標誌），蘭卡斯特家的紅玫瑰歷史也很久遠，但不確定戰爭初期約克家的白玫瑰是否存在。最早將這場戰爭稱為玫瑰戰爭的人是作家華特・司各特爵士（Sir Walter Scott, 1st Baronet），他在1829年推出的《蓋爾斯坦的安（Anne of Geierstein）》中稱這場戰爭為「the wars of the White and Red Roses」。

以上的實例都是個人的紋章，不過歐洲大陸的紋章經常看得到國王或領主在大盾上擺著幾個其統治的領地紋章，再把自己的紋章變成小盾綴於中央的例子。圖⑰的C是小親王國列支敦斯登的紋章，其中第一區是西利西亞（Silesia）的紋章，第二區是在斜帶一節提到的薩克森的紋章，第三區是特羅保公國（Troppau）的紋章，第四區是東菲士蘭與里特堡（Ostfriesland, Rietberg）的紋章，而最下面帶弧度的山形部分（Enté en point）是耶根多夫公國（Jägerndorf）的紋章，綴於中央的小盾則是列支敦斯登親王的紋章。這個紋章自1719年列支敦斯登成立並作為神聖羅馬帝國的封土後就一直使用至今，但並不代表該親王國現在仍統治集合在紋章裡的所有領土。

另一個同樣的例子是波蘭君主的紋章，此紋章因波蘭與立陶宛合併（1386年）而在第一區與第四區擺放波蘭的紋章，第二區與第三區則擺放立陶宛的紋章，之後歷代的波蘭君主中有不少人把自己家系的紋章變成小盾綴於中央。圖⑰的D是楊三世（Jan III，1674～1696年在位）時代的紋章，綴於中央以圓盾為寓意物的紋章是楊三世出身的索別斯基家（Sobieski）紋章。

複雜的實例則有丹麥君主的紋章（圖❹、⑰）。這個紋章在1972年經過簡化，而紋章本身則起源自克努特六世（Knud VI，1182～1202年在位）的封蠟章，圖⑰的B展示的是推估於1190年留下的封蠟章。丹麥君主的紋章會隨著時代添加其統治領域的紋章而不斷變化，

264

在由畫家克拉納赫繪製原畫、完成於1523年的克里斯汀二世（Christian II——丹麥與挪威國王，1513～1523年在位）木版畫像中可以看到九種紋章（圖⑯）。到了克里斯汀九世的時代（1863～1906年在位）就變成十四種紋章（圖⑰的D），而圖⑰的A則少了冰島的紋章，變成十三種紋章。關於各紋章的由來請參考解說圖的說明，這個紋章的特徵是利用雙重的縱橫分割與小盾來集合十三至十四種紋章，而且大盾並非單純的縱橫四分，是利用丹尼布洛十字（The Cross of Dannebrog——請參考圖⑰的解說）分成四個部分，瑞典君主的紋章（圖❹）也是採用同樣的手法。

另一個例子是使用三面小盾的紋章，這是一種可在德國、奧地利的紋章上見到的樣式。圖❸是拜仁北部施瓦茨堡—松德斯豪森親王國（Schwarzburg-Sondershausen）的華麗紋章，雖然集合了數量逼近丹麥君主紋章的十二個紋章（正確來說是八種紋章），採用的手法卻截然不同。想必多數讀者都是第一次聽到施瓦茨堡—松德斯豪森親王國這個國名，這是可追溯到1100年的著名親王國，與系出同源的施瓦茨堡—魯多爾施塔特（Schwarzburg-Rudolstadt）一同存續到1870年，其祖先固特爾二十一世（Graf Günther XXI）曾在1349年當過短短幾個月的神聖羅馬皇帝，此外1700年以後亦與薩克森選帝侯或普魯士皇帝等人物關係密切。

如圖⑰的解說圖所示，這個紋章雖然看起來像丹麥君主的紋章那樣以十字分成四大部分，

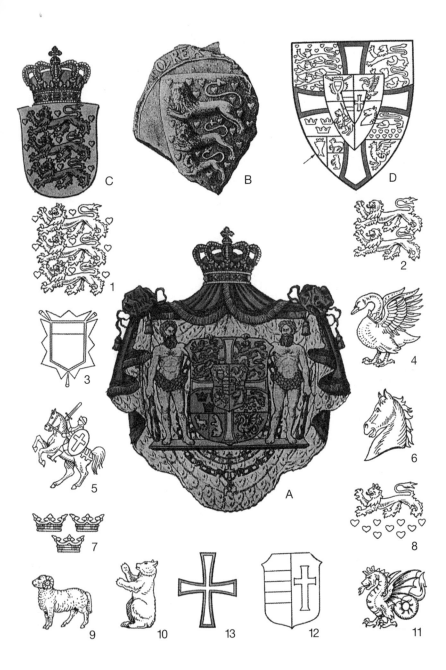

C

B

D

1

2

3

4

5

6

7

8

9

10

13

12

11

A

⑰丹麥君主的紋章（右頁）

　A）使用至1972年的丹麥君主大紋章

　B）據說是克努特六世所用的封蠟章（記錄於1190年）

　C）丹麥王國的小紋章

　D）克里斯汀九世（Christian IX，1863～1906年在位）的紋章

　1）丹麥

　2）南日德蘭（South Jutland）

　3）代表霍爾斯坦（Holstein），添加於克里斯汀一世時代的1460年

　4）代表霍爾斯坦的施托爾曼（Stormarn），與3）在同個時期添加

　5）迪特馬爾申（Ditmarsken，現為德國的郡）的紋章。法雷迪二世（Frederik
　　　II）擊敗該地區的叛徒後，於1559年添加上去

　6）勞恩堡公國（Lauenburg）。挪威於拿破崙戰爭（1807～1814）戰敗後，丹麥
　　　得到的公國之紋章，添加於1819年

　7）瑞典（原本代表斯堪的那維亞）。採用自統治挪威、丹麥、瑞典的瑪格麗特
　　　女王（1353～1412）的封蠟章

　8）哥特蘭（Gotland）。為紀念瓦爾德瑪四世（Valdemar IV）於1361年征服該地
　　　區，而在1449年添加上去

　9）法羅群島（The Faroe Islands，位於大西洋的22座島嶼）。採用自十四？～
　　　十五世紀的封蠟章

　10）格陵蘭。法雷迪三世於1666年添加上去

　11）象徵大主教阿布賽隆（Archbishop Axel Absalon，1128～1201）打敗異教
　　　徒文德人（Wends），添加於1440年

　12）自1448年以來統治丹麥、挪威的歐登堡家族（Oldenburg）的紋章，右半
　　　邊代表歐登堡家族，左半邊代表歐登堡在代爾門霍斯特（Delmenhorst）的
　　　領地

　13）丹尼布洛十字（The Cross of Dannebrog）。首位使用者為埃里克七世（Erik
　　　VII，1382～1459），據說源自於丹麥的丹尼布洛騎士團象徵符號

另外，圖D的箭頭處是冰島的舊紋章，寓意物為戴冠的鱈魚乾（該國唯一的漁
獲），十分奇特。1906年從丹麥國徽上撤除，之後冰島國徽也在1919年修改，
變成以十字為寓意物的紋章

CHRISTIERNVS 2⁹ DEI GRÃ DANIE
SVETIE NORVEGIE Z: REX DVX
SLESVICEN HOLSATIE TORMABIE ET
DITMERSIE COMES BOLDENBORG

⑯以盧卡斯・克拉納赫的原畫製作的克里斯汀二世木版畫像
　上側中央的紋章以及觀察者左邊的紋章皆為鏡像圖形，這是為了讓
　左邊與右邊的紋章圖呈相對狀態

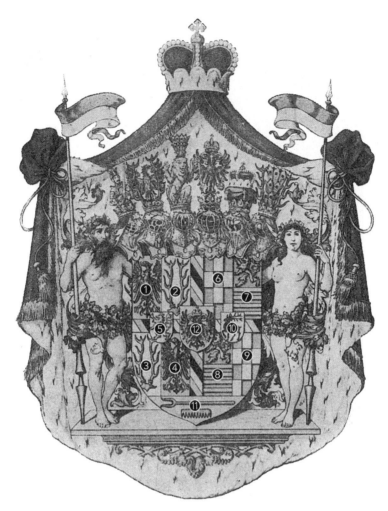

⑰—A）施瓦茨堡－松德斯豪森親王國的紋章（參考㊲）解說圖

　　1、4）阿恩施塔特（Arnstadt）

　　2、3）松德斯豪森領地（Sondershausen）

　　5）施瓦茨堡伯爵領地（Schwarzburg）

　　6、9）霍恩施泰因伯爵領地（Hohenstein）

　　7、8）勞滕貝格伯爵領地（Lautenberg）

　　10）克萊滕貝格領地（Klettenberg）

　　11）洛伊滕貝格領地（Leutenberg）

　　12）普魯士皇帝

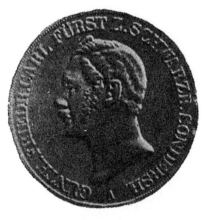

⑰—B）施瓦茨堡－松德斯豪森親王國於1800年代後期發行的硬幣

本章從歷史上的紋章當中挑選出最標準的集合

的標誌。

炫耀權勢，或是作為代表受到皇帝庇護或臣服皇帝

像這個例子一樣，德系紋章很常見到以小盾綴於中央的例子，目的是要

帝等人物的紋章為小盾綴於中央的例子，目的是要

⑫綴上了以普魯士皇帝的皇冠為寓意物的紋章。就

法，不過為了沾皇帝的光，最後在整個紋章的中央

施瓦茨堡伯爵擺在⑤，兩者都是符合一般規則的擺

的說明，在此紋章中松德斯豪森領地擺在②與③，

大盾的中央綴上⑫的盾中盾。如同解說圖對各紋章

四分型紋章的中央各綴上⑤和⑩的盾中盾，最後在

Terrace in base）也放上一個紋章，接著在兩個縱橫

排，下方⑪的基座部分（術語稱為 **Champagne** 或

橫四分型紋章與⑥〜⑨的縱橫四分型紋章完整並

事實上並非如此，它的構造是這樣的…①〜④的縱

270

類型來解說，除了上述方法外其實還有各式各樣的集合方式。不過這個部分涉及專業領域，本書就省略不談了，至於目前最廣為運用的集合方式就留到下一章再介紹。

第 *10* 章 現行的集合

雖說是現行的集合，但這些手法並非以前沒有現在才有，而且也不只以下舉出的幾種方法。

本章要介紹的是在紋章史上採用過的各種方法當中，最標準且現在也廣為運用的方法。此外，這個標準的集合方法不僅簡單易懂，而且只要瞭解其規則，即便是不標準的集合紋章也能掌握大致的結構。接下來就分成只限一代的紋章與傳承下來的紋章兩大類，個別介紹大致的規則與系統。

1 只限一代的集合紋章

妻子為無繼承權女性的夫妻紋章，或者主教、紋章官、市長、騎士團大教長等人物將職位紋章與個人紋章合併起來的情況都屬於這一類，主要使用完整並排法進行集合。

● 夫妻的紋章

娘家為擁有紋章的家系，但本身無繼承權的女性結婚後若要使用紋章，就是使用將盾面縱向二分，右半邊擺上丈夫的紋章，左半邊擺上娘家紋章的完整並排型紋章。如果娘家的紋章為縱橫分割型，通常會像圖⑱的 HW—1 那樣只並排父系的紋章*（P），不過也有像 HW—2 那樣直接並排娘家紋章的例子。

有時丈夫也會使用夫妻的紋章，但是妻子死後通常會撤除左半邊的妻子紋章。也有人為了「追思亡妻」而保留妻子紋章，只是這種例子非常少見。反觀妻子則不得使用「只有妻子的紋章」，或是直接使用丈夫的紋章。擁有繼承權的女性所使用的夫妻紋章則如圖 Wr—1、Wr—2 所示，娘家的紋章會以盾中盾 W 的形式配置在紋章中，就算妻子比丈夫早逝也不會撤除 W，而且還會傳承給第二代以後的子孫，關於這個部分會在下一節說明。

 *

——術語又稱為 Paternal arms 或 Original arms。

● 女性的紋章

未婚女性所用的紋章是綴有父親紋章的菱形盾，也有極少數的例子是使用蛋形盾（Oval shield）（圖⑱的 UM—1、2）。而前述代表長子或次子的後裔記號除了王族之外，幾乎看不到有

274

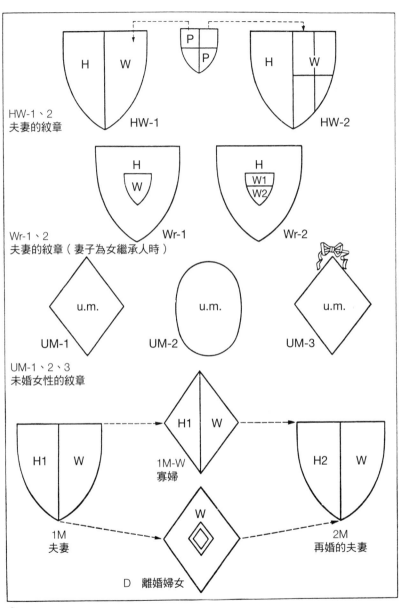

HW-1、2
夫妻的紋章　　　　HW-1　　　　　　　　　　　　　　HW-2

Wr-1、2
夫妻的紋章（妻子為女繼承人時）　Wr-1　　　　　　Wr-2

UM-1　　　　　UM-2　　　　　UM-3

UM-1、2、3
未婚女性的紋章

1M-W
寡婦

1M
夫妻

D　離婚婦女

2M
再婚的夫妻

⑱

系統地使用此記號的實例。此外冠冕與扶盾物等也只限王族或貴族使用，一般女性頂多如UM—3那樣添加緞帶當作飾件。

至於寡婦是直接將夫妻的紋章擺到菱形盾上使用（圖⑰的1M—W），離婚婦女則恢復成未婚時期的紋章，並且如D展示的那樣在盾牌中心加上中空菱形（Mascle）。寡婦或離婚婦女再婚時則如2M那樣完整並排兩人的紋章，其中第二任丈夫的紋章擺在右半邊，娘家的紋章擺在左半邊。

話說回來，在紋章上女性的地位極低，單身時用的是綴著娘家紋章的菱形盾，結婚後則是與丈夫的紋章一起使用。畢竟紋章原本是為了戰鬥而發明的東西，這可說是理所當然的情況，不過隨著女性地位的提升，希望女性無論未婚或已婚皆能使用個人紋章的聲浪也隨之出現。然而多年來始終沒有一個從紋章學的角度，以及從制度的角度來看都十分恰當的好辦法，所幸自1995年起英國設下某些使用條件，開闢了女性擁有個人紋章的新時代。而第一個實例就是前英國首相柴契爾夫人，她在卸任後受封為只限一代的女男爵並獲得貴族所用的紋章，在當時蔚為話題。

●王族或貴族的紋章

王族或貴族的集合方法因國家而異，不過原則大同小異。其中有些是完整並排在一面盾牌上，也有使用兩面盾牌的情況，尤其丈夫的階級在貴族之下（Commoner），而妻子是貴族時就

276

會使用特殊形式的紋章。這裡說的貴族意思並不是妻子為貴族的女兒，而是指妻子本身擁有爵位，例如一般所謂的男爵夫人（Baroness）是指丈夫為男爵的女性，至於這裡說的貴族妻子則是指擁有女男爵（Baroness in her own right）地位的女性。擁有這種地位的女性跟非貴族的男性結婚時夫妻的紋章是採圖⑰的PA—1形式，丈夫無法使用冠冕與扶盾物，與妻子的紋章一比相形見絀。前英國首相柴契爾夫人的紋章就屬於此情況。反之，如果雙方都是貴族，則採用如PA—2那種協調的紋章。

此外夫妻的紋章就如PA—1所示，即便妻子的地位比丈夫高，右邊依舊是擺放丈夫的紋章，但若是女王則會將丈夫的紋章擺在左邊。後者與其說是夫妻的紋章，不如說是依照「地位」或者尊敬國家元首所採取的合理配置吧。不過女王不曾正式使用這種夫妻紋章，只有在私人藏書票或硬幣的樣式等地方才看得到。至於王后的紋章則跟一般情況一樣都是採用完整並排法，前任伊莉莎白女王的母后伊莉莎白王太后（H. M. Queen Elizabeth, the Queen Mother）的紋章如圖㉟所示，右半邊是英國君主的紋章，左半邊則是她的娘家鮑斯—萊昂家（Bowes-Lyon）的紋章。

●集合職位紋章與個人紋章

從事神職人員、市長、騎士團大教長等公職的人物，將其職位的紋章與個人的紋章組合起來

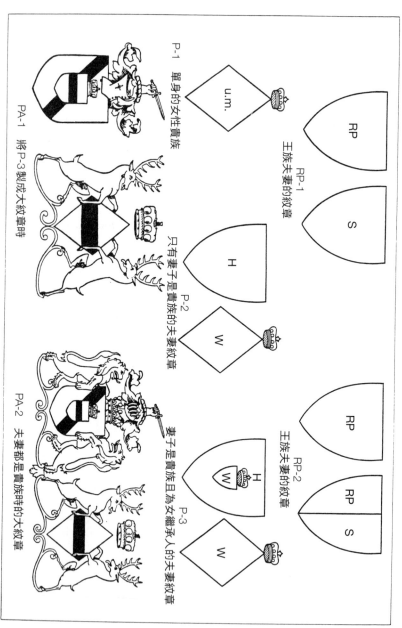

RP-1
王族夫妻的紋章

P-1
單身的女性貴族

P-2
只有妻子是貴族的夫妻紋章

PA-1
將P-3製成大紋章時

妻子是貴族且為女繼承人的夫妻紋章

RP-2
王族夫妻的紋章

PA-2 夫妻都是貴族時的大紋章

⑱1777年發行（▲）及1798年發行（▼）的馬爾他硬幣

使用的情況相當常見。自古就有大

主教將「大主教職位的紋章」與自

己的紋章合併，或是騎士團大教長

將「大教長職位的紋章」與自己的

紋章組合起來的例子，圖⑱的上排

是1777年發行的馬爾他硬幣，

上頭看得到出身於布列塔尼的馬爾

他騎士團大教長伊曼紐・德・羅昂

（Emanuel de Rohan，1775～

1797年在位）的紋章，這是典

型的職位紋章與個人紋章的集合

實例。此例的右邊是騎士團大教

長（The Sovereign Military Order of

Malta）的紋章，左邊則是羅昂家

的紋章。至於圖⑱的下排是馬爾他

O-1
職位（O）與當事人（H）
的紋章

O-2
職位與夫妻的紋章

O-3
職位與夫妻的紋章
妻子為女繼承人時

O-4
將O-2製成大紋章

OW-1
妻子的職位紋章

OW-2
妻子為女繼承人時
的職位紋章

騎士團末代大教長霍姆佩許（Ferdinand Hompesch）在1798年發行的硬幣，此例為縱橫分割型的集合紋章，其中第一區與第四區為馬爾他的紋章，第二區與第三區為霍姆佩許家的紋章。

如同這個硬幣的例子，職位紋章與個人紋章有兩種標準的集合方法，不過一般比較常用的是前者使用兩面盾牌的方法，以及接下來要談的完整並排法。圖⑱展示的是職位紋章與個人紋章的基本集合形式，如果採用完整並排法，職位的紋章是擺在盾牌的右半邊，若是使用兩面盾牌擺在右邊的盾牌上。圖⑱的O─1是集合職位紋章O與當事人的紋章H，若是集合夫妻的紋章與職位的紋章則有兩種方法。集合方法視妻子有無繼承權而異，若是娶無繼承權的女性為妻就如圖⑱的O─2那樣，右邊的盾牌為職位紋章與丈夫的紋章，左邊的盾牌則為完整並排的夫妻紋章。反之若是娶有繼承權的女性為妻，左邊的盾牌則是把妻子的紋章變成盾中盾綴於中央的夫妻紋章（圖⑱的O─3）。

集合職位的紋章與夫妻的紋章時，若丈夫獲頒嘉德勳章等勳章，可用該勳章的綬帶裝飾右邊的盾牌，但不能添加在左邊的夫妻紋章上。這是因為獲頒者是丈夫，妻子跟勳章沒有關係。不過，這樣一來兩個紋章看起來就會不協調，因此通常會如圖⑱的O─4那樣給夫妻的紋章添加飾環（花圈）。

職位紋章與個人紋章的集合紋章並非只有男人或丈夫使用，妻子就任市長等職位時也會使用

右半邊為市長的紋章、左半邊為夫妻紋章的完整並排型紋章。圖⑱的OW─1是妻子無繼承權時的職位紋章集合形式，OW─2則是妻子有繼承權時的職位紋章集合形式。

此外就像前述馬爾他硬幣的第二個例子，若集合成縱橫分割型紋章，原則上第一區與第四區為職位的紋章，第二區與第三區為個人的紋章。不過，目前完全沒有第二區與第三區為夫妻紋章的實例。

職位紋章與個人紋章無論採取何種集合形式，一旦離開該職位後當然就不再使用職位的紋章了，但現實中仍有不少人捨不得過去的榮耀，卸任後依舊使用在職時期的紋章。

2 隨繼承而生的集合紋章

西方的紋章──尤其在英格蘭，若與擁有繼承權的女性結婚，不僅會將該女性娘家的紋章加進丈夫的紋章裡，而且紋章還會代代傳承下去。本書先前也一再提及，組合了幾十種紋章的複雜個人紋章固然有其他的形成原因，不過一般都是繼承與傳承了好幾代的結果。前述夫妻紋章的集合方法之所以視妻子有無繼承權而異，是因為無繼承權的妻子死亡後紋章就會從丈夫的紋章中移除，反之有繼承權的妻子無論生死紋章都會傳承給下一代以後的子孫。

雖說會被後代子孫繼承，其實這當中含有非常複雜的問題。第一代傳給第二代時只要直接繼

⑱隨繼承而生的集合紋章

承圖178的Wr—1即可，但第二代若與擁有繼承權的女性結婚，雙方的紋章要怎麼集合呢？或者

第二代沒生兒子只有女兒，當繼承父親與母方紋章的這個女兒結婚時要如何與丈夫的紋章進行集合呢？另外，若第二代、第三代、第四代等每一代都娶擁有繼承權的女性為妻，該家系的紋章會

如何變化呢？更複雜的還有第一任妻子擁有繼承權，妻子死後再娶無繼承權的女性為繼室，而丈夫與兩任妻子之間都有小孩時，這個家系的紋章會如何變化呢？光是筆者臨時想到的就有這麼多

種複雜的情況。雖然本書沒有餘力介紹所有情況的系統，不過圖182展示了較常見的情況與該家系的紋章繼承模式。接下來就為大家依序解說Ⅰ～Ⅳ的繼承方式。

Ⅰ是有弟弟的長女，亦即無繼承權的女性Ⓜ與A結婚後，擁有夫妻的紋章AM，但其長子只會繼承A，M則在該女性死亡時從這個家系的紋章中移除。長子A若與擁有繼承權的女性Ⓑ結

婚，夫妻的紋章就是給A加上盾中盾B，而他們的長子會繼承A與B，使用A與B的縱橫四分型紋章（圖182的③）。如果這位長子同樣與擁有繼承權的女性Ⓒ結婚，C就會變成盾中盾C綴於縱

橫四分型紋章的中央，而他們的長子則繼承第一區與第四區為父系的A紋章、第二區為祖母的B紋章、第三區為母親的C紋章的集合紋章（圖182的④）。假如接下來的兩代都跟擁有繼承權的女

性D與E結婚，第六代長子的紋章就會變成縱橫六分型（圖182的⑥），若之後都是同樣的情況，

分割數就會變成十分、十二分⋯⋯一直增加下去。

Ⅱ與Ⅲ的情況是M家的長子，與擁有FG縱橫四分型紋章及繼承權的女性結婚，這時有兩種集合方法。一種是他們的長子如圖⑱的㈡那樣分解母親的FG紋章，將F擺在第二區，G則擺在第三區。另一種則是如圖⑱的ⓑ那樣不進行分解，直接把縱橫四分型紋章擺在第二區與第三區。若採Ⅱ的繼承方式，當㈡與擁有HIJK紋章的女繼承人結婚時，夫妻的紋章就變成㈢，其長子的紋章為㈣。若採用Ⅲ的方式，ⓑ的長子紋章則為ⓓ。

Ⅳ是M最初與擁有繼承權的女性Ⓝ結婚，Ⓝ死後又與無繼承權的女性Ⓞ再婚時的紋章繼承關係，假設M與N生了長女，M與O生了長子。關於長女(A)的紋章，假如同父異母的弟弟、M家的長子(B)沒出生，(A)結婚後就採跟Ⅱ、Ⅲ同樣的形式繼承到丈夫家系的紋章裡，但因為(B)出生了，(A)與P的夫妻紋章便採(C)的形式，也就是變成代表「妻子為M的長女但繼承權只有N」的紋章，而她的孩子則繼承(D)紋章。至於M與O所生的長子繼承的是只有M家的紋章（圖⑱的(B)），母親的O紋章則在她死亡時從M家的夫妻紋章中移除。

除了上述例子外還有各式各樣的繼承，不過相信各位已大致明白繼承方式是什麼樣子了。話說回來，若一再進行這樣的繼承，最後就會出現含有超過一百種紋章的集合紋章，而且就像前面所舉的實例，現實中真的存在這種紋章，只是數量稀少。但是，這種紋章不僅嚴重偏離紋章本來

的目的——讓人一看就能立刻知道這是「某某人」，而且也會跟落語劇目〈壽限無〉一樣害繼承此紋章的子孫非常不方便吧。（譯註：〈壽限無〉的故事大意是說，父親想幫孩子取吉祥的好名字，但因為無法抉擇，遂將所有吉祥話放進名字裡，結果成了日本最長的名字。）因此多數家系採取的方法是，省略本該繼承的紋章當中已失去重要性的紋章。也就是說，無論是延續十代或十五代的家系，都只保留第一代或中興之祖等在該家系占有重要地位的人物相關紋章，或是只保留女繼承人的娘家紋章當中特別有權有勢的名門紋章，其他則不放進盾牌裡。不消說，就算要修改或移除紋章也不能擅自進行，每次都必須取得紋章院的許可，這是為了避免修改或移除後紋章與既有的紋章重複。

另外在英格蘭、威爾斯、北愛爾蘭，無論是什麼樣的情況，使用紋章都需要紋章院的許可（Grant），紋章院會授予如圖❶的許可證書（Grant of Arms）。至於在蘇格蘭則必須獲得位於愛丁堡的紋章院（Lord Lyon Office）許可。

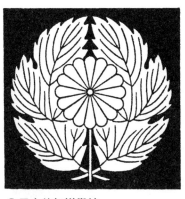

⑱日本的加增徽紋
明治初年，明治天皇賜給西鄉隆盛
的紋章

第 *11* 章 加增徽紋

加增徽紋是指國王等主權者，為了獎勵功績或其他緣故而允許臣子加增的紋章，相當於日本紋章的拜領紋。筆者也在本書的一開始就提到，雖然西洋紋章與日本紋章的出發點完全不同，但兩者都有加增徽紋，實在很有意思。圖⑱是明治初年，明治天皇賜給西鄉隆盛的紋章，該紋章加上了臣子絕對不能使用的十六瓣菊花，據說隆盛本人實在覺得愧不敢當因而鮮少使用。雖然西歐並無「愧不敢當」這種感受，不過無論東方或西方獲賜加增徽紋都是一種榮譽，此外對授予紋章的那一方而言，用不著賜予領地等有形之物也能收到

足以匹敵前者的效果，因此加增徽紋的授受自古就廣為盛行。

關於加增徽紋的種類，雖然有些紋章圖形讓人無法立即判斷，不過大致可分為兩種加增原因。其中一種術語稱為 Mere grace（恩典），是主權者出於「關愛」、「恩寵」而授予的紋章，另一種術語則稱為 Merit（功績），是為了獎勵功績而授予的紋章。後者在古時候也有隨領地或爵位一併授予的實例，但因為領地有限，無法人人都授予領地或位階，賜予加增徽紋的做法才會廣為盛行。雖說獎賞不包含有形之物，不過加增的紋章不只當事人可以使用，還能夠傳給後代子孫，故對於整個家族而言確實是很大的榮耀，像前述邱吉爾家的紋章（圖㉟的 E）等眾多紋章中的加增徽紋都傳承到了現在。

代表關愛、恩寵的加增徽紋，著名的古老實例有理查二世賜給有血緣關係之貴族的加增徽紋。如同前述，理查二世崇拜宣信者愛德華，因此使用右半邊為宣信者的標誌、左半邊為英格蘭君主紋章的集合紋章（圖②的 B），此外他也允許近親貴族給宣信者的標誌添加變化後再用於自己的紋章，以表示關愛之情。另一個例子是圖㉟的 B 薩里公爵托馬斯·霍蘭（Thomas Holland, Duke of Surrey, Earl of Kent, 1374～1400）的紋章。名門霍蘭家的紋章是以銀色盾邊圍住「英格蘭」（圖㉟的 A），而托馬斯的祖母是著名的「肯特的美麗少女」、愛德華一世的孫女瓊

⑱—A）霍蘭家（Holland）

　B）托馬斯・霍蘭（Thomas Holland, Duke of Surrey, Earl of Kent）

　C）羅伯特・德・維爾（Robert de Vere）

　D）珍・西摩（Jane Seymour）

　E、F）托馬斯・霍華德（Thomas Howard, 1st Earl of Surrey and 2nd
　　　Duke of Norfolk）

　G）約翰・奇斯（John Keith, Earl of Kintore）

　H）雷恩家（Lane）

安，如**家系圖4**所示黑太子是瓊安的第三任丈夫，他們的次子理查二世與托馬斯因這層血緣關係得到理查二世的關愛，故在紋章的右半邊擺上以白貂皮盾邊圍住的宣信者標馬斯因這層血緣關係得到理查二世的關愛，托誌。同樣的情況亦可在「完整並排法」一節介紹的埃克塞特公爵約翰‧霍蘭（托馬斯的叔叔）的紋章上看到（圖⑯的C）。

家系圖4理查二世也賜給其他人代表恩寵的加增徽紋，其表妹菲莉帕（Philippa du Couci──請參考（圖⑱的C）。的丈夫羅伯特‧德‧維爾（Robert de Vere，1362～1392）的紋章就是其中一例

羅伯特不僅是牛津伯爵，還受封為愛爾蘭公爵及都柏林侯爵等擁有這些榮譽，並獲賜綴上三個冠冕的紋章作為加增徽紋，因此他的紋章就如例圖那樣，是集合加增徽紋與維爾家紋章的縱橫四分型紋章。順帶一提，愛爾蘭目前的紋章是以「豎琴」為寓意物，但據說舊紋章是以「三個冠冕」為寓意物。另外，維爾家是名門望族，其第一代牛津伯爵羅伯特（1170？～1221）還是監督君王履行大憲章的25名貴族委員之一。

與理查二世的加增徽紋一樣有名的實例，還有亨利八世的加增徽紋。亨利八世一生換了六任王后，不只接連離婚還以私通罪名處死兩位王后，是個堪稱暴君的人物，光是他的女性關係就能寫成一篇故事，至於他當作加增徽紋授予的紋章則與迎娶第三任王后珍‧西摩（Jane Seymour，1509？～1537）有關。珍原本是服侍亨利八世第一任王后凱瑟琳、第二任王后安妮‧博

290

系系圖 4

林（請參考圖⑲）的女性，據說她是在安妮被處死的隔天或十天後的1536年5月30日結婚。這位國王的行徑實在是驚世駭俗，而他因著這段婚姻特別賜給珍娘家的「楔形綴上三隻獅子」紋章則如圖⑱的D所示。這個紋章是由西摩家的「老鷹翅膀」紋章與加增的「楔形綴上三隻獅子」紋章組合而成，據說珍的娘家很開心地使用含有此加增徽紋的紋章，但珍本人對這段相當不道德的婚姻感到愧疚而反對使用加增徽紋。題外話，不知是不是安妮王后作祟，珍在隔年1537年生下日後的愛德華六世後過沒幾天就去世了。

接下來舉幾個獎勵功績的加增徽紋著名實例，首先是第二代諾福克公爵托馬斯·霍華德（Thomas Howard, 1st Earl of Surrey and 2nd Duke of Norfolk，1443～1524）的紋章。霍華德在1513年的佛洛登戰役（The Battle of Flodden）中大勝入侵的蘇格蘭軍，亨利八世為了獎勵其功績而賜予紋章，如圖⑱的E所示，該紋章是將蘇格蘭君主紋章的獅子切成一半（術語稱為Demi-lion），並有一支箭穿過獅子的嘴巴，而托馬斯與霍華德家的子孫則如圖⑱的F那樣加增的紋章擺在斜帶上。當時頭銜為薩里伯爵的托馬斯，因這項功績獲准恢復諾福克公爵的爵位，之後更成為世襲紋章院院長職位的家系，以及英格蘭的第一大公爵直到現在。諾福克公爵家的紋章（圖⓰的黑白附圖）在第四代公爵時期變成縱橫四分型紋章，而綴於第一區的這個加增徽紋彷彿是在誇耀483年的歷史一般輝煌奪目。

292

圖⑱的G是在處死查理一世後的英格蘭共和國時代，約翰・奇斯（John Keith, Earl of Kintore，1714年卒）因保住蘇格蘭的王權這項功績而獲得的紋章，中央這個綴有薊包圍的冠冕、劍、權杖的盾中盾就是加增徽紋。同樣的例子還有雷恩家的紋章（Lane──圖⑱的H）。此例的加增徽紋是綴於小方形上的「英格蘭」，1651年保王黨軍在伍斯特（Worcester）敗給克倫威爾的軍隊時，該家族的珍・雷恩（Jane Lane，1689年卒──結婚後成為著名的費雪夫人〔Lady Fisher〕）幫助查理二世逃亡到法國，為了表揚其勇氣與功績才賜予雷恩家這個加增徽紋。

從以上的例子可知，加增徽紋並無固定的呈現形式，有些是綴於盾中盾，有些是綴於小方形，有些是綴於盾頂（納爾遜的紋章──圖⑱），此外還有綴於縱橫分割型紋章等各式各樣的形式。歐洲大陸的紋章也是如此，哥倫布（圖⑱）與瓦斯科・達伽馬（圖⑱）的紋章就充分顯示了這一點，兩人分別因為發現新大陸與航海的功績而獲得加增徽紋。

最後說個題外話，納爾遜綴於盾頂的加增徽紋不知為何飽受批評。此加增徽紋是為了表揚納爾遜在1798年於尼羅河口阿布吉爾灣（Abukir）擊滅拿破崙一世艦隊的功績，故圖形中的船代表法國軍艦的殘骸，左邊的建築物代表灣口的法軍砲臺，椰子樹則代表埃及。不知道是什麼緣故，十六世紀至十七世紀的英格蘭不愛選擇風景作為紋章的寓意物（筆者猜想是因為識別性會變

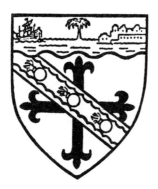

⑱納爾遜的紋章

A B

⑯哥倫布（Cristóbal Colón，1451 ～ 1506）的第一版
紋章（A），以及綴上加增徽紋的第二版紋章（B）

 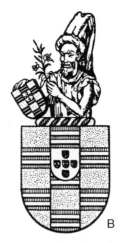

A B

⑰瓦斯科‧達伽馬（Vasco da Gama，1469 ？～ 1524）的
第一版紋章（A），以及加增葡萄牙紋章的第二版紋章（B）

294

差），甚至有段時間紋章官還被下令不得核准使用這種寓意物的紋章。雖然這樣的風氣到了十八世紀就消退了，獲得許可的風景紋章也不再罕見，但只有納爾遜的這個紋章因前述的加增徽紋與後來添加的另一個加增徽紋，被大眾視為「炫耀自己的功績」而受到嚴厲批評。雖然難以理解為什麼只有納爾遜的紋章飽受負評，不過背後的真正原因應該出在其他地方。多半是因為大勝法國的民族英雄納爾遜，跟有夫之婦漢米爾頓夫人（Lady Emma Hamilton）在拿坡里偷情，身陷天大的醜聞，才會連這個紋章都成了眾人非議的對象吧。

第*12*章 　英國王室的紋章史

本章標題只是為求方便才取為「英國王室的紋章史」，正確來說應該是英格蘭君主、大不列顛君主以及聯合王國君主的紋章史。之所以講究名稱是因為紋章與名稱息息相關，稍後各位應該就會明白原因了。話說回來，西洋紋章不僅具備「繼承性」，還會隨著時代而改變，故可追溯時代綜合掌握知名家系的紋章之起源、變遷、集合、區別化等。尤其是歷史長達千年的王室，其紋章史並非只關乎紋章本身，在瞭解紋章與王國歷史的關聯時亦是相當令人感興趣的部分。本書主要介紹英格蘭的紋章制度，因此這裡就以「英國王室的紋章史」為代表，不過丹麥王室的紋章同樣留下了跟英國王室一樣，甚至更令人好奇的歷史痕跡。

雖說一國的王室是名門中的名門，但其紋章卻有許多未解之處，坊間甚至出版了好幾本多達數百頁的文獻針對那些問題一再爭論。當然，本書並不深入探究這類涉及專業領域的爭論議題，

	君王名稱	生年	在位	卒年
King of England	Richard II	1367	1377 — 1399	1400
	HOUSE OF LANCASTER			
	Henry IV Bolingbroke	1367	1399 — 1413	1413
	Henry V	1387	1413 — 1422	1422
	Henry VI	1421	1422 — 1461	
			1470 — 1471	1471
	HOUSE OF YORK			
	Edward IV	1442	1461 — 1470	
			1471 — 1483	1483
	Edward V	1470	1483 — 1483	1483
	Richard III	1452	1483 — 1485	1485
	HOUSE OF TUDOR			
King of England and Ireland	Henry VII	1457	1485 — 1509	1509
	Henry VIII	1491	1509 — 1547	1547
	Edward VI	1537	1547 — 1553	1553
	Mary I, Mary Tudor or Bloody Mary	1516	1553 — 1558	1558
	Elizabeth I	1533	1558 — 1603	1603
	HOUSE OF STUART			
King of England, Scotland, France and Ireland	James I（James VI of Scotland）	1566	1603 — 1625	1625
	Charles I	1600	1625 — 1649	1649
	COMMONWEALTH 1649 — 1660			
	Oliver Cromwell, Lord Protector		1653 — 1658	
	Richard Cromwell, ： ：		1658 — 1659	
	HOUSE OF STUART RESTORED			
	Charles II	1630	1660 — 1685	1685
	James II	1633	1685 — 1688	1701
	William III ⌐ （Joint sovereigns）	1650	1689 — 1702	1702
	Mary II ⌐	1662	1689 — 1694	1694
	Anne	1665	1702 — 1714	1714
King of Great Britain	**HOUSE OF HANOVER**			
	George I	1660	1714 — 1727	1727
	George II	1683	1727 — 1760	1760

	君王名稱	生年	在位	卒年
King of the English	SAXON KINGS			
	Egbert, or Ecgberht	?	829 — 839	839
	Ethelwulf	?	839 — 858	858
	Ethelbald	?	858 — 860	860
	Ethelbert	?	860 — 866	866
	Ethelred I	?	866 — 871	871
	Alfred the Great	849	871 — 899	899
	Edward the Elder	?	899 — 924	924
	Athelstan	895	924 — 940	940
	Edmund I	922?	940 — 946	946
	Edred	?	946 — 955	955
	Edwy	?	955 — 959	959
	Edgar	944	959 — 975	975
	Edward the Martyr	963?	975 — 978	978
	Ethelred II the Unready	968?	978 — 1016	1016
	Edmund II, or Edmund Ironside	981?	1016 — 1016	1016
	DANISH KINGS			
	Canute, or Cnut	944?	1016 — 1035	1035
	Harold I Harefoot	?	1035 — 1040	1040
	Hardecanute	1019?	1040 — 1042	1042
	SAXON KINGS			
	Edward the Confessor	?	1042 — 1066	1066
	Harold II	1022?	1066 — 1066	1066
	NORMAN KINGS			
King of England	William I the Conqueror	1027	1066 — 1087	1087
	William II Rufus	1056	1087 — 1100	1100
	Henry I Beauclerc	1068	1100 — 1135	1135
	Stephen of Blois	1097?	1135 — 1154	1154
	THE PLANTAGENETS			
	Henry II	1133	1154 — 1189	1189
	Richard I Cœur de Lion	1157	1189 — 1199	1199
	John Lackland	1167?	1199 — 1216	1216
	Henry III	1207	1216 — 1272	1272
	Edward I Longshanks	1239	1272 — 1307	1307
	Edward II	1284	1307 — 1327	1327
	Edward III	1312	1327 — 1377	1377

	君王名稱	生年	在位	卒年
King of United Kingdom	George III	1738	1760 — 1820	1820
	George IV	1762	1820 — 1830	1830
	William IV	1765	1830 — 1837	1837
	Victoria	1819	1837 — 1901	1901
	HOUSE OF SAXE-COBURG-GOTHA			
	Edward VII	1841	1901 — 1910	1910
	HOUSE OF WINDSOR			
	George V	1865	1910 — 1936	1936
	Edward VIII	1894	1936 — 1936	1972
	George VI	1895	1936 — 1952	1952
	Elizabeth II	1926	1952 — 2022	2022

不過結合了英格蘭、蘇格蘭、北愛爾蘭這三種紋章的聯合王國紋章，其演變的歷程亦可簡單明瞭地告訴我們英國歷史令人意外的一面。

1 紋章時代前期

如同前述，英格蘭君主的紋章，始於金雀花家的理查一世在1194年修改的第二版封蠟章上的三獅盾牌，但理查一世以前的君主並非沒有這種綴上象徵符號的盾牌（Emblem）。據說在金雀花王朝之前的諾曼王朝，征服者威廉與亨利一世等君主是以兩隻獅子作為象徵符號（圖⑲的3），而下一任的史蒂芬國王（Stephen）則以半人馬（Sagittary）為象徵符號（圖⑲的4）。此外在英格蘭王以前的時代，即總稱為Kings of English的撒克遜王與丹麥王的時代（請參考英國君王列表），以及七國＊時代也同樣都有使用各種象徵符號。圖⑲展示的就是這些象徵符號。

⑱五～六世紀（▲）與七～八世紀（▼）的七國版圖

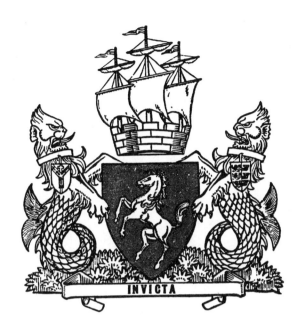

⑱肯特郡議會的紋章

⑱七國時代使用的各種象徵符號（右頁）

1) Bernicia（559～670）　諾森布里亞的歷代伯尼西亞國王
2) Deira（588～651）　德伊勒國王
3) Northumbria　諾森布里亞國王
4) Mercia　麥西亞國王
5) East Anglia　東盎格利亞國王聖愛德蒙
6) Middle & East Saxon（Essex）　中撒克遜與東撒克遜國王
　　（日後的艾塞克斯國王）
7) Kent　肯特國王
8) South Saxon　南撒克遜國王
9) Wessex　威塞克斯國王
10) Egbert～Edwy　埃格伯特
11) Edgar～Ethelred　埃德加
12) Canute～Harde Canute　克努特

1

2

3

4

5

⑲從宣信者愛德華到金雀花王朝理查一世的
君主象徵符號之變遷

 1）Edward the Confessor（1042～1066）
 2）Harold II（1066～1066）
 3）Norman Kings（1066～？）
 4）Stephen（1135～1154）
 5）Richard I（1189～1199）

⑲金雀花（Planta genista）

⑲亨利二世王后艾莉諾（Eleanor of
Aquitaine）的封蠟章

這些象徵符號或標誌當中，也包括本書一再提及的宣信者愛德華的標誌，但就連日後納入理查二世紋章裡的這個宣信者的標誌都找不到實際使用過的證據，由此看來其他的標誌可以說不太可能真的存在過。不過在這些標誌之中，東盎格利亞國王聖愛德蒙所用的三個冠冕日後出現在牛津大學的紋章裡（圖⑫），肯特所用的馬（圖⑱的7）則出現在肯特郡議會目前的紋章裡（圖⑲），還有日後變成艾塞克斯王國的中撒克遜與東撒克遜王國所用的三把刀（術語稱為Three Seaxes）亦出現在艾塞克斯郡議會的紋章裡（圖⑱的6），故也不能一概視為毫無根據的傳說。

但即便這些標誌真的存在過依舊不被視為「紋章」，因為這些標誌全都沒有實際繼承的紀錄，而且也不是用來識別個人身分。就連最早使用紋章的英格蘭國王理查一世，其最初使用的封蠟章「單隻獅子」（圖⑲的5）同樣因為未經過「繼承」，也就是既非前任君王傳承下來也未傳給下任君王，所以只被視為單純的標誌。

* —— 七國（Heptarchy）是指盎格魯－撒克遜人侵入英格蘭後，於五～九世紀割據各地的諸王國，其版圖因時代而異，至於七大王國的位置則如圖⑱所示，從北到南分別是諾森布里亞（Northumbria）、麥西亞（Mercia）、東盎格利亞（East-Anglia）、艾塞克斯（Essex）、威塞克斯（Wessex）、肯特（Kent）、薩塞克斯（Sussex）。

到了九世紀，與威塞克斯王室有血緣關係的肯特的埃格伯特（Egbert）才成為統一英格蘭的君王，從君王列表可得知之後丹麥王曾短暫統治英格蘭，不過，撒克遜王朝一直統治到哈羅德

二世時代諾曼人進攻英格蘭為止。另外，**家系圖5**為埃格伯特以後的撒克遜王之間的關係，敬請參考。

2 金雀花王朝──亨利二世到理查二世

諾曼王朝之後是金雀花王朝（The *Plantagenets*），其名稱來自與亨利一世之女瑪蒂爾達（Matilda──請參考**家系圖6**）結婚的安茹伯爵傑弗瑞徽章中的金雀花（planta genista──圖⑲），而金雀花不僅作為其子亨利二世至理查二世的王朝名稱，後來傑弗瑞也被人稱為 Geoffrey Plantagenet。如同前述，索爾茲伯里伯爵威廉·朗格斯佩的六隻獅子，被視為先於英格蘭王室的

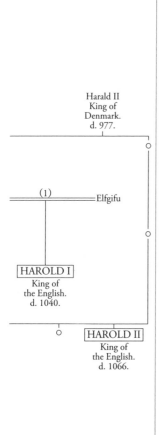

Harald II
King of
Denmark.
d. 977.

(1) ——— Elfgifu

HAROLD I
King of
the English.
d. 1040.

HAROLD II
King of
the English.
d. 1066.

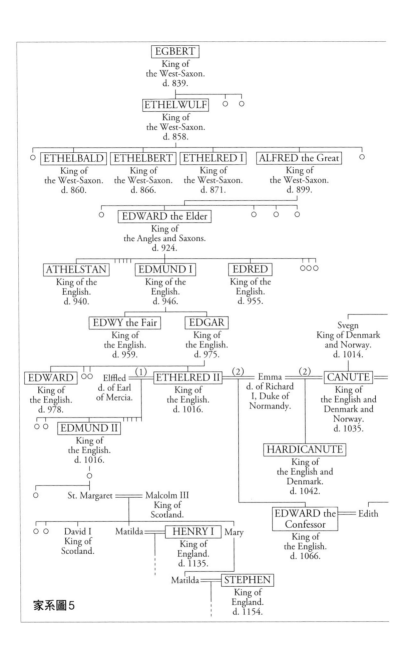

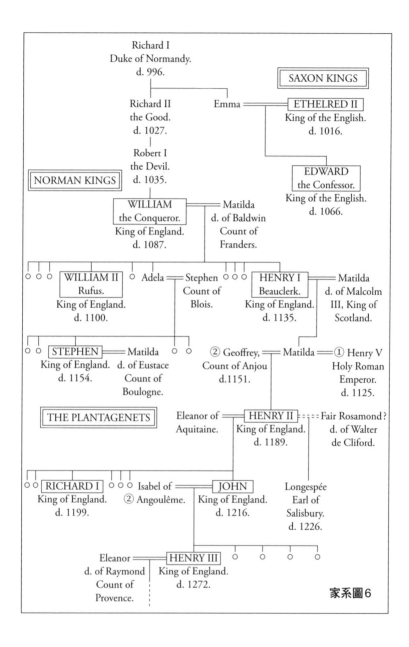

家系圖6

英格蘭第一個紋章，而這原本是傑弗瑞的岳父亨利一世賜給他的盾牌，後來由他的孫子、亨利二

世的私生子朗格斯佩繼承。據傳傑弗瑞的長子亨利二世擁有獅子的標誌，不過並未發現可佐證的

證據，故這種只因為在王后阿基坦的艾莉諾 (Eleanor of Aquitaine，或譯為亞奎丹的艾莉諾) 的

封蠟章上看到「三隻獅子」(圖⑲³)，便推測國王同樣使用三獅標誌的說法，現被視為毫無根據

的臆測。而最早使用紋章的英格蘭君王這一榮譽的頭銜則落在理查一世頭上，至於傳承至二十世

紀的今日、由三隻獅子構成的「英格蘭」紋章，其誕生背景埋藏著有趣的故事，這裡姑且不論內

容的真實性，先簡單為大家做個介紹吧。

・理查一世因參與十字軍東征時驍勇善戰而有 Lion Hearted (獅心王) 的稱號，但在位十年期

間他只去過英格蘭兩次，對內政不感興趣。由於國王經常不在，宰相便由伊利大主教擔任，後來

這位宰相 (William Longchamp, d. 1197 —— Archbishop of Ely, 1187～1197) 代替國王跟法

國締結休戰條約，但理查一世認定這是宰相的獨斷專行，因而撤銷締結條約時使用的封蠟章 (即

第一版封蠟章) 並宣布條約無效。他宣稱「違背我意志的宰相所發布的公告及締結的條約全都無

效。之前使用的封蠟章已在賽普勒斯島沿海的海難中隨副宰相一起沉入海底。接下來將製作新的

封蠟章，並修訂所有的法令與公告」，儘管這席話既不尋常又不講理，不過這個約在1194年

變更的封蠟章正是英格蘭君主的紋章起源。

在愛德華三世於1340年大做修改加入法蘭西君主的紋章之前，這個三獅紋章共有六代君主使用，不過直到亨利三世的時代才確定「紅底綴上行走的金獅」之配色。另外，雖然說到「英格蘭」就等於「獅子」在現代已是常識，但早期用的寓意物卻是「豹」，直到十五世紀末亨利七世採納紋章官的建言才正式改為獅子。有紀錄顯示腓特烈皇帝（Emperor Frederick）曾於1235年贈送「三隻豹」給當時的英格蘭國王亨利三世，這意謂著當時英格蘭君主的紋章寓意物是豹，所以腓特烈皇帝才特別選擇罕見的豹當作禮物。此外「Dieu et mon droit（我權天授）」這句銘言，推測是在亨利四世時代（也有一說認為是亨利六世時代，後述）才加到英國君主的大紋章上，據說這句話本身源自於理查一世在戰場上的吶喊。

直到愛德華三世修改紋章為止，理查一世以後的英格蘭君主紋章本身並無什麼變化，不過制度方面陸續出現值得一提的改革。首先如同前述，到了亨利三世的時代才終於決定君主紋章的用色，此外使用區別記號區分親子的紋章也是這個時代才開始採用的方法。如**家系圖7**所示，亨利三世與弟弟康瓦爾伯爵理查的紋章是藉由全然不同的紋章圖形來區分，當時尚未開始利用記號來作區別，不過其長子、日後的愛德華一世室首個使用區別記號的紋章（圖⑰的G）。另外，愛德華一世的弟弟蘭卡斯特伯爵愛德蒙的紋章也加上了T形帶，但如家系圖所示他的T形帶

只有三根垂條，同樣以此跟哥哥愛德華王太子的紋章作區別。

亨利三世時代還有一件跟重要的大事，就是首度引進日後成為英格蘭徽章的玫瑰花。亨利三世王后艾莉諾原名為 Eleanor of Provence，顧名思義她是普羅旺斯伯爵拉蒙的女兒，其長子愛德華一世的徽章所採用的「金玫瑰」，以及次子蘭卡斯特伯爵愛德蒙的墓所刻的玫瑰，據說都是母親艾莉諾自普羅旺斯帶來的。當時英格蘭並無玫瑰，而普羅旺斯有經由十字軍東征帶回來的玫瑰，即著名的「普羅旺斯玫瑰」，據說最早將玫瑰引進英格蘭的人就是艾莉諾，因此玫瑰很受到珍惜與重視，後來還成為愛德華一世的徽章。如**家系圖 7** 的花朵符號所示，這個玫瑰是由蘭卡斯特伯爵傳給孫子蘭卡斯特公爵亨利，而亨利之女布蘭琪（Blanche）嫁給岡特的約翰，後來才發展成其子孫蘭卡斯特王朝的「紅玫瑰」而出名，並且在最後成為「英格蘭玫瑰（Union Rose 或 Tudor Rose）」。

到了愛德華一世的時代，英格蘭王室的紋章才開始利用半邊並排法來進行集合，前述王后法蘭西的瑪格麗特所用的紋章就是半邊並排型紋章的實例之一（圖⑯的 B），不過紋章制度方面未有重大的改革。至於愛德華二世的時代，王后法蘭西的伊莎貝爾的紋章是首個利用縱橫分割組合法來進行集合的英格蘭王室紋章（圖⑰的 B），除此之外就沒有值得一提的事了。這裡補充一件跟紋章本身無關的事，眾所周知，愛德華二世是英格蘭君主當中首位在王儲時期得到威爾

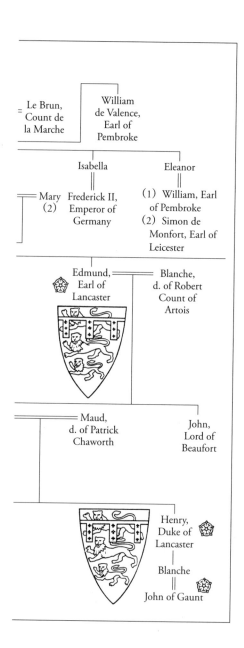

斯親王（Prince of Wales）稱號的人物。不過奇怪的是，傳說父王愛德華一世因兒子誕生於併吞

威爾斯的1284年，非常想要讓他成為威爾斯親王，然而實際上愛德華二世卻是在十七年後的

1301年才獲得威爾斯親王的稱號。

到了愛德華三世的時代，英格蘭君主的紋章實施首個重大的修改。說起愛德華三世就讓人

立刻聯想到「百年戰爭」、「創設嘉德勛章」，而他也是一位兒女多在英國歷史上留名的國王，例

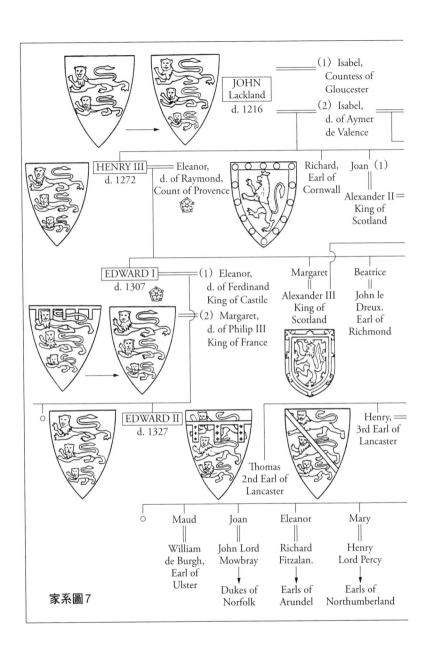

家系圖7

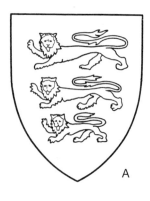

A

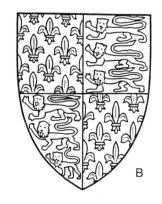

B

C

⑲—A）金雀花王朝前期（1195 ？～
　　　1340）
　　B）金雀花王朝～蘭卡斯特王朝
　　　初期（1340 ～ 1405）
　　C）理查二世（Richard II，
　　　1377 ～ 1399 年在位）

如黑太子、三子阿爾斯特伯爵萊昂內爾、四子蘭卡斯特公爵岡特的約翰、五子約克公爵愛德蒙，以及七子格洛斯特公爵托馬斯。本書已介紹過幾個國王之子的紋章，這些兒子不只是歷史上的有名人物，他們的紋章亦是紋章史上不可或缺的實例，愛德華三世的時代不僅大幅修改君王的紋章，在紋章史上亦是一個創新的時代。

愛德華三世在威爾斯親王時期，將有五根垂條的 T 形帶綴於父王的紋章來作區別，即位後的十三年期間則使用「三獅」紋章。不過，從 1340 年啟用的第三版封

314

蠟章開始就改為縱橫分割型紋章，其中第一區與第四區為「舊法蘭西」，第二區與第三區為「英格蘭」，這是英格蘭君主的第一個縱橫分割型紋章（圖⑭的B）。

相信讀者們看到這個紋章應該會覺得奇怪。因為這明明是英格蘭君主的紋章，可是法蘭西君主的紋章卻擺在盾面上的優位位置。不過會有這種感覺是因為我們以「日後的大英帝國」這一刻板印象來看此紋章，若以當時的英格蘭或英格蘭君主的立場來看就不奇怪，反而可以說是很合理的集合紋章。其父王愛德華二世以前的君王稱為「King of England」，而愛德華三世的頭銜則是「King of France and England, and Lord of Ireland and Duke of Aquitaine」，雖然國王本身態度消極，仍在臣子的鼓動下主張自己擁有法國王位的繼承權，從而開啟了百年戰爭。以今日的觀點來說，就是身為法王腓力四世外孫的國王對大國法蘭西懷有情結，此外他又是統治以農業為主的英格蘭和以羊毛產業等工業為主的佛蘭德的國王，佛蘭德貴族要求他先下手為強，阻止企圖統治佛蘭德的法蘭西國王，才會在1337年與法國開戰。相信各位看完上述背景後就能明白，這個紋章中的「法蘭西」，曾在亨利四世時代因法王修改紋章而跟著變更，之後仍舊擺在英國君主的紋章上直到1801年喬治三世的時代為止，關於這個部分之後會再說明。

1340年修改紋章時把法蘭西君主的紋章擺在優位位置上是很理所當然的做法。這個紋章中的

除此之外，愛德華三世還設立制度，將有三根垂條的T形帶當作王太子紋章的區別記號，其

長子黑太子愛德華就是新制度下的首位紋章使用者（圖⑲的 A）。另外，據說愛德華三世的盾牌周圍加上了嘉德勳章的吊襪帶，並且以獅和隼作為扶盾物，只不過這兩件事都沒有確切的證據，若事實真是如此，他就是首位使用扶盾物，以及給紋章添加頂飾的英格蘭君主，堪稱是一位為紋章制度賦予種種創新元素、在紋章史留下響亮名聲的國王。

黑太子愛德華也跟父王愛德華三世一樣在紋章史留下響亮名聲。關於黑太子這個稱呼的由來眾說紛紜，有一說認為是因為他穿戴黑色盔甲才有此別稱。愛德華王太子是在 1330 年於伍茲塔克（Woodstock）出生，1337 年受封英格蘭首個公爵爵位康瓦爾公爵（請參考圖⑲的解說），1343 年獲得威爾斯親王的稱號，之後與父王一起參加百年戰爭，1346 年在克雷西（Crécy）大勝法軍，接著又在加萊（Calais）戰役、溫奇爾西（Winchelsea）海戰、攻占加斯科涅（Gascogne）以及普瓦捷（Poitiers）戰役連戰連勝而威名遠播，此外在普瓦捷戰役俘擄法王約翰二世時仍給予他國王的待遇，因而被視為騎士典範備受愛戴。後來黑太子在攻打西班牙之際罹病，1371 年回國後仍舊沒有恢復健康，最後在 1376 年以威爾斯親王身分結束四十六歲的人生。

接著來整理黑太子留下的紋章相關事蹟，如同前述他是新制度建立後首位在紋章上添加三垂條 T 形帶的王太子，而且這項制度一直沿用至今。黑太子將此紋章命名為**「戰爭之盾」**（Shield for

316

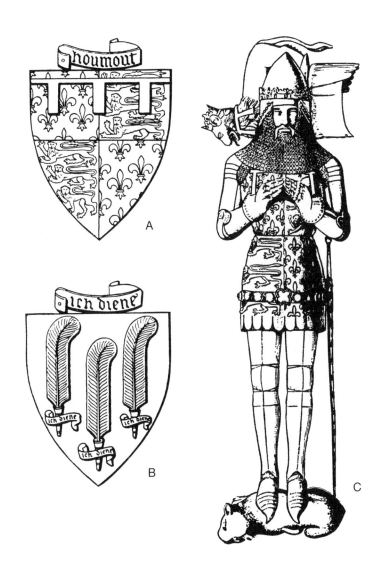

⑮—A）黑太子的戰爭之盾（Shield for War）
　　B）黑太子的和平之盾（Shield for Peace）
　　C）黑太子愛德華（Edward, the Black Prince，1330 ～ 1376）的墓像

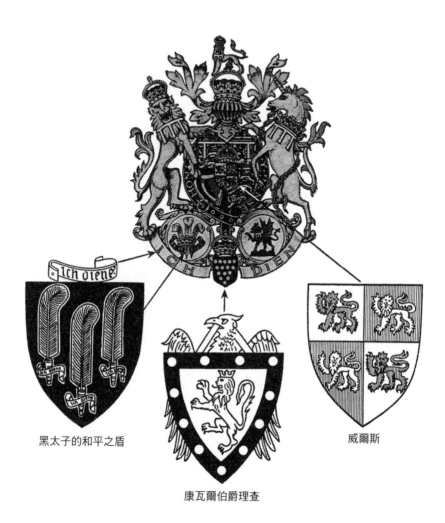

黑太子的和平之盾

康瓦爾伯爵理查

威爾斯

⑯查爾斯親王時期的紋章

　黑太子以後的威爾斯親王皆自動擁有康瓦爾公爵的稱號，
　箭頭處那個由康瓦爾伯爵紋章的盾邊轉化而來的紋章即代表此爵位

War——圖⑮的A）」，在正式活動與戰場上使用，而另一種平時使用、以三根鴕鳥羽毛為寓意物的紋章則命名為「**和平之盾**（Shield for Peace——圖⑮的B）」。一個人使用好幾種紋章的例子雖然不少，但通常是因為結婚或獲賜加增徽紋等緣故而變更最初的紋章，幾乎沒有人像黑太子這樣同時使用截然不同的紋章，實在是很特殊的例子。

和平之盾裡的鴕鳥羽毛後來變成威爾斯親王的徽章，從亨利七世的長子亞瑟開始使用到現在（圖⑯的箭頭處），不過黑太子選擇鴕鳥羽毛作為寓意物的緣由眾說紛紜。目前一致認為鴕鳥羽毛是在愛德華三世時代被用於英格蘭王室的紋章等物品上，但最初是誰從哪裡引進的就沒有定論了。其中一種流傳許久的說法是，黑太子將波希米亞國王約翰（Johan of Luxemburg, King of Bohemia *¹，1310～1346年在位）所用的徽章帶回英格蘭，但現在這種說法已遭到否定。目前最值得信賴的說法是由愛德華三世王后埃諾的菲莉帕（Philippa of Hainaut，1311～1369）帶進來的，據說菲莉帕嫁到英格蘭時帶去的嫁妝當中有畫著鴕鳥羽毛的琺瑯盤。此琺瑯盤上的羽毛是菲莉帕的父親埃諾伯爵威廉（William the Good, Count of Holland and Hainault）的徽章，而這個羽毛徽章則源自其領內的奧斯特萬（County of Ostrevent）。（譯註：古法語稱鴕鳥為ostruce，發音與奧斯特萬相近。）

另外，圖⑮黑太子的紋章上面與羽毛下面的緞帶看得到「**ICH DIENE**」這行字，這句銘言的

意思是「我侍奉」，這句銘言現今仍可在威爾斯親王的紋章上看到（不過 DIENE 改成 DIEN——圖❺）。

金雀花王朝的末代國王**理查二世**則如同前述，是歷史上唯一使用完整並排型紋章的英格蘭君王，他將宣信者愛德華的標誌加進自己的紋章裡。由於父親黑太子早逝，當時年僅十歲的理查二世便繼承祖父愛德華三世的王位。不消說，即位後便由蘭卡斯特公爵岡特的約翰與格洛斯特公爵伍茲塔克的托馬斯這兩位叔叔輔佐，不久實權就掌握在蘭卡斯特公爵岡特的約翰手上，但理查二世在 1381 年讓約翰遠離權力核心，之後更將其子亨利（日後的亨利四世）放逐到法國。不過，他在遠征愛爾蘭期間接獲亨利舉兵的消息，急忙趕回國內卻反遭俘擄，最終於 1399 年遭到廢黜。至於王位則由亨利四世繼承，不過就跟莎士比亞的歷史劇《亨利四世》一樣，即位之後遭人批評是篡位者。目前普遍認為理查二世在隔年 1400 年遭到暗殺，但就跟日本的「義經傳說」一樣，有很長一段時間人們相信「國王逃到了蘇格蘭」這一傳聞。

據傳理查二世把東方三賢士（The Three Kings 或 The Wise Men of the East）當成自己的主保聖人，因而將「三個冠冕」使用在紋章上，也有說法認為在「加增徽紋」一章提到的羅伯特・德・維爾紋章（圖⑱的C）裡的冠冕就源自於此。不過正確來說，理查二世最初使用的是跟愛德華三世一樣的紋章，後來則改用完整並排型紋章，右半邊為宣信者愛德華的標誌，左半邊則是英格蘭

君主的縱橫分割型紋章。

關於理查二世添加宣信者標誌的動機同樣眾說紛紜，有一說認為宣信者在愛爾蘭很受愛戴，故可能是為了促進英格蘭與愛爾蘭的融和才加入。不過也有反對派認為理查二世是因為崇敬宣信者才添加他的標誌，而目前似乎普遍採用後者的說法。無論如何，這位國王對宣信者添加宣信者的標誌有著非比尋常的喜愛，如同「加增徽紋」一章的說明，國王允許托馬斯・霍蘭等近親者添加宣信者的標誌作為「關愛的標誌」即反映了這點。最後補充一下，理查二世王后波希米亞的安妮（Anne of Bohemia，1366～1394）是波希米亞國王盲眼的約翰之孫女，而安妮的弟弟西吉斯蒙德則在 1411 年至 1437 年擔任神聖羅馬皇帝，將神聖羅馬皇帝的「單頭鷹」改成「雙頭鷹」的人就是這位西吉斯蒙德*2。

*1——波希米亞國王約翰又稱為盲眼的約翰（The Blind），儘管在 1340 年失明仍以國王身分統治國家。約翰是神聖羅馬皇帝亨利七世（或稱海因里希七世）的兒子，在紋章學上也是有名的國王。

*2——Sigismund（1368～1437）於 1387 年成為匈牙利國王，又於 1411 年成為神聖羅馬皇帝，並於 1419 年成為波希米亞國王，同時擔任各國君王直到去世為止。

(2) = Margaret
　　　d. of Philip III
　　　King of France.

══════ Isabel　　　　Thomas of　　Edmund of ═══ Margaret
　　　　d. of Philip IV,　Brotherton,　Woodstock,　　d. of John
　　　　King of France.　Earl of　　　Earl of Kent.　Lord Wake.
　　　　　　　　　　　　Norfolk.　　d. 1329

══════ David II　　　Edmund　　　John Earl
　　　　King of　　　Earl of Kent.　of Kent.
　　　　Scotland　　d. 1332　　　d. 1352

　　　　Thomas of
　　　　Woodstock,
══════ Duke of　　Thomas Holland (1) ═ Joan Fair ═══ (2) William
　　　　Gloucester.　Earl of Kent.　　Maid of　　　Montacute
　　　　d. 1379　　d. 1360　　　　Kent.　　　　Earl of
═══════════════════════ (3) ╤ d. 1385　　Salisbury.
　　　　　　　　　　　　　　　　　　　　　　　div. 1349

　　　　Thomas Holland　　　　John Holland
　　　　Earl of Kent.　　　　Duke of Exeter.
　　　　d. 1397　　　　　　d. 1400

┌─────────────┐
│ RICHARD III │
└─────────────┘
　　d. 1485

家系圖 8

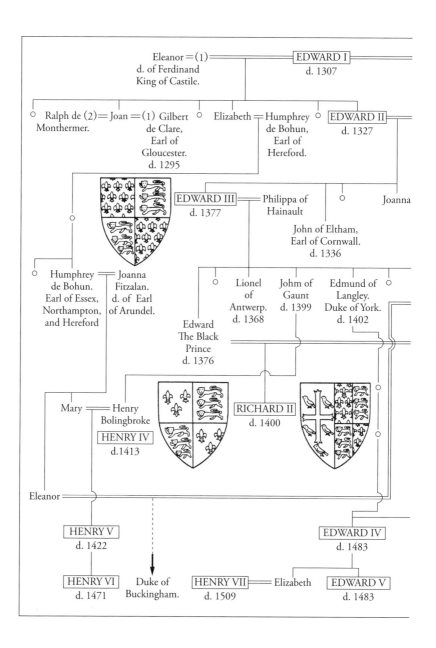

Eleanor = (1) ═══ EDWARD I
d. of Ferdinand d. 1307
King of Castile.

○ Ralph de (2) = Joan = (1) Gilbert ○ Elizabeth = Humphrey ○ EDWARD II
Monthermer. de Clare, de Bohun, d. 1327
 Earl of Earl of
 Gloucester. Hereford.
 d. 1295

 EDWARD III ═══ Philippa of ○ Joanna
 d. 1377 Hainault

 John of Eltham,
 Earl of Cornwall.
 d. 1336

○ Humphrey ═══ Joanna ○ Lionel Johm of Edmund of ○
 de Bohun. Fitzalan. of Gaunt Langley.
 Earl of Essex, d. of Earl Antwerp. d. 1399 Duke of York.
 Northampton, of Arundel. d. 1368 d. 1402
 and Hereford

 Edward
 The Black
 Prince
 d. 1376

Mary ═══ Henry RICHARD II
 Bolingbroke d. 1400
 HENRY IV
 d.1413

Eleanor ═══

 HENRY V EDWARD IV
 d. 1422 d. 1483

 HENRY VI Duke of HENRY VII ═══ Elizabeth EDWARD V
 d. 1471 Buckingham. d. 1509 d. 1483

3 蘭卡斯特王朝、約克王朝、都鐸王朝

到了蘭卡斯特王朝第一代的**亨利四世**時代，君主的紋章做了局部修改，這個紋章在之後約莫兩百年的期間，供蘭卡斯特、約克、都鐸這三代王朝的十一位君王使用，是英國君主的紋章中維持不變及使用時間最久的紋章。不過，這裡說的維持不變是指盾牌的部分，頂飾與扶盾物等飾件倒是經常更換，當中還有君王於在位期間改了三、四次扶盾的動物。

雖然遭人批評篡理查二世的王位，不過亨利·博林布魯克（Henry Bolingbroke）流著愛德華三世的四子蘭卡斯特公爵的血統，跟理查二世一樣都是愛德華三世的孫子，即位為亨利四世以及繼承祖父的紋章都是天經地義的事。此外，當時的法王查理五世（1364～1380年在位），將原本布滿鳶尾花的「舊法蘭西」紋章改成只有「三朵鳶尾花」。此紋章稱為「新法蘭西」，變更年份有1365年與1376年兩種說法，目前尚無定論。查理五世變更紋章的原因同樣不詳，有一說認為此變更是象徵天主教的三位一體（pour symbolisée la Sainte Trinitée），不過這應該只是硬給個說得過去的解釋，搞不好查理五世其實是因為「英格蘭國王竟敢妄稱法蘭西國王還擅自使用這個紋章」才決定修改。姑且不談法蘭西國王的意圖，無論是法蘭西國王修改自己的紋章，還是英格蘭國王學法王縮減自己紋章裡的「法蘭西」鳶尾花數量，改用只有三朵鳶尾花的「新法蘭西」，這些情況都確實反映出兩國的不睦——其中一方認為對方「妄稱法

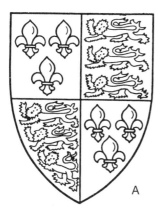

A

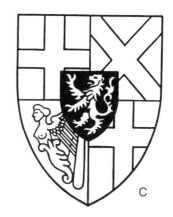

C

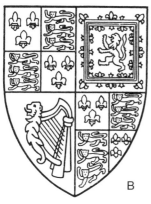

B

⑲⑺—A）亨利四世～伊莉莎白一世
　　（Henry IV ～ Elizabeth I，
　　1405 ～ 1603）
　B）斯圖亞特王朝（The House of
　　Stuart，1603 ～ 1688）
　C）共和國時代
　　（Commonwealth，1649 ～
　　1660）

修改成圖⑲⑺的Ａ，但確切的

在1400年代初期將紋章

話說回來，亨利四世是

改紋章的背景因素吧。

權，這件事即充分說明了修

使查理六世承認其王位繼承

（Troyes）簽訂和平條約迫

第等地獲勝，而後在特華

或譯為阿金科特），諾曼

（Azincourt, or Agincourt,

權再度出兵，並在阿贊庫爾

五世曾為了法國王位繼承

承法國王位」。事實上亨利

自己「本來就有權主張繼

蘭西國王」，另一方則認為

年份卻眾說紛紜，有學說認為是1406年，也有學說認為是1405年。畢竟就連法王紋章的修改年份也有前述的1365年、1376年，以及近期認為的1396年以後等各種說法，無法確定模仿法國的英格蘭是何年修改也情有可原吧。在大英博物館保存的史料當中，現存最古老的「修改版紋章」，是愛德華三世五子約克公爵愛德蒙的長子諾里奇的愛德華（Edward Norwich, 2nd Duke of York，1415年卒）於1403年使用的封蠟章，其次則是蒙茅斯的亨利（Henry of Monmouth──日後的亨利五世）於1405年使用的威爾斯親王封蠟章。至於亨利四世則是直到1406年至1408年所用的第二版封蠟章才採用修改版紋章，到了亨利五世的時代後包括君王在內全體王族才統一使用新的紋章。

雖然紋章本身從亨利四世到伊莉莎白一世這約莫兩百年的期間都保持不變，不過從亨利六世的時代開始君主的紋章便加上了扶盾物。如同前述，有學說認為英王紋章的扶盾物起源於愛德華三世，但完全沒有史料可佐證此說法，此外據傳理查二世、亨利四世及亨利五世也都使用過扶盾物，但跟愛德華三世一樣沒有確切證據，現存的都是亨利六世以後的史料。另外雖然這段期間紋章保持不變，各君主的扶盾物卻是千變萬化，令人眼花撩亂，不少君主在位期間多次變更扶盾物，例如亨利六世與愛德華四世改了三次，理查三世改了兩次，亨利七世改了三次，亨利八世改了四

326

A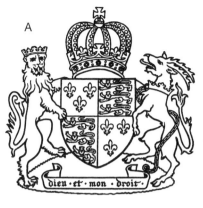

B

C

⑱─A）亨利六世（Henry VI）
　　B）愛德華四世（Edward IV）
　　C）理查三世（Richard III）

次，瑪麗一世改了三次。圖⑱、⑲是其中一部分的例子，⑱的A是亨利六世的第二版紋章，B是愛德華四世的第一版紋章，C是理查三世的第二版紋章，而⑲是亨利八世的第一版紋章。

這個時代的紋章史另一件不能不提的事就是「**都鐸玫瑰**（Tudor Rose or Union Rose）」的出現，這是目前仍為英格蘭國花與徽章的玫瑰之起源。為了避免誤會筆者先補充說明，玫瑰是英格蘭的國花，不是英國或聯合王國的國花。如圖⑳所示，聯合王國的徽章是由英格蘭

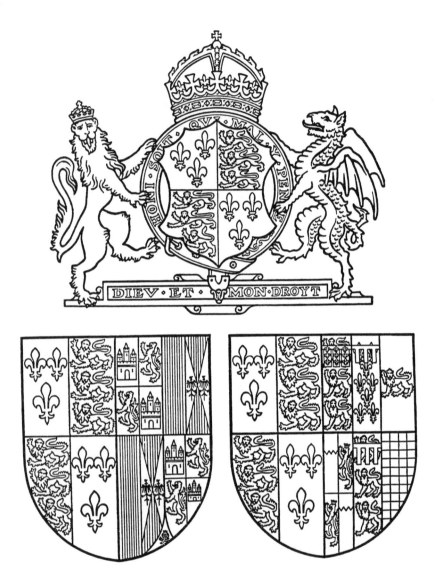

⑲亨利八世（Henry VIII，1509〜1547）的紋章
左下圖為亨利八世第一任王后凱瑟琳（Catherine of Aragon）的紋章，
右下圖為第二任王后安妮‧博林（Anne Boleyn）的紋章

⑳⓪大英聯合王國的徽章

大英聯合王國

蘇格蘭

愛爾蘭

英格蘭

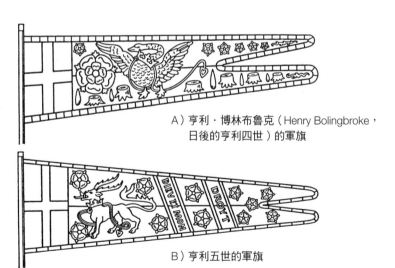

A）亨利・博林布魯克（Henry Bolingbroke，
　日後的亨利四世）的軍旗

B）亨利五世的軍旗

⑳①以蘭卡斯特玫瑰為徽章的軍旗

的玫瑰、愛爾蘭的三葉草（Trefoil——三葉草屬的三葉植物，又稱為Shamrock）、蘇格蘭的薊這

三種徽章組合而成。如同前述，玫瑰是亨利三世的王后艾莉諾從普羅旺斯引進英格蘭，而最早以

玫瑰作為徽章的則是其長子愛德華一世，之後就如**家系圖7**所示由蘭卡斯特家繼承，成為所謂的

「蘭卡斯特紅玫瑰」。至於約克家著名的「白玫瑰」則是起源不明，不過該家族跟蘭卡斯特家一

樣都與愛德華三世有血緣關係，故一般認為起源應該同樣都是愛德華一世的徽章。由於探究其

起源會涉及專業領域，這裡就省略不談了，至於以紅玫瑰及白玫瑰交疊而成的「都鐸玫瑰」，則

是因都鐸家的亨利七世（祖母是蘭卡斯特家的亨利五世王后凱瑟琳），與約克家的伊莉莎白（愛

德華四世的長女，愛德華五世的姊姊）結婚而誕生的（圖⑳）。與愛德華三世的四子及五子家系

有血緣關係的蘭卡斯特家與約克家引發「玫瑰戰爭」，最後因亨利七世與伊莉莎白結婚而劃下句

點，為了具體展現兩家的和解才採用紅玫瑰與白玫瑰組成的徽章，由於是在都鐸王朝成立後誕

生，故稱為「都鐸玫瑰」或「聯合玫瑰」。

除了都鐸玫瑰之外，亨利七世還使用了各種徽章，不過之後的歷代君主除了一、兩個例外，

幾乎都以都鐸玫瑰作為徽章，最後就變成代表「英格蘭」的徽章了。

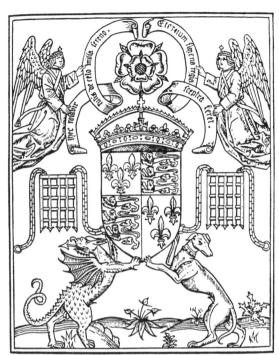

⑳ 亨利八世的國璽

4 斯圖亞特王朝

將近兩百年都保持不變的英格蘭君主紋章，在都鐸王朝末代君主伊莉莎白一世駕崩、邁入斯圖亞特王朝後有了很大的改變，而且包括中間的共和國時代在內這段經歷七代君主、約莫一百一十一年的期間紋章就變更了四次。其中一項重大改變就是新增蘇格蘭與愛爾蘭的紋章，其背景因素在於英格蘭王室的巨變。王室的變化亦是英國歷史的重大轉換期，不過本書沒有餘力深入討論這個部分，因此這裡就將焦點放在王位名稱上檢視其中一部分的變化吧。

本書一向嚴格區分英格蘭與英國這兩種稱呼，其中英格蘭君主是指威廉一世到亨利八世這二十代君主，而愛德華六世到伊莉莎白一世這三代是「英格蘭及愛爾蘭國王（女王）*1」，詹姆士一世到瑪麗二世這七代君主是「英格蘭、蘇格蘭、法蘭西及愛爾蘭君主*2」，至於安妮女王的正式稱號為「大不列顛、法蘭西及愛爾蘭女王*3」（請一併參考君王列表）。接下來的漢諾威王朝王位名稱留到下一節介紹，總之王位名稱的變化不僅簡單明瞭地呈現英國歷史的一面，亦與王室紋章的變化有著密切關係，請各位別忘了這一點。

*1——亨利七世與亨利八世為「King of England and France and *Lord of Ireland*」，愛德華六世～伊莉莎白一世為「King（or Queen）of England, France and Ireland」。

*2——King of England, Scotland, France, and Ireland.

332

＊3──King of Great Britain, France and Ireland.

如同上述，王位名稱因年代而異，必須仔細區分與瞭解這些稱呼。許多英國史書籍都不加以區分，無論理查一世、亨利八世還是伊莉莎白二世全都沒常識地一概稱為「英國國王」或「英國女王」，不可否認這種情形會在我們認識英國歷史時造成很大的障礙。

都鐸王朝末代君主伊莉莎白一世終身未婚，王位最後是由蘇格蘭國王詹姆士六世繼承，即位為英格蘭國王**詹姆士一世**，而英格蘭與蘇格蘭則邁入「共主邦聯（Personal union）」時代。換言之，同一個人物在蘇格蘭是國王詹姆士六世，在英格蘭則是國王詹姆士一世，英格蘭的斯圖亞特王朝就此開啟。由於蘇格蘭與英格蘭的對立是個難解的問題，直到現在蘇格蘭對英格蘭仍有著強烈的對抗心理，應該有人會覺得讓處於這種對立關係的蘇格蘭國王成為英格蘭國王是很奇怪的事，但只要檢視王室的家系圖就會明白這一點也不奇怪。英格蘭王室與蘇格蘭王室的血緣關係可以追溯到很久以前，並非這個時代才開始，而英格蘭國王詹姆士一世與這兩個王室的關係更是密不可分。如**家系圖9**所示，蘇格蘭國王詹姆士四世的王后是英格蘭國王亨利七世的女兒瑪格麗特（Margaret Tudor），由於她與安格斯伯爵道格拉斯再婚，詹姆士一世的母親蘇格蘭女王瑪麗，以及父親達恩利勳爵亨利・斯圖亞特都是亨利七世的外曾孫，無論父系還是母系都具有英格蘭國

家系圖9

```
□ ——King of England    ⃞ ——King（Queen）of Scotland
d. ——死亡  ex. ——處死  d. of ——○○的女兒  k. ——戰死  mu. ——被殺
= ——結婚（編號為結婚順序）
```

王的血統，因此他的確是適合成為英格

蘭與蘇格蘭共主邦聯的國王人選。死於

斷頭臺的母親瑪麗是有名的絕世美女，

但詹姆士一世長得不像母親，據說是個

醜男，而且治世不善，是一位風評不佳

的國王。不過，詹姆士一世擁有一項殊

榮，就是如圖⑲的B所示，將蘇格蘭

君主與愛爾蘭君主的紋章分別置入英格

蘭君主紋章的第二區與第三區，創造出

第一個集合英格蘭、蘇格蘭、愛爾蘭的

君主紋章，奠定日後英國王室的紋章基

礎。

這個紋章有兩點值得一提，第一點

是將英格蘭君主原本的縱橫分割型紋

章直接置入第一區與第四區，第二點

㉘詹姆士一世以蘇格蘭國王詹姆士六世之身分使用的紋章

英國君主曾短暫停止在「蘇格蘭」使用以蘇格蘭為優位的紋章，不過之後又重新使用。如圖❺所示，前任的伊莉莎白女王在蘇格蘭使用的紋章也是採用這個形式

・・・・

是直到這個時代才加上愛爾蘭的紋章。由於王位名稱為「King of England, Scotland, France and Ireland」，若採用縱橫分割組合法，從第一區開始依序擺上英格蘭、蘇格蘭、法蘭西、愛爾蘭這四種紋章看起來會比較清爽，但該紋章之所以不這麼排列是為了展現詹姆士一世的立場。簡單來說就是表示詹姆士一世並非統一這四國的國家君主，他先是英格蘭與法蘭西國王，接著是蘇格蘭國王，然後是愛爾蘭國王。不過，這是他以英格蘭國王詹姆士一世之身分使用的紋章，蘇格蘭國王詹姆士六世則使用「以蘇格蘭為優位」的紋章，也就是如圖㉘所示，將英格蘭與蘇格蘭共主紋章（圖⑰的B）第二區的蘇格蘭移到第一區，而共主紋章第一區與第四區的英格蘭與法蘭西集合紋章移到第二區。這個方式後來沿用下去，直到現在英國君主在蘇格蘭正式使用的紋章仍然如圖❺所示，採取「以蘇格蘭為優位」的形式。

至於首次置入第三區的「愛爾蘭」，當然是代表英國君主亦

為愛爾蘭君主，但詹姆士一世並非第一位有「愛爾蘭君主」頭銜的英格蘭君主。英格蘭與愛爾蘭的關係非常久遠，自亨利二世時代1169年以來英格蘭就一直對愛爾蘭抱持野心，前述的理查二世也曾遠征愛爾蘭，到了伊莉莎白一世與詹姆士一世這兩個時代更是實行徹底的壓制，而共和國時代的克倫威爾亦實施極為殘酷的鎮壓，據說當地人口甚至因此減半，就連原本獲得承認的愛爾蘭議會也遭到關閉，完全變成殖民地。今日的愛爾蘭問題，背景因素就在於這種多年以來的鎮壓。

約翰王以後的英格蘭君主除了King of England外還擁有Lord of Ireland的頭銜，代表自己是統治愛爾蘭的首長，不過直到亨利八世時代的1544年才新增「愛爾蘭君主」頭銜。按照西洋紋章的慣例，通常會在這一年給君主的紋章新增「愛爾蘭」的紋章，然而實際上卻晚了約六十年，直到詹姆士一世修改紋章時才將愛爾蘭加進紋章裡，前面說的「直到這個時代才加上愛爾蘭的紋章」就是指這件事。英格蘭君主的紋章從愛德華三世開始，便加上根本不在統治範圍內的法蘭西紋章，而且直到喬治三世時代為止都妄稱「法蘭西國王」，反觀愛爾蘭，雖然前幾任英格蘭君主掛著愛爾蘭君主的頭銜並且實際統治，卻未將愛爾蘭加進紋章裡，真不知道是基於什麼樣的原因。

言歸正傳，詹姆士一世的次子**查理一世**在清教徒革命中，遭國會以暴君、叛國者等罪名處死，於是英格蘭與蘇格蘭、愛爾蘭在1649年至1660年這段期間，進入由護國公奧立佛·克倫威爾及理查·克倫威爾（Lord Protectors Oliver Cromwell and Richard Cromwell）領導的**共和國時代**（The Commonwealth of England），共主的紋章並未因此消失，但國徽改成圖⑲的C展示的共和國紋章。雖然圖形與原本的斯圖亞特王朝紋章全然不同，不過結構大同小異，其中第一區與第四區為代表英格蘭的聖喬治十字，第二區為代表蘇格蘭的聖安德魯十字，第三區為代表愛爾蘭的豎琴，綴於中央的盾中盾則是克倫威爾的紋章。

在此紋章中英格蘭與蘇格蘭都改以十字為寓意物，但是卻未使用代表愛爾蘭的「聖派翠克十字（銀底綴上紅色斜十字）」，是因為這個時代尚不存在聖派翠克十字。聖派翠克是愛爾蘭的主保聖人之名，因此一般人都誤以為這是與聖人有淵源的十字，其實兩者毫無關聯。1800年大不列顛王國頒布聯合法令，自1801年起與愛爾蘭成立聯合王國，而「白底綴上紅色斜十字」就是為了這個聯合王國的國旗而設計的，人們將它取名為聖派翠克十字，並與既有的聖喬治十字及聖安德魯十字合併，便成了現在的「聯合傑克」（請參考拙作《聯合旗物語》中公新書）。

詹姆士一世修改的紋章使用了四代（詹姆士一世、查理一世，以及共和國時代後的查理二

⑳可在共和國時代的硬幣上見到的紋章

世、詹姆士二世），到了**威廉三世與瑪麗二世的共治**（Joint sovereigns）時代，則改用加上拿索（Nassau）紋章的版本（圖⑳的A）。威廉三世是查理二世的妹妹瑪麗與奧蘭治親王（Prince of Orange，荷蘭語稱為 Oranje＊）威廉二世的長子，至於瑪麗二世是威廉的舅舅詹姆士二世的長女，兩人是表兄妹（請參考**家系圖10**），結婚當時詹姆士二世是約克公爵，威廉三世則是尼德蘭七省聯合共和國的最高行政長官（Stadholder）。兩人能成為英格蘭的國王與女王，是因為詹姆士二世在1688年的光榮革命中遭到廢黜，而且瑪麗二世信奉的新教在國民之間大受歡迎。雖然放逐父親詹姆士二世、與丈夫共治的瑪麗二世處於痛苦的立場，據說她仍然時常幫助丈夫威廉三世，表面上完全不介入政治事務。而且她還在遺言中表示，女王駕崩後要繼續保留威廉三世的王位，國民能夠接受威廉三世也要歸功於她的內助與人氣。至於本來的立場應該稱為王夫（Prince

338

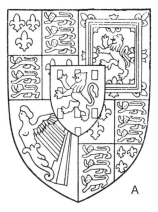

A

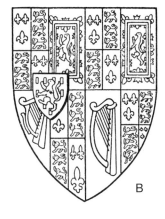

B

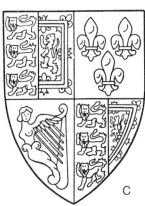

C

⑳—A）威廉三世（William III，1689～
1702）
B）威廉三世與瑪麗二世（William
III & Mary II，1689～1694）
C）安妮女王（Queen Anne，
1707～1714）
年份為紋章的使用期間，不等於在
位期間

Consort──女王的丈夫）的威廉三世，亦是一位未辜負女王內助的國王，儘管被部分國民視為外國人而遭到排斥，仍奠定了「君主當政但不統治」這項英國王室傳統的基礎。

兩人這段琴瑟和鳴的關係也充分展現在其紋章上。圖⑳的B紋章由右半邊的威廉三世，與左半邊的瑪麗二世這兩種「君主」的紋章組合而成，既是「共治君主」的紋章亦是夫妻的紋章，這種紋章在英國君主的紋章當中是第一個也是最後一個實例。不過這個紋章並未正式使用，兩人共治時代發行的硬幣所用的紋章以及君王的封蠟章，全都只用圖⑳的A展示的威廉三世的紋章。由此亦可看出瑪麗二世是全心全意支持丈夫威廉三世坐上英王寶座。

※──奧蘭治親王原本是法國貴族家系，但在十六世紀絕嗣，後來由德國的拿索家繼承，故又稱為奧蘭治─拿索（Oranje-Nassau）。威廉三世既是英國國王又是奧蘭治親王，並兼任尼德蘭七省聯合共和國的最高行政長官。

威廉三世紋章中央的拿索紋章如今成為荷蘭王室的紋章（圖❹），這是因為現在的荷蘭王室繼承了奧蘭治─拿索。

威廉三世與瑪麗二世沒有子嗣，故根據制定於威廉三世晚年1701年的王位繼承法令（The Acts of Settlement），將王位傳給了瑪麗二世的妹妹安妮，斯圖亞特王朝末代的**安妮女王**於即位後至1707年為止使用的紋章跟詹姆士一世修改的版本一樣，而1707年英焉誕生。

格蘭與蘇格蘭聯合成為大不列顛，安妮女王成為名符其實的「Queen of Great Britain, France and Ireland」，是首位以「大不列顛君主」自稱的女王。至於君主的紋章，則是完整並排「英格蘭」與「蘇格蘭」當作「大不列顛」置入第一區與第四區，第二區置入「法蘭西」，第三區置入「愛爾蘭」（圖⑳的C）。這個紋章的特別之處在於，愛德華三世於1340年將「法蘭西」擺在優位的第一區與第四區，經過367年後「法蘭西」被移到了第二區。這反映出英格蘭君主對法國抱持的情結，隨著國力的增強與文化的提升而終於淡化，但或許是對法國仍有著眷戀吧，之後又花了近百年的時間才將「法蘭西」從英國君主的紋章中移除。此外，安妮女王跟丹麥國王法雷迪三世的次子喬治結婚，生下五個兒子、六個女兒，但其中有九人死產（另外有五胎流產），而存活下來的五名子女也全都早逝，壽命最長為十一年，最短則不到一個月，王位便因女王絕嗣而傳給漢諾威王朝。

5 漢諾威王朝、薩克森—科堡—哥達王朝、溫莎王朝

由於安妮女王沒有後代，王位便傳給查理一世之姊伊莉莎白的么女索菲亞與漢諾威選帝侯恩斯特·奧古斯特（Elector of Hanover, Ernest Augustus）所生的長子格奧爾格，成為漢諾威王朝第一代君主**喬治一世**（家系圖10）。從家系圖即可看出喬治一世是個流著斯圖亞特王室血統的人

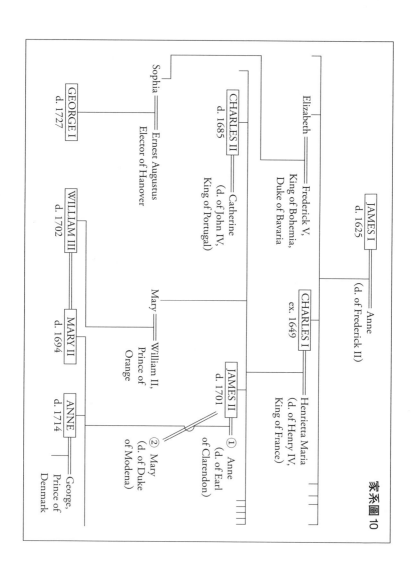

家系圖 10

342

物，即位時五十四歲，已繼承父親恩斯特的領地成為布倫瑞克—呂訥堡公爵格奧爾格·路德維希（Georg Ludwig, Duke of Brunswick-Luneburg），既是漢諾威選帝侯，亦是神聖羅馬帝國的財政部長（Arch-Treasurer）。

因喬治一世即位而傷腦筋的人是紋章官，據說當時他們為了如何集合國王的紋章而絞盡腦汁。如果是像威廉三世的奧蘭治—拿索那種單純的紋章倒也罷了，但漢諾威選帝侯的紋章是複雜的縱橫十六分型（圖㉗的D），到底要怎麼放進英國君主的紋章裡呢？紋章官們針對這個難題提出各式各樣的意見，最後決定保留安妮女王紋章中第一區的「大不列顛」，空出來的第四區則置入漢諾威選帝侯的紋章，但因為擺不下縱橫十六分型紋章，於是就如圖㉗的A那樣簡化成四種紋章。在這個縱向加山形三分型（Tierced per pale and per chevron）紋章當中，右邊的兩隻獅子代表布倫瑞克（Brunswick），左邊的小心臟與一隻獅子代表喬治一世是神聖羅馬帝國的財政部長。威，綴於中央的盾中盾畫著查理大帝的皇冠，代表喬治一世是神聖羅馬帝國的財政部長。

下一任的喬治二世、喬治三世也使用過這個紋章，但之後**喬治三世**就在1801年，趁著與愛爾蘭成立聯合王國的機會大幅修改紋章，首先值得一提的是擺放了431年的「法蘭西」終於從紋章中移除了。而修改版紋章的第一區與第四區置入「英格蘭」，第二區置入「蘇格蘭」，第三區置入「愛爾蘭」，漢諾威選帝侯的紋章則以盾中盾形式綴於中央（圖㉗的B）。擺在盾中盾

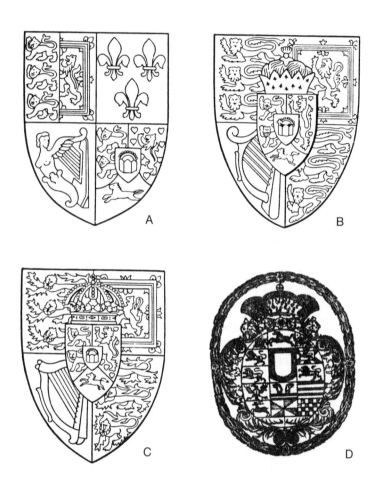

⑳—A）漢諾威王朝（Hanover）—1（1714～1801）
　　B）漢諾威王朝—2（1801～1816）
　　C）漢諾威王朝—3（1816～1837）
　　D）漢諾威選帝侯格奧爾格（日後的喬治一世）的紋章

上的帽子是「選帝侯帽（Electoral Bonnet）」，1816年漢諾威選侯國升級為漢諾威王國後，這個帽子就改成圖⑳的C那種王冠，一直使用到之後的威廉四世時代1837年為止。

始於理查一世的英國王室紋章終於面臨最後的修改。威廉四世駕崩後，接著登上王位的是喬治三世的四子、威廉四世的弟弟肯特公爵愛德華之女——著名的**維多利亞女王**。關於維多利亞這位女王相信不需要多作說明，她採納出身於德國薩克森－科堡－哥達家的艾伯特王夫殿下（Prince Consort Albert of Saxe-Coburg-Gotha）的種種建議留下偉大治績，而前任女王也使用的英國君主紋章即是繼承了維多利亞女王修改後的版本（飾件除外）。

假如威廉四世之後都是由男性繼位，喬治三世所用的紋章多半會繼續傳承下去，但因為出現了女王，紋章不得不進行修改。而這件事要歸因於「薩利克法（The Salic Law）」。英國自英格蘭時代以來就允許女性擁有繼承權，但在歐洲大陸（以西班牙、法國為主）卻不允許女性繼承，漢諾威也不例外，這樣的限制正是來自於薩利克法的規定，因此維多利亞女王不得擁有傳到威廉四世這一代的漢諾威選侯國（後來升級成王國）繼承權，最後只得從使用到威廉四世的紋章中移除綴著漢諾威紋章的盾中盾。另外，英國君主的大紋章，自詹姆士一世的時代以來都是以當時決定的獅子（右）與獨角獸（左）作為扶盾物，而盾牌裡的紋章圖形也在維多利亞女王修改之後就一

直維持不變，不過各代君主的紋章細節仍有些許不同。圖⑳的維多利亞女王大紋章就是其中一個實例。

最後補充一件跟紋章沒什麼關係的事。在維多利亞女王的長子愛德華七世的時代，英國王室稱為薩克森—科堡—哥達王朝（The House of Saxe-Coburg-Gotha），而下一任的喬治五世至前任的伊莉莎白二世時代則稱為溫莎王朝（The House of Windsor），不過就實質來說仍舊算是漢諾威王朝。換言之，雖然這些人物稱為英國君主，但其家系卻有著濃厚的德系色彩。尤其溫莎王朝這個名稱還是因為第一次世界大戰時英國與德國為敵，喬治五世考量到國民的心情，才在1917年7月17日宣布變更為英式名稱，而非繼承自某個從前就存在的溫莎家。不過該說是血濃於水嗎，幾年前伊莉莎白女王的長女安妮公主舉辦婚禮時，會場播放的音樂是德國國歌原曲——海頓的C大調第七十七號弦樂四重奏《皇帝》第二樂章，令筆者頗為吃驚，更令筆者佩服的是英國民眾並未對此事提出「異議」。跟存在《君之代》國歌爭議的日本相比，英國可說是一個非常成熟的國家呢。

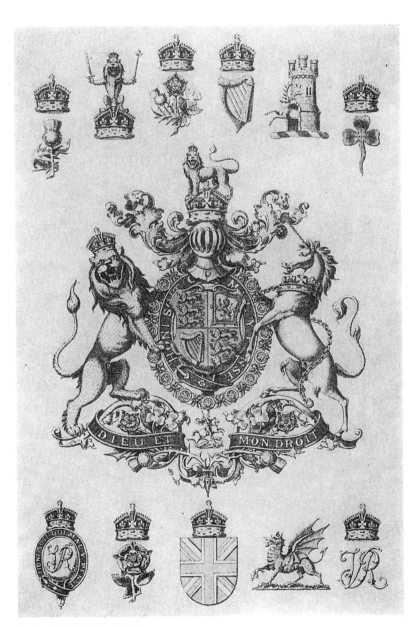

⑳維多利亞女王的大紋章

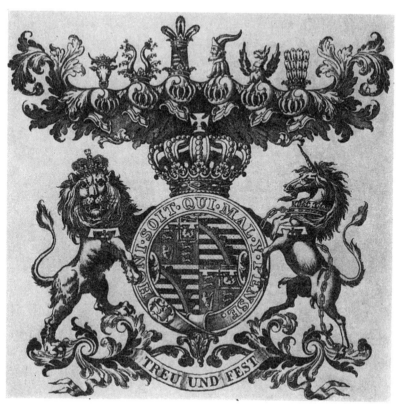

⑳維多利亞女王的丈夫艾伯特
（The Prince Consort Albert of Saxe-Coburg-Gotha）的紋章

H. Trivick, *The Craft and Design of Monumental Brasses*, 1969

C. W. Scot-Giles, *Shakespeare's Heraldry*, 1950

C. W. Scot-Giles, *The Romance of Heraldry*, 1929

L. G. Pine, *The Story of Heraldry*, 1963

R. Dennys, *The Heraldic Imagination*, 1975

G. G. Napier, *English Heraldry*, 1934

The Heraldic Society, *The Colour of Heraldry*, 1958

C. E. Wright, *English Heraldic Manuscripts in the British Museum*, 1973

W. Hamilton, *Introduction to Inn signs*, 1969

G. Dow, *Railway Heraldry*, 1973

D. S. Howard, *Chinese Armorial Porcelain*, 1974

R. Gayre, *Heraldic Standards and other Ensigns*, 1959

L. G. Pine, *Princes of Wales*, 1970

J. Bryce, *The Holy Roman Empire*, 1913

W. Beattie. *The Castles and Abbeys of England*, 1860

貨幣相關

J. S. Davenport, *European Crowns. 1600-1700*, 1974

J. S. Davenport, *European Crowns. 1700-1800*, 1971

J. S. Davenport, *German Church and City Talers. 1600-1700*, 1975

J. S. Davenport, *European Crowns and Talers since 1800*, 1964

P. Arnold, *Grosser Deutscher Münzkatalog von 1800 bis heute*, 1970

J. de Mey, *European Crown Size and Multiples. Vol. 1, Germany, 1486-1599*, 1975

G. Sobin Jr., *The Silver Crowns of France*, 1974

Jean-Paul Divo, *Die Münzen der Schweiz*, 1969

H. A. Seaby, *The English Silver Coinage from 1649*, 1949

P. Seaby, *Coins of England and the United Kingdom*, 1975

P. Seaby, *Coins and Tokens of Ireland*, 1970

P. Seaby, *Coins and Tokens of Scotland*, 1972

紋章學專用辭典

J. Parker, *A Glossary of Terms used in Heraldry*, 1894

C. N. Elvin, *A Dictionary of Heraldry*, 1889

J. Franklyn, *An Encyclopaedic Dictionary of Heraldry*, 1970

C. N. Elvin, *Handbook of Mottoes*, 1860

Le Baron Stalins, *Vocabulaire-Atlas Héraldique*, 1952

A. C. Fox-Davies, *The Book of Public Arms*, 1915

R. Closley, *London's Coat of Arms*, 1928

K. Stadler, *Deutsche Wappen, Bundesrepublik Deutschland. Band 1-8*, 1964-71

J. S. Bromley, *Armorial Bearings of the Guilds of London*, 1960

J. Louda, *European Civic Coats of Arms*, 1966

D. Christie-Murray, *Armorial Bearings of British Schools*, 1960

G. Briggs, *Civic and Corporate Heraldry*, 1971

G. William, *The Heraldry of the Cinque Ports*, 1971

各國紋章相關

O. Hupp, *München Kalender*, 1895-1906

T. Innes, *Scots Heraldry*, 1934

R. M. Urquhart, *Scottish Burgh and County Heraldry*, 1973

A. y A. G. Carraffa, *El Solar Vasco Navarro. Tomo 1-6*, 1966

A. y A. G. Carraffa, *El Solar Catalan Valenciano y Balear. Tomo 1-4*, 1968

Armorial Lustiano Genealogia e Heláldica, 1961

G. B. di Crollalanza, *Dizionario Storico-Blasonica. Volume 1-3*, 1886

ЗЕМЕЛЬНЫЕ ГЕРБЫ РОССИИ Xll-XlX$_{BB}$, 1974

J. Louda, *Zanky Česko-Slovenských Měst*, 1975

M. Gumowski, *Handbuch der Polnischen Heraldik*, 1969

L. G. Pine, *International Heraldry*, 1970

其他

N. H. Nicols, *The Scrope and Grosvenor Controversy in the Court of Chivalry 1385-1390*, 1832

R. Griffin, *The Heraldry in the Cloister of the Cathedral Church of Christ, at Canterbury*, 1915

W. S. Ellis, *Antiquities of Heraldry*, 1869

C. A. H. Franklin, *The Bearing of Coat-Armour by Ladies*, 1923

The Burlington Fine Arts Club, *British Heraldic Art*, 1916

W. Hamilton, *French Book-Plates*, 1896

Davenport, *English Heraldic Book-Stamps*, 1909

M. Morris, *Brass Rubbing*, 1965

M. Clayton, *Catalogue of Rubbings of Brasses and Incised Slabs*, 1968

J. Page-Phillips, *Monumental Brass*, 1969

D. L. Galbreath, *Papal Heraldry*, 1972

B. B. Heim, *Heraldry in the Catholic Church*, 1978

貴族與騎士團相關

J. Logan, *Analogia Honorum, or Treatise of Honour and Nobility. Vol. 1-2*, 1677

E. Ashmole, *The Institution, Laws and Ceremonies of the Most Noble Order of the Garter*, 1672

P. Wright, *Help to English History*, 1709

J. Hope, *The Stall Plates of the Knights of the Order of the Garter, 1348-1485*, 1901

A. Chaffanjon, *Les Grands Ordres de Chevalerie*, 1969

R. V. Pinches, *A European Armorial*, 1971

Annuaire de la Noblesse de France, 1976

紋章總覽相關

J. Burke, *Heraldic Illustrations with Explanatory Pedigrees, Vol. 1-3*, 1848

J. W. Papworth, *Ordinaries of British Armorials*, 1874

B. Burke, *General Armory*, 1884

H. G. Ströhl, *Deutsche Wappenrolle*, 1897

H. G. Ströhl, *Österreichsch-ungarische Wappenrolle*, 1899

J. B. Lietstap, *Armorial General.*（*Tome 1-2*）, 1884

J. B. Lietstap, *Illustrations to the Armorial Général. Vol. 1-6*, 1903-26

J. B. Lietstap, *Supplement to Lietstap's Armorial Général. Vol. 1-9*, 1904-54

J. Foster, *Some Feudal Coats of Arms*, 1902

A. C. Fox-Davies, *Armorial Families. Vol. 1-2*, 1929

Die Wappen Der europaischen Fürsten; Siebmacher's Grosses Wappenbuch, Band 5, 1894

紋章學細論相關

Fairbairn's Book of Crests, 1905

A. C. Fox-Davies, *Heraldic Badges*, 1906

W. Hall, *Canting and Allusive Arms of England and Wales*, 1966

R. Gayre, *Heraldic Cadency*, 1960

地方自治團體與公用事業體相關

A. C. Fox-Davies, *The Book of Public Arms*, 1894

參考文獻

紋章學原論相關

J. Gvillim, *A Display of Heraldry*, 1638

J. Gvillim, *A Display of Heraldry, 6th edition*, 1724

J. Edmondson, *A Complete Body of Heraldry, or Edmondson's Heraldry. Vol. 1-2*, 1780

J. Dallawy, *Science of Heraldry in England*, 1793

W. Berry, *Encyclopaedia Heraldica*, 1828

R. C. Boutell, *The Manual of Heraldry*, 1863

J. E. Cussans, *The Handbook of Heraldry*, 1869

J. Woodward, *A Treatise of Heraldry. Vol. 1-2*, 1891-2

A. C. Fox-Davies, *The Art of Heraldry*, 1904

A. C. Fox-Davies, *A Complete Guide to Heraldry*, 1909

B. Koerner, *Handbuch der Heraldskunst. Band 1-4*, 1920-30

J. P. Brooke-Little, *Boutell's Heraldry*, 1950

紋章圖鑑相關

T. Wright, *The Rolls of Arms of the Prince, Barons and Knights who attended King Edward I to the Siege of Caerlaverock in 1300*, 1864

G. J. Armytage, *Glover's Roll of the Reign of King Henry III*, 1868

A. R. Wagner, *Catalogue of English Mediaeval Rolls of Arms*, 1950

A. R. Wagner, *Rolls of Arms Henry III*, 1967

S. Anglo, *The Great Tournament Roll of Westminster*, 1968

G. J. Brault, *Eight Thirteenth-century Rolls of Arms in French and Anglo-Norman Blazon*, 1973

王室與王族的紋章

A. B. Wyon, *The Great Seals of England*, 1887

J. H. and R. V. Pinches, *The Royal Heraldry*, 1974

J. P. Brooke-Little, *Royal Heraldry, Beasts and Badges of Britain*, 1977

Burke's Royal Family of the World, 1977

教會與神職人員的紋章

J. Woodward, *Treatise on Ecclesiastical Heraldry*, 1849

索引

本索引的粗體字為主要說明頁數，黑體字為正文圖片編號，黑底白字圓圈數字為彩色圖片編號，系1、系2等為家系圖編號。

歐洲紋章學解密

構造、圖形寓意、分辨技巧……從紋章探索有趣的歐洲歷史文化演進

2023年5月15日初版第一刷發行
2024年5月 1 日初版第三刷發行

作　　者　森護
譯　　者　王美娟
編　　輯　曾羽辰
美術設計　黃瀞瑢
發 行 人　若森稔雄
發 行 所　台灣東販股份有限公司
　　　　　＜地址＞台北市南京東路4段130號2F-1
　　　　　＜電話＞（02）2577-8878
　　　　　＜傳真＞（02）2577-8896
　　　　　＜網址＞http://www.tohan.com.tw
郵撥帳號　1405049-4
法律顧問　蕭雄淋律師
總 經 銷　聯合發行股份有限公司
　　　　　＜電話＞（02）2917-8022

購買本書者，如遇缺頁或裝訂錯誤，
請寄回調換（海外地區除外）。
Printed in Taiwan

TOHAN

國家圖書館出版品預行編目（CIP）資料

歐洲紋章學解密：構造、圖形寓意、分辨技巧......從紋章探索有趣的歐洲歷史文化演進/
　森護著；王美娟譯. -- 初版. -- 臺北市：臺灣東販股份有限公司, 2023.05
　408面;14.7×21公分
　ISBN 978-626-329-813-2(平裝)

1.CST: 圖案 2.CST: 圖騰 3.CST: 徽章 4.CST: 歐洲

961.4　　　　　　　　　　　　　　　　　　　　　　　　112004694